給鼓手的告誡

汝、不得驕傲
汝、應當盡全力擊鼓
汝、不得遺忘身為鼓手的榮耀
汝、應使樂章歌唱
汝、要比任何人都樂在鼓中

HELL'S CONTENTS

內容

Chapter 1 HELL'S WARM-UP EXERCISES　地獄暖身操

Chapter 2 HELL'S AGGRESSIVE EXERCISES　追求激烈的練習樂章

Chapter 3 HELL'S HEAVY EXERCISES　追求重量的練習樂章

Chapter 4　HELL'S SPEED EXERCISES　追求速度的練習樂章

Chapter 5　HELL'S INASE EXERCISES　衝勁十足的樂章

Chapter 6　HELL'S FINAL EXERCISE　綜合練習曲

附贈CD中，收錄各練習中主樂句的示範演奏。CD TRACK 49是綜合練習曲的示範演奏，CD TRACK 50更收錄了綜合練習曲練
習用的卡拉OK版（右聲道：節拍器的聲音和Guiter & Bass，左聲道：Drum）。

HELL'S MANUAL

—— 關於本書內容 ——

在開始地獄訓練之前，首先希望你能了解練習頁面的解讀方法。只要能確實理解以下的說明，就能有效地精通各項技巧囉！要用心看哦！

練習頁的說明

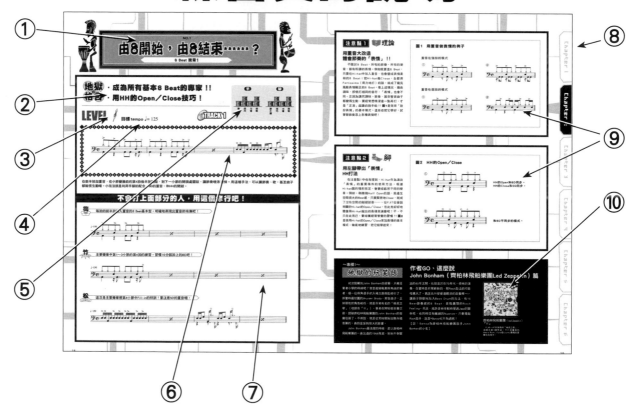

① 樂句標題：記載著讓人感到有氣勢的主題，及明確表達內容的副標題。

② 地獄格言：彙整關於此項目的樂句練習要點，或依據不同打法的鍛鍊技巧。

③ LEVEL：表示此項目中樂句的難易度。分為五個等級，槍枝的數目增加，難度也跟著提高。

④ 目標節拍速度：最終要達到的節拍速度。隨書附送的示範演奏CD中，收錄的示範曲目皆以此節拍演奏。

⑤ 技巧難度圖：隨著要練習的難度而異，表示手腳的鍛鍊難度細目。（詳情參照右頁）

⑥ 主樂句：此項目中難度最高的樂句。附贈CD收錄的，即為此樂句。

⑦ 練習樂句：為了能熟練主樂句的三個練習樂句。依難易度簡單到困難，分為「梅」、「竹」、「松」。但附贈CD中，沒有收錄練習樂句。

⑧ 章節索引

⑨ 注意要點：主樂句的解說。分為手、腳、手腳、理論四個部分，各有圖示表示。（詳情參照右頁）

⑩ 專欄：與主樂句相關的技巧或理論，及介紹專業鼓手的經典專輯等。

關於技巧圖

所謂技巧圖，即依練習的主樂句而異，表示手腳的鍛鍊要點。數值分為三個等級，數字增加，難度也隨之提升，能重點性地鍛鍊技巧。想找出能加強自己弱點的練習樂句時，就以此做為參考吧！

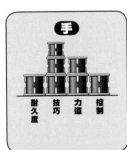

●耐久度：
表示手或腕力的使用程度。

●技巧：
表示雙跳(或雙擊Double Stroke)或炫打(Paradiddle)等技巧的使用程度。

●力道：
表示打擊力道的強度。

●控制：
表示使用鼓棒的正確性。

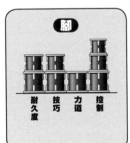

●耐久度：
表示腳力的使用程度。

●技巧：
表示SLIDE演奏法或雙大鼓(Twin Pedal)等技巧的使用程度。

●力道：
表示腳踏力道的強度。

●控制：
表示步法的正確性。

關於注意要點

各主樂句的解說，分為手、腳、手腳、理論四個部分，各有圖示表示。在樂句裡，可以了解在手、腳、手腳、理論之中，哪個部分是重點，藉此能更集中進行練習。在閱讀解說之時，最好能將這些圖示也列入參考哦！

關於　　　　中使用的雙跳(雙擊Double Stroke)或炫打(Paradiddle)等技巧的解說。

關於主樂句中使用踏法的解說。

關於手腳如何配合的解說。

關於在主樂句中使用的節奏或過門(fill-in)特性的解說。

關於示範演奏CD

附贈CD中，收錄的曲目皆為作者‧GO先生所演奏。可以從聽取示範演奏之中，進而抓到書面上較難體會的節奏或細微的音準。

另外，CD收錄方式如下：（為了方便確認，收錄2次示範演奏）
○數拍（count）→○示範演奏→○數拍（count）→○示範演奏

在閱讀本書時

本書是為了讓讀者，以適合自己程度的方式循序漸進而構成。基本上，為能精通最困難的主樂句，建議先從「梅」樂句練起，並推薦初學者從各頁的「梅」樂句開始練習。相對的，對技巧有自信的讀者，只想嘗試最困難的主樂句也是可以的哦！另外，不想從最先的樂句開始循序閱讀，而挑選自己弱點的樂句來練習的方法也很推薦哦！在本書中，收錄許多對身體有很大負擔的樂句，練習之前請確實做好暖身運動，並小心不要受傷。還有，注意不要過度甩頭哦！（笑）

HELL'S INDEX

—— 地獄索引 · 訓練導覽 ——

如果想以切實的進步為目標，集中練習自己不擅長的樂句才是最重要的。在此將多數 Loud(Loud Rock簡稱)系鼓手的煩惱為基礎，來介紹應該修行的練習吧！在訓練之前，一定要詳加確認哦！

想要精準地踏好快速雙大鼓 (Twin Pedal)！

是必要且不可欠缺的。左右的快速連打或配合等，一定要學的東西有很多哦！

P.24　「去除!!」的美學!!
P.52　3連踩，讓你痛苦氣絕！

去吧！

想熟練 Blast Beat！

如果以Loud系鼓手為志向，一定要精通Blast Beat，其中也包含了變化（變異Variation）的部分。以下的項目可要好好地學起來！

P.82　來了～～～!!魔鬼Blast 一號
P.84　來了～～～!!魔鬼Blast 二號

去吧！

想激烈地打出 Tribal Beat！

將非洲或巴西民族音樂特有的節奏(Groove)，以鼓(drum set)重現，這就是Tribal Beat！讓你可以精確地表現獨特的躍動感！

P.22　Loud Music的新標準！
P.48　火焰的全力一擊！

去吧！

想用魔幻系(Trick系)的樂句迷惑聽眾！

讓聽眾驚艷的魔幻樂句(Trick Phrase)，能見識到鼓手過人的技巧。本書中也有許多介紹，首先要踏出的第一步就是挑戰1拍半樂句！

P.30　用魔幻打法(Trick Play)讓小技法也能變身節奏！
P.56　沉醉在漸漸分開的感覺裡吧！

去吧！

讓左腳像右腳一樣，隨心所欲地不動。

右撇子的人，要讓左腳自由地動作，實在很困難。想要自在地操縱左腳，只能靠著慢慢訓練，在此傳授你有效的練習方法吧！

P.34　用雙大鼓來做高速(High Speed)Shuffle !!
P.98　用大鼓(Bass Drum)的加速／減速效果向前衝衝衝!!

去吧！

想完全學會腳的三連踏！

快速重覆的大鼓三連踏是樂句在強勁(aggressive)演出時的強烈武器。希望你能好好地學習演奏法和腳的順序、用處。

P.50　Loud系的新標準！
P.80　該打！該打！而且連頭(樂句)的首拍)都該打!!

去吧！

想帥氣地打出 Shuffle Beat

被稱作日籍鼓手最不擅長的Shuffle Beat，節奏感很難抓得恰到好處。首先，讓這獨特的節奏深入你的身體之中吧！

P.36　用節奏Trick(Rhythm Trick)叮叮噹叮！?
P.38　機械式的(mechanical) 3連打

去吧！

RUDIMENTS⋯⋯ 是指什麼呢？

RUDIMENTS是指在美國發展，廣集而成的基本鼓法。只要能活用這個，你的表現力就能更上一層樓了！

P.90　活用炫打的16
P.110　技巧過人的炫打

去吧！

想更高招地 活用鈸(hi-hat)！

在鼓(drum set)中，hi-hat說是被打擊最多次的鈸，讓我們將基本的開鈸(Open)、關鈸(Close)、半開鈸(Half Open)三個技巧分別使用吧！

P.18　由8開始，由8結束⋯⋯？
P.46　強化右腳！匍匐前進的節奏(Groove)

去吧！

被人家說演奏時 沒有起伏⋯⋯

只要活用Ghost Note表現躍動感，和用Change-up表現速度感的話，樂句的表情就會油然而生！

P.20　化為節奏的鬼(Ghost)
P.60　心情就像淺草森巴嘉年華!!

去吧！

重金屬(Heavy)的氣氛 還是不太帶得出來

「就用這種氣勢打吧！」雖然想這麼說。China(一種鼓)的活用等，要靠下功夫讓震撼力倍增。在這裡偷偷地傳授你快速的「秘密絕招」吧！

P.68　用Floor體會Twin Pedal的風味！
P.102　用Tom咚叩咚叩，用CHINA鑼！

去吧！

想打複雜難懂的樂句，讓 周圍的人佩服地說「啊！」

有這個想法是很重要的。本書富含許多技巧性的樂句，從你喜歡的東西開始挑戰吧！尤其推薦底下二項。

P.70　二連踏！三連踏！Kick的魔鬼
P.118　大鼓(bass drum)全開！必殺GO特別篇!!

去吧！

一激烈地打鼓，就覺 得喘不過氣了(哭)

這是談論各種技巧之前的問題了。首先要強化基本體力，並重覆練習基本功，希望能增加你打鼓的持久力。

P.10　Hell's Warm-up Exercises
　　　(地獄暖身操)

去吧！

總之就是想多記一些過門 (fill-in)的變化(Variation)！

本書中介紹許多樂句，不管哪一個都包含讓人印象深刻又炫的過門。只要你喜歡，想打哪個都行！

來看看所有練習！

～前言～

　　首先在此感謝各位鼓手購買本書。謝謝。筆者在撰寫原稿時，特別思考了這個問題：「如果是年少時的我，會想買什麼樣的教學手冊呢？」本書特別針對搖滾鼓法，從某些角度來看，也許是非常極端的內容。所以，老實說，我也不知道是否對所有鼓手都有作用。但，對「以搖滾鼓手為目標的人」來說，我可以自豪地說，必備的練習或解說，多數都收錄在此。本書中，有許多樂句是筆者打鼓開始的十幾年，在樂團現場中自學得到的「好用」樂句。這些東西，與其說鼓手專用，不如說是一人樂團，或以音樂家自居。以較輕鬆的打鼓的角度看，希望別人覺得「如果可以打出這種節奏或過門就太棒啦！」這個意思是指，不只是想強化技巧的鼓手，想增強過門變化的鼓手，或將樂團活動搞得都能對你們有作用。筆者也期許自己，今後也能精力旺盛地從事樂團活動，把鼓打得更好更好。然後打算成為世界級重金屬搖滾界的超強鼓手之一！當然，希望各位讀者也能立志做個世界頂尖的鼓手！

　　那麼，請坐到你的鼓前，地獄的訓練要開始囉！

Chapter 1
HELL'S WARM-UP EXERCISES
地獄暖身操

正在閱讀本書的你
想擁有更快、更激烈的鼓技吧
但是，沒人能夠轉眼間就上手的！
首先，請充分練習此基礎部分
為你準備的應對訓練有：從鼓手的基本體力鍛鍊法
到基本的鼓技與Beat練習
最後則是本書中重要的雙腳踏強化訓練
用心練習吧！

加強力量和速度吧！

■ 強化打擊（Stroke）訓練

　　Loud系永遠的作業就是讓鼓技「速度更快、力道更強」。在此介紹各式各樣的加強訓練吧！

　　首先是加強手臂打擊的訓練。打擊，是由手指、手腕、手肘、肩膀這四個部位的配合才能完成的動作。只要了解各個部位的動作，就能加強並產生更強的打擊力道，打點(Shot)的力道和速度也會提升。另外，無論是任何練習，希望你能抱著鼓棒尖端(tip)要能反彈敲到頭部的想法來致力練習。

○強化手指（相片①）

　　手腕、手肘、肩膀保持不動，只用手指讓鼓棒落下→依照手指握緊的程度，重覆練習像要拿起鼓棒般的動作。用固定的節奏(tempo)持續練個30秒到1分鐘之後，再改變節奏。從較緩慢的速度，再漸漸地加快。用左右交替(alternate)重覆模式，和用兩手同時(both)打的模式持續練習。反握鼓棒，用尖端tip打手臂般的動作來練習也很有效果。（相片②）

○強化手腕（相片③）

　　手指、手肘、肩膀保持不動，只用手腕來重覆打點(shot)。握緊鼓棒，要注意不可使用手指。這部分也是用固定的節奏持續練個30秒到1分鐘之後，再改變節奏。從較緩慢的速度，再漸漸地加快。這裡也是用左右交替模式和兩手同時模式來練習。

○強化手肘（相片④）

　　手指、手腕、肩膀保持不動，只用手肘的動作來重覆打點。一樣要握緊鼓棒，手腕像被石膏固定住的感覺來練習。用固定的節奏持續練個30秒到1分鐘之後，再改變節奏。從較緩慢的速度，再漸漸地加快。也要用左右交替模式和兩手同時模式來練習。以可以看見自己手背的德式握法(German grip)，及可以看到自己大姆指的法式握法(French grip)，還有介於這兩者之間的美式握法(American grip)，由於這些握法使用的肌肉部位各不相同，因此希望你先確認自己平時是用哪種握法(grip)再做練習。

○強化肩膀（相片⑤&⑥）

　　不使用手指、手腕、手肘，把手臂當作一根棒子般重覆練習打點。肩膀的部分，因為敲小鼓snare、中鼓tom、落地鼓floor tom、響鈸cymbal的時候各有差異，因此希望你先確認在打擊各個樂器時，肩膀是怎樣的動作之後再做練習。

○用較重的鼓棒來鍛鍊

　　本書中，介紹了各式各樣的練習，換一雙比平時用的鼓棒還要重的來練看看吧！當你之後換回原來的鼓棒時，會讓你覺得輕得不可思議，而且可以打得更快。另外，用比較重的鼓棒，能讓你發現平時沒注意到的部分的負荷感。這是在揮動鼓棒時，讓你意識到使用的肌肉部分的重要關鍵。

● 強化手指

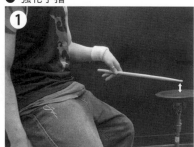

鼓棒落下時，要訣就是用手指拿起彈上來的鼓棒。

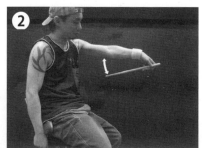

反握鼓棒，像要敲到手臂般。

● 強化手腕

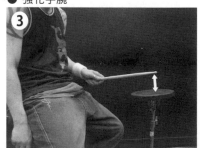

用手腕來重覆打點。不要使用到手指的動作。

● 強化手肘

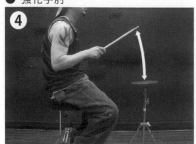

手腕像被石膏固定般的感覺來打。

● 強化肩膀

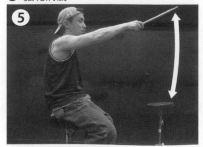

把手臂當作一根棒子般重覆練習打點。

想像你正在敲落地鼓、中鼓或響鈸。

■地獄的肌肉鍛鍊一覽表

接下來，就來介紹成為Loud系鼓手的肌肉鍛鍊方法吧！這個運動是為了增強基本體力，提高肌肉的持久力來持續長時間的演奏。首先鍛鍊手的握力和臂力。把手抬到與肩同高，重覆手指緊握→張開的動作。（**相片⑦&⑧**）光是這個動作，只要有認真練習，也相當累人了。先從一回合十次，重複做三次開始吧！開合的速度要稍快，要切實地進行緊握／張開的動作哦！

接著是腳的訓練。（**相片⑨&⑩**）讓腳懸空用想像snapshot的方式踏向地面，只要重覆練習此動作即可。之後試著三連踏，也能順便訓練節奏感。

最後是腹肌和背肌。在踏大鼓時，腹肌是必需的，因此介紹你鍛鍊下腹部肌肉的方法。平躺並曲膝，然後右腳和左手往身體方向向內扭轉，接著再換左腳和右手。（**相片⑪～⑬**）交替做5次，每10次1回合。既然練了腹肌，為了取得平衡，背肌也一定要鍛鍊囉！趴在地上，把頭、手、腳往上抬起（**相片⑭&⑮**），像逆蝦形固定

一樣的動作（笑）。這邊也是1回合10次。腹肌和背肌運動交換著做，大約從3回合開始試試看吧！

在此介紹了鍛鍊肌肉的方法，但有件事希望你注意：基本上，由於打鼓需要的是柔軟的肌肉，所以禁止鍛鍊過度。雖然持續鍛鍊很重要，但如果過多，會超過所需變成肌肉男，反而增加打鼓的負擔。鍛鍊肌肉請適度即可！

●強化握力和臂力

⑦ 手臂和地面呈水平方向，手指完全張開。

⑧ 握緊手指，只要確實做好，慢慢握也沒關係。

●腳的訓練

⑨ 輕輕地把腳往上抬，讓腳跟懸空。

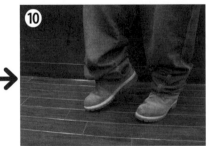

⑩ 用想像的方式踏向地面。

●腹肌

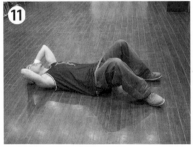

⑪ 平躺並曲膝，才不會造成腰的負擔。

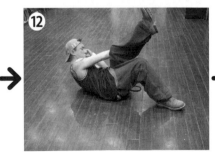

⑫ 右手和左腳向內扭轉。

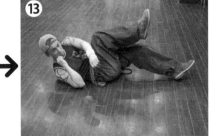

⑬ 這次換左手和右腳向內扭轉。

●背肌

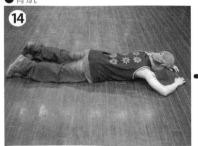

⑭ 練了腹肌換背肌。先面地趴好。

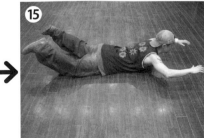

⑮ 頭、手、腳往上彎起。

為了修行要做好準備！

■ 上半身的暖身操

鼓棒的打法（Stroke）有各式種類，但它的基本打法就是單打（single stroke）。如果這個都打不好，那雙打（double stroke）ㄋ也很難打得順暢，更不用說基本套路（Rudiments）這些其他的打法了。所以先從單打（single stroke）開始修行吧！

圖1的Ex-1是用16分音符的全擊full stroke來打single stroke的練習。重覆幾次右手開始的模式之後，然後換左手開始的模式。此時要注意，右手換成左手的交替點會變為LL。接下來的輕打(tap stroke)也同樣這麼練。Tap stroke是指從鼓面2～3公分的高度，用鼓棒輕輕地落下的感覺來打，然後快速地回到原本的位置。動作不要過大，不論哪個都大約由♩=120開始，目標要能打到大約♩=200～210。

接著是雙打（double stroke）的基本練習（Ex-2）。這邊也是full stroke右手&左手的兩種開始（lead），tap stroke右手&左手的兩種開始（lead）的四種練習。大約由♩=120開始，最後希望你能立志打到約♩=190。

Ex-3是6連音的練習。最適合控制手指的訓練，用左右交替alternate的單打single stroke，打出沒有重音的平常音量。

圖1　上半身的運動

Ex-1　單打

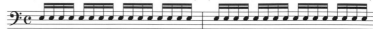

Ex-2　雙打

第2次用 RLRR(LRLL) 打吧！

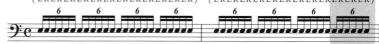

Ex-3　6連音的練習

第2次用 RLRLRR(LRLRLL) 打吧！

■ 坐在鼓前的運動

接著，筆者要介紹的是坐在鼓前必做的練習。這個練習是大鼓用4分音符維持著（第2&4拍要用左腳關開合鈸HH），然後用右左的雙打double stroke連續打8分音符。（圖2）雖然右邊舉出6種模式，除此之外可以改變打擊的部分（parts），或在開始時換手打，或是改變腳的模式等，可以做好幾種變化，因此我認為這是蠻有深度的練習。這裡的練習也希望你從較慢的tempo開始，之後再漸漸地加快。

圖2　坐在鼓前的運動

① 右手開始

② 左手開始

③ 加上tom的移動

④ 用FT和TT

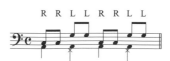

③ FT→SD→TT的快速移動

④ 用3連音加上tom的移動

Chapter 1

Chapter 2

Chapter 3

Chapter 4

Chapter 5

Chapter 6

■Change-up練習

可説是Stick work的基礎練習的Change-up練習。筆者所知的Change-up，是指相同速度中，音數增加或減少的意思。（嚴格來説，是只有指音數增加。例如，8分→16分的變化模式等。相反地音符大大地分割則稱為Change-down，只是一般把兩邊通稱為Change-up。）也就是説，實際上tempo並沒有改變，但聽眾會以為速度變快或變慢的技巧。在此我想介紹一下GO流的特別樂句。8分音符（single stroke）→8分音符（double stroke）→16分音符（single stroke）→3連音，各2小節，合計8小

節。（圖3的Ex-1）先用左右交替的alternate的full stroke來打，接著打tap stroke。第3次換左手開始的full stroke，第4次則是左手開始的tap stroke。到這裡為止是1個set。從♩=120開始，約每15次就加快BPM，目標大約在♩=240左右。希望你每1個BPM用1set實行3～5次之後，再來改變BPM。另外，如果是高階技巧，用Paradiddle或Double Paradiddle練3連音也很有效。

Ex-2是用8分音符→6連音→8分音符→16分音符→3連音做變化，是相當有趣並且實用的練習。由於這個

練習樂句已深入筆者的身體裡，所以將這個Change-up加入部分實際樂句中。希望你練習看看Full stroke、Tap stroke、左手開始、和變化（Variation）。BPM也從大約♩=120開始，目標是240左右。

圖3　Change-up練習

Ex-1　GO流特別樂章

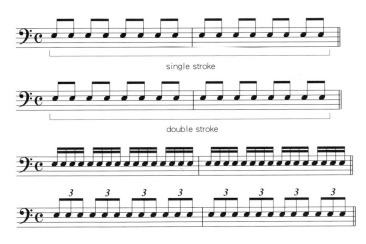

第1次：full stroke→第2次：tap stroke→
第3次：左手開始的full stroke→第4次：左手開始的tap stroke

※3連音用Paradiddle（RLRRLRLL）和double Paradiddle（RLRLRRLRLRLL）練習，也很有效果。

Ex-2　實際性的Change-up練習

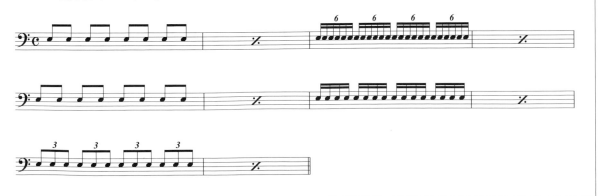

打基本的 Beat 吧！

■為了實戰的預演練習

在此試著打打看各種Beat吧！雖然無論哪個都是基本的技巧，但為了第2章之後會登場的卓越樂句，要先做好準備並打好基礎，希望你確實地練習。

想打Rock的話，就不能瞧不起8 Beat。以圖4的Ex-1當作基本，先練習8 Beat的Variation吧！Ex-2是常被使用的模式。Ex-3是強拍（第1、3拍），Ex-4是弱拍（第2、4拍）加上重音的樂句。重音是不限於8 Beat中重要的表現方法。希望你明確地表現強弱。

16 Beat則是把16分音符的時間安排表現出來的樂句的總稱。因此，抓拍子的方法視對象不同而有微妙的差異。但本書為方便起見，將有16分音符的感覺的，基本上都解釋為16 Beat。Ex-5是將Hi-hat用Alternate的16分音符表現、Snare在第2&4拍的開頭加入的模式。以這些為基本，Ex-6～8是他們的變化模式。Ex-8是Single Hand（右手）打Hi-hat。用左右交替的Alternate做分節（phrasing）的16 Beat

Ex-9就是所謂的Shuffle。因為去掉了3連音的中間（第2個）音，比較難抓空拍，也不好表現節奏，試著用彈跳的感覺來打看吧！

Ex-10是Rock必備Double time的8 Beat（因為Bass Drum用16分音符表現，所以也可以解釋做16 Beat）。由於在8分弱拍時加入Snare，所以被稱作Double time。重視速度感地打吧！

圖4　Beat練習

Ex-1
8 Beat 1

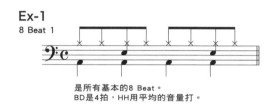

是所有基本的8 Beat。
BD是4拍，HH用平均的音量打。

Ex-2
8 Beat 2

Ex-3
8 Beat 3

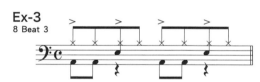

Ex-4
8 Beat 4

Ex-5
16 Beat 1

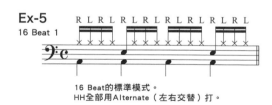

16 Beat的標準模式。
HH全部用Alternate（左右交替）打。

Ex-6
16 Beat 2

Ex-7
16 Beat 3

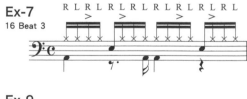

Ex-8
16 Beat 4

Ex-9
Shuffle樂章

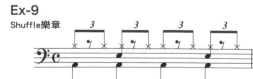

Ex-10
Double time
的8 Beat

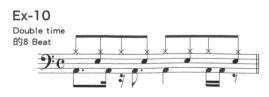

要習慣Two Bass！

■Twin Pedal的基礎練習

如果你立志當Loud系鼓手，不可避免的就是Twin Pedal（Twin Pedal）。在本書登場的樂句，也幾乎都是以Twin Pedal為前提而編入。在這裡就來介紹特別加了Twin Pedal的練習吧！

少用的左腳（左撇子的人則是右腳）和慣用的腳相比，果然還是沒辦法隨心所欲的動。基本上，筆者認為最初開始就應該要左腳、右腳一起訓練。用右腳完成的樂句，換左腳來試，可以鍛鍊左右平衡，效果也不

錯。附帶一提，筆者以前本來是One Bass，後來才轉為Twin Pedal的。沒有所謂「從One Bass轉為Twin Pedal的時期已經太遲」，所以希望你加油實行左腳的訓練。要抱持著「目標！要像右腳一樣」的想法，努力地練習。

Bass Drum也有各式各樣的演奏方法，這些在本書中都是必要的解說。假如學了Bass Drum新的演奏法，希望你務必試試這裡介紹的練習。這麼一來，能感覺到自己的成

長，也能確實地提升程度。

圖5的Ex-1是8分和16分的Change-up。當然，也要練習左腳起步哦！無論哪個都要只練下半身，再配合上半身練習（Ex-1的①～③），兩邊都要練哦！這麼做的理由是，和上半身一起練雖然比較有實際性，但因為有Snare和Cymbal的聲音混合在一起，就比較難了解Bass Drum的弱點在哪。習慣了Ex-1之後，希望你也試試其他的Twin Pedal練習樂句（Ex-2～7）。

圖5 雙大鼓（Twin Pedal）的練習

Ex-1　8分和16分的Change-up

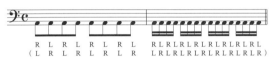

①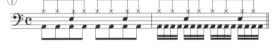

②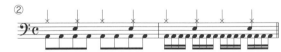

③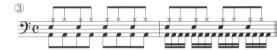

Ex-2　在第2拍的時候Change-up。注意不要有音量大小之差。

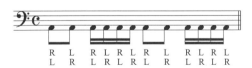

Ex-3　3連音→6連音的Change-up。注意3連音時腳的順序！

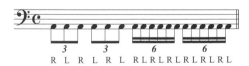

Ex-4　只用左腳踩BD和HH。

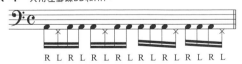

Ex-5　注意節奏不要趕拍！

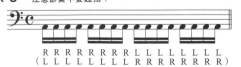

Ex-6　用double練。左腳起步雖然難，但很有用處。

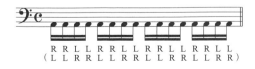

Ex-7　使用rudiments的Paradiddle的練習。

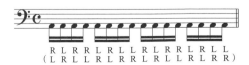

INTERMISSION 1

作者・GO流
姿勢&握法（Form & Grip）大解析

在此，我們來核對一下鼓法激烈又強勁的作者・GO的姿勢和握法吧！

首先是姿勢，椅子的高度要讓大腿跟地面大約呈水平狀態。椅子的位置要稍低，約離地面38～40㎝。調好Snare和Tom的角度。（圖①）

一邊大大地揮動手臂，一邊甩頭地打鼓等，用強烈動作吸引觀眾注意的表演是眾所皆知的。基本姿勢就是腰桿挺直，手臂的揮舞動作就會優美。另外，在打快速Beat或Heavy Beat時，坐在椅子上的位置就會改變，也是其特徵（圖②&③）。

握法則是介於手背向上的德式握法（German grip)和大姆指向上的法式握法（French grip)之間的美式握法(American grip)（圖④），以大姆指和食指為支點，自然地握住（圖⑤）。揮鼓棒時，往上揮時是向食指、在Shot的瞬間則是向小指稍微注入力量般的感覺，也許就是這樣，才能產生這麼強烈的Shot吧。（文：編輯部）

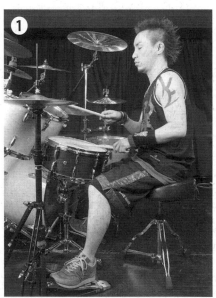

椅子高度稍低，大腿和地面大約在水平狀態。

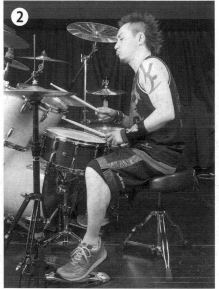

打快速Beat時，坐在椅子的前端部分。

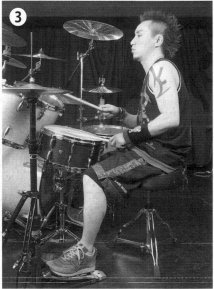

打Heavy Beat時，坐在椅子的後端部分。

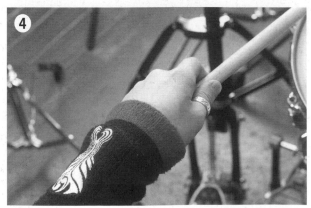

相當自然的美式握法(American grip)。

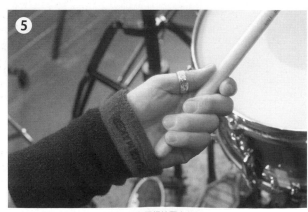

以大姆指和食指為支點，其他的手指輕輕地覆上鼓棒。

Chapter 2
HELL'S AGGRESSIVE EXERCISES
追求激烈感的練習樂章

從這裡開始，終於要進入實戰篇了！
是誰，已經垂涎欲滴了？
接下來，會讓你覺得「已經吃不下了」般
激烈的樂章將會輪番上陣，要當心哦！
在本章之中，從有劇烈節奏的 8 Beat
到快速 Shuffle、Tribal Beat 等
可說是滿載了 Loud 系鼓手垂涎的強力樂章！
有時候用 Full Shot、有時候用 Ghost Note
展現你的幹勁吧！

由8開始，由8結束……？

8 Beat 樂句1

地獄の格言
· 成為所有基本8 Beat的專家！！
· 用HH的Open／Close技巧！

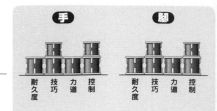

手　　　腳

耐久度　技巧　力道　控制　　　耐久度　技巧　力道　控制

LEVEL ★

目標tempo ♩= 125

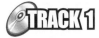
TRACK 1

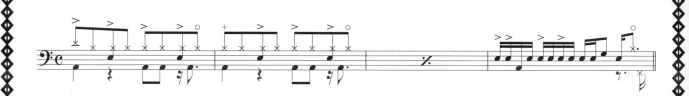

在前半拍加重音，在小節變換前的第4拍後半拍開鈸，到下一小節的開頭處關鈸，讓節奏增添表情。用這種手法，可以讓節奏、歌，甚至曲子都能很生動哦。小技法就是利用手腳的配合、SD的重音、和HH的開鈸。

不會打上面部分的人，用這個修行吧！

梅 每拍的前半拍加入重音的8 Beat基本型。明確地表現出重音的有無吧！

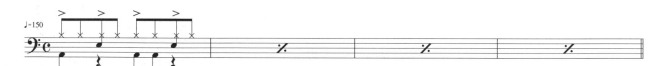

竹 主樂句中第1～3小節的第4拍的練習。習慣16分弱拍上的BD吧！

松 這次是主樂句裡第4小節中Fill-in的特訓！要注意SD的重音哦。

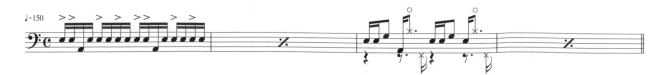

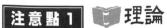

注意點1 理論

用重音大改造 體會節奏的「表情」！！

不限於8 Beat，所有的節奏、所有的樂句，都有所謂的表情。例如就算是8 Beat，只要在Hi-hat中加入重音，也會變成表情柔和的8 Beat；把Hi-hat做Close，全都用Fortissimo（用力地打）的話，就成了龐克風般表情剛正的8 Beat。像上述情況，藉由調味，即使打相同的音符，「表情」也會不同。正因為講究調味，節奏、甚至整首曲子都變得生動。要經常想得深遠一點再打，才是「正港」超讚的鼓手啦！！圖1是常用「妝扮表情」的基本模式。這些也把它學好，試著替節奏添上各種表情吧！

圖1 用重音做表情的例子

重音在強拍的模式

① 　②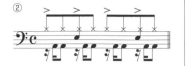

重音在弱拍的模式

① 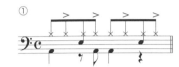　②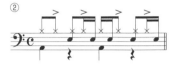

注意點2 腳

用左腳帶出「表情」 HH打法

在注意點1中也有提到，Hi-hat作為演出「表情」的重要條件的使用方法。根據Hi-hat開的情形而定，會變成截然不同的樂句。例如，稍微做Half Open的話，就產生空間很大的Beat感，只要緊密地Close，就成了沒有空間的剛硬節奏……。在P.47也會說明關於Hi-hat的Open／Close，在此先好好地體會用Hi-hat做出的表情來演奏吧！不，不只在此而已，要培養經常察覺的習慣！！圖2是使用Hi-hat的Open／Close來加表情的基本模式。徹底地練習，把它給學起來！

圖2 HH的Open／Close

①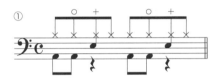

HH的Open和BD同步。
HH的Close和SD同步。

②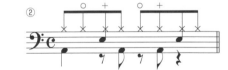

和BD不同步的模式。

～專欄1～

地獄的玩笑話

作者GO、這麼說 John Bonham（齊柏林飛船樂團Led Zeppelin）篇

初次接觸到John Bonham的音樂，大概是筆者小學的時候吧？曾是超級職業摔角迷的筆者，被一位摔角選手的入場主題曲給吸引了，即當時最欣賞的Bruiser Brody。那首曲子，正好跟他的角色相符，就是非常有名的「移民之歌」（收錄在『Ⅲ』）。筆者在開始做音樂之前，就被齊柏林飛船樂團的John Bonham的音樂征服了。不用說，就是從那時開始狂聽外國音樂的。真的是受到很大的影響。

John Bonham最活躍的時候，是以齊柏林飛船樂團的一員出道的1968年起，到他不幸驟逝的80年之間。也就是只在70年代，但他的演奏，在當時是非常嶄新的，把Rock鼓法的可能性擴大了。真是比什麼都還醒目的鼓藝哪～。讓曲子顯眼地加入Bass Drum的方法、有16 Beat節奏感的8 Beat、音階廣闊的Rock Feeling。而且，或許是他年輕時學過Jazz的關係吧，也同時混有纖細的Nuance。只要提起Rock鼓手，說是*Bonzo也不為過吧！
【註：Bonzo為齊柏林飛船樂團鼓手John Bonham的小名】

齊柏林飛船樂團（Led Zeppelin）『Ⅲ』

P.46～47中採用的「移民之歌」，收錄在第3張作品。不只是擅長的Heavy Rock、Folk或Country風格的音樂也在其中。

化為節奏的鬼

8 Beat 樂句2

地獄の格言

・用手腳的配合，達到讓人超high的演奏目標！
・活用Ghost Note讓表現力倍增！

LEVEL

目標 tempo ♩= 122

🎵 TRACK 2

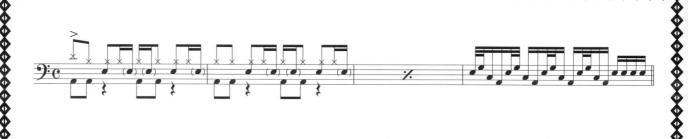

用Ghost Note來替標準8 Beat調味的樂句。雖然Ghost Note有很多種打法，但在此我們選用Single Stroke演奏。第4小節的Fill-in，是由32分音符交錯而成的組合過門。好好地利用SD→TT→BD這些樂器Tone的高低之差吧！

不會打上面部分的人，用這個修行吧！

梅 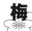 用了Ghost Note的8 Beat初級篇。這是基本，所以要好好學哦！

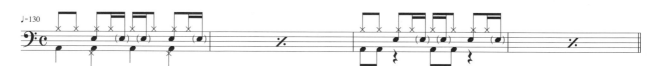

竹 接下來是中級篇。只用SD做Fill-in的音型，試著掌握它吧！

松 最後是上級篇。用SD＋BD來確認手腳的合作度吧！

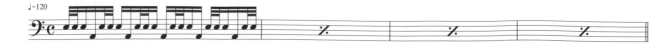

Chapter 1
Chapter 2
Chapter 3
Chapter 4
Chapter 5
Chapter 6

注意點1 📖 理論

一到背後,「節奏」就搖身一變! 鬼的真面目是?

在這個樂句中登場的Ghost Note,單說「Ghost」,是指打Shot時,要說有聲音卻沒什麼聲音、聽到但又好像沒聽到的程度的音量。控制音量(裝飾音符等)時,為了達到較放鬆的節奏,需要在Snare上像滑奏般地打,這兩項合起來,就叫Ghost Note。

Ghost Note的「有」和「無」是有很大差別的。不知你是否有過這種經驗:「在聽喜歡的音樂時,雖然不太了解是怎麼演奏的,自己實際試著打時,總覺得『好像哪裡怪怪的耶~?』」就是這個!一般的情況是,聽到的聲音和聲音之間加入了Ghost Note,依聲音(Ghost Note)而異,樂句聽起來也會很豐富唷!Ghost Note的演奏方法解說在底下注意2中,在那之前,先看**右圖1**列出的練習,讓自己能隨心所欲地運用Ghost Note吧!

圖1 為了能操作Ghost Note的練習

① 用Alternate

② 用Double Stroke

③ 用Paradiddle

④ 在Alternate加上重音

⑤ Alternate和Paradiddle

⑥ 在3連音加上重音

注意點2 👉 手

Ghost Note的基本就在 Tap Stroke中

那麼,就讓我來解釋Ghost的加入時機和基本打法,儘量讓自己成為一個能演奏出豐富鼓法的「鬼的使用者」吧!雖然是很簡易的練習,但不要排斥,試著練練看。基礎就是所謂的「Tap Stroke」,離鼓面3~4cm以內的高度開始打弱的Shot,但接著會不知不覺地從高一點的位置開始打,甚至揮舞到頭頂的程度。因此,要保有強烈的意志,試著持續打弱的Shot。基本上就是重覆**相片①~③**的動作。Double(雙打)的部分(**相片④~⑧**),則在鼓棒前端碰到鼓面反彈的瞬間(**相片⑥**),用中指和無名指,或加上小指,再次握緊鼓棒來打吧!(**相片⑦**)

●Tap Stroke

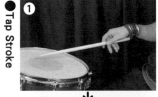
① 離鼓面3~4cm的高度,輕地打,像是要放開握鼓棒,呈現在手中「把棒輕輕落下」的狀態。

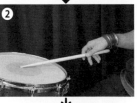
② 張開手指,讓鼓棒掉落般地打,像是要放開握著的彈跳球一樣,讓鼓棒輕輕落下。

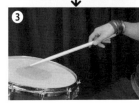
③ 利用反彈的時機抓住鼓棒,就像要撿起掉下之後往上彈的彈跳球一樣。

●Tap Stroke的雙打

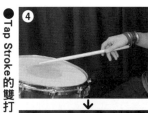
④ Double Stroke的情況也跟最初Single Stroke的位置一樣。

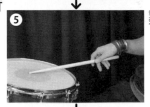
⑤ 這邊也一樣,輕輕地張開手指,像讓鼓棒落下般的Shot。

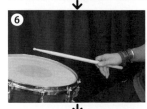
⑥ 利用反彈來拿起鼓棒。接下來的動作跟Single的不同,請注意。

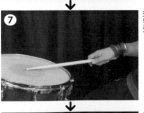
⑦ 用中指和無名指(或小指)再次握緊反彈的鼓棒來Shot。

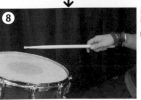
⑧ 這一連串的動作就是用Tap Stroke來完成的Double Stroke。在抓到感覺之前好好練習吧!

右側豎排文字:Double Stroke的情況也跟最初Single Stroke的位置一樣。這邊也一樣,輕輕地張開手指,像讓鼓棒落下般的Shot。利用反彈來拿起鼓棒。接下來的動作跟Single的不同,請注意。用中指和無名指(或小指)再次握緊反彈的鼓棒來Shot。這一連串的動作就是用Tap Stroke來完成的Double Stroke。在抓到感覺之前好好練習吧!

Loud Music的新標準

地獄の格言
・記住Slip Beat的應用方法！
・學會Loud Music中不可欠缺的Flam！

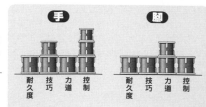

手　　脚

耐久度　技巧　力道　控制　　耐久度　技巧　力道　控制

LEVEL 🔱🔱🔱

目標 tempo ♩= 140

🎵 TRACK 3

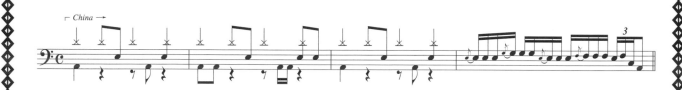

┌ China ┐

　　90年代以後，在Loud Music中成為新標準的節奏－Tribal Beat樂句。…雖然是這麼說，但嚴格說來，就是在鼓界說的Slip Beat的應用啦。Tribal Beat的詳情請看P.48！！

不會打上面部分的人，用這個修行吧！

梅 首先用超簡單的模式，抓住這個Beat的感覺吧！

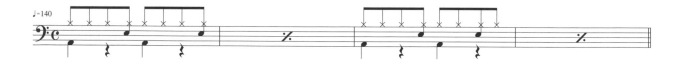

♩=140

竹 梅的發展型。這次會加上腳，所以要注意手腳的配合。

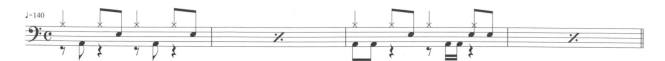

♩=140

松 這裡是裝飾音（Flam）的練習。因為是基本的內容，所以認真地練習吧！

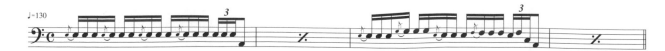

♩=130

Chapter 1
Chapter 2
Chapter 3
Chapter 4
Chapter 5
Chapter 6

注意點 1　理論

Tribal Beat？
它的真面目是Slip Beat

　　就算說是Slip Beat，也許會無法想像是這樣的東西－在本來該有的位置沒有Snare！！沒有Bass Drum！！簡言之，Snare或Bass Drum在本來會出現的節奏前後偏差地加入，變成讓節奏本身偏掉了的感覺（圖1）。用言語表達或許很難想像，但它是讓人聽到時會有「喔？！好有趣的節奏喔」的節奏手法。因為Snare或Bass Drum、Cymbal類加在讓人預想不到的地方，想讓曲子加些變化時，像加重音般的用法就很有效果。如果是Live現場演奏，間隔性地用Slip Beat的曲子也能達到效果。②、③是應用例，希望你也能試試看。

圖1　Slip Beat

① Slip Beat的基本例（SD交錯半拍模式）

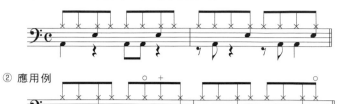

② 應用例

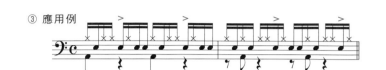

③ 應用例

注意點 2　理論

讓人聽出Heavy的必備技能
精通裝飾音（Flam）吧！！

　　所謂裝飾音（Flam），本來是指主要（Just）音符前加個小聲的裝飾音符。但是，現在有更廣義的解釋，和主音幾乎同時出現，音量也變大聲的模式也有人使用。雖說這是音符比較有說服力，但還是有效果的。依據交錯打的程度、其音量大小，會讓音樂表情有很大的改變哦！Rock的時候更不用說，主要音符和裝飾音符兩邊都是Full Shot！以此為基本技巧。這正是聽出Heavy的絕對條件！

　　來介紹2個Flam的練習吧！①是以Alternate的順序，在各拍的第一音加上裝飾音（Flam）。注意第3拍開始要換手的順序。②在3連音之中也加入裝飾音（Flam）試試看吧！

圖2　Flam的基本例及應用

Flam的基本形

和雙打幾乎同時加入Full Shot的模式

Flam的練習

① 標準模式

② Flam的Variation（裝飾音的變化）

～專欄2～
地獄的玩笑話

作者GO、這麼說
Roy Mayorga（SOULFLY）篇

　　筆者的超讚鼓手列表中，有一位排行蠻前面的鼓手，就是飛靈樂團（SOULFLY）的Roy Mayorga！在此，由於是解說關於Tribal Beat的章節，所以沒道理不介紹他吧！Tribal Beat簡直就像是為了飛靈樂團而存在的Beat，雖然打的很簡單，但氣氛實在是很酷！樂團擁有的音樂特性和使用的Beat，沒人能比他們更相契了呢！曾和Roy在BEAST FEAST一起喝過酒，覺得他是個笨蛋（這是讚美哦！），而且人超好的。也難怪Max Cavalera（註：主唱兼吉他手）會為他著迷呢。

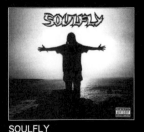

SOULFLY
『SOULFLY』
　　退出神碑樂團（Sepultura）後的M. Cavalera 所成立的樂團第一張專輯。加入巴西傳統打擊樂器，展現出Tribal般的音樂。

SOULFLY
『3』
　　在前一張專輯中因爭執離開的Roy，重新歸隊後發行的第三張專輯。不止巴西，更加上非洲打擊樂器的Tribal Sound，邁向完成的階段。

去除 !! 的美學 !!

用「加入去掉」來增加Heavy感的雙大鼓樂句（Twin Pedal Phrase）

 地獄の格言
- 就算減少BD仍會產生Heavy感哦！
- 精通Heavy Drum必備的Twin Pedal

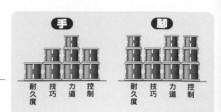

LEVEL 目標tempo ♩= 195

TRACK 4

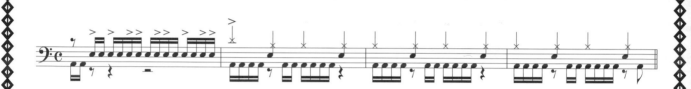

　　雖然命名為「去除!!的美學!!」在本書中，接下來會愈來愈常出現這句話。常常要考量全曲，減少音數。這個樂句就充滿了這種「去除!!的美學!!」，再加上Guitar Riff的組合方法，讓樂句聽起來覺得酷了好幾倍！

不會打上面部分的人，用這個修行吧！

 梅　首先試著加入16分Alternate的BD吧。從慢一點的Tempo開始紮實地練！

♩=180

 竹　這次，試著把梅加上兩手的動作。注意節奏不要亂掉了！

♩=180

松　竹的發展型。加了主樂句中BD的模式，大約Tempo ♩＝110打打看。

♩=110

Chapter 1
Chapter 2
Chapter 3
Chapter 4
Chapter 5
Chapter 6

注意點1 📖 理論

不是一昧增加，才叫Heavy
用「去除!!」讓震撼力倍增

　　Guitar或Bass等，雖然只能說是全部的一部分，但太堅持於技巧的話，就會破壞樂團整體的平衡感。這是在作曲時最可怕之處。要不斷注意不能變成上述情況，但，該爆發的時候還是要爆發出來，這樣才是好的（笑）。雖然很難，但只要能活用技巧的「推拉」，就沒什麼可怕了。棒球的投手也一樣，無論投出多快的球，只有直球能被打。因此，使用曲球，並讓人見識必殺技的快速直球，才是最重要的。所以，在鼓中，「去除」也很重要。這個樂句裡也是，隨著第二前半拍中不加Bass Drum，讓曲子聽起來更瘋狂（圖1）。

圖1　主樂句中「去除!!的美學!」範例

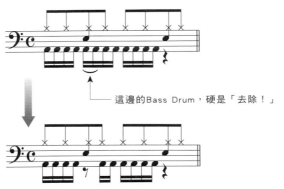

這邊的Bass Drum，硬是「去除!」

注意點2 👣 腳

通往Twin Pedal大師之路
增強下半身的力量！

　　在此只是Twin Pedal的樂句初次登場。這裡是Loud Rock中必要不可欠缺的，讓我們來接觸詳解的步法解說吧！
　　打法大致上分為Heel Up演奏法和Heel Down演奏法。
●Heel Up演奏法（**相片①**）：如其名，腳跟往上提，讓腳整個自然落下。
●Heel Down演奏法（**相片②**）：腳跟放在腳踏的踏板上踩。音量要小，也必須要有技巧。

　　基本上，在Loud Rock中，Heel Up演奏法才是主流。另外，以技巧來講有Open Shot（**相片③～⑤**）和Close Shot（**相片⑥～⑧**）。基本上，Heel Up的Close Shot比較多人使用。希望你能好好地組合這2種演奏法和2種Shot，來使聲音有所區別。

　　最重要的是拿捏Heel Up、Heel Down演奏法的音量，及肌肉使用的差異。特別是Heel Down，在習慣之前小腿等處會痠痛，要試著耐心去練。以練到輕輕使力就能踩好為目標吧！

●Heel Up演奏法

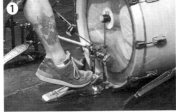

腳跟往上提，讓腳整個自然落下。

●Heel Down演奏法

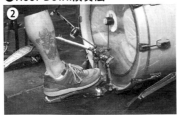

腳跟放在腳踏的踏板上踩。

●Open Shot

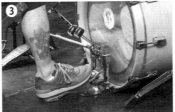

↓

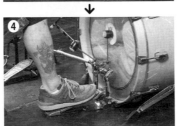

↓

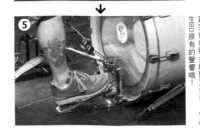

踏完後從腳尖離開Beater，會產生BD原有的聲響哦！

●Close Shot

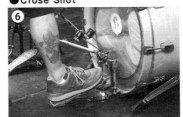

↓

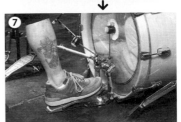

↓

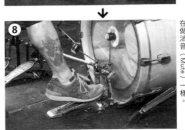

踏完後用腳尖壓住Beater，想像在做消音（Mute）一樣。

潛藏在Heavy感之中的Funk Groove

讓人感覺到16Beat的黃金樂句

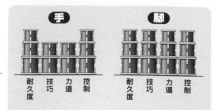

地獄の格言
- 隨心所欲地使用Open HH！
- 手腳的32分音符組合過門也是必修

LEVEL 🗡🗡🗡🗡　　目標 tempo ♩= 102　　TRACK 5

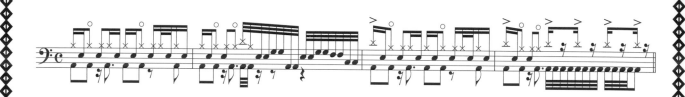

　　在 16 Beat的時機加入Ghost Note和Open HH，讓Heavy感和Funky共存的模式。在SD的Back Beat之後加入的BD是重點。這個模式中，有許多步法的組合，希望你也能試一試。

不會打上面部分的人，用這個修行吧！

梅 腳做4分的模式。注意加上手的位置，並多多練習！

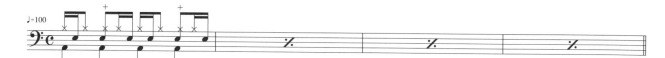

竹 加入右手的Open。此樂句的步法要記牢！

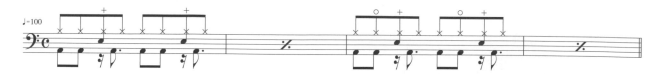

松 左右的Alternate組合練習。用左右一直打16 Beat。

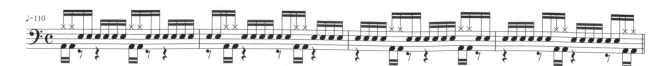

注意點 1　📖理論

也有這種手法！
用Full Shot做更難的效果！

　　如果能把這個樂句運用自如就好。它也稱作Shake，從Standard～Mood的曲子，是能應付各種類型的萬能樂句。在此希望你能特別注意第2&4拍中，Back Beat以外的Snare。在主樂句中，一律都用Full Shot，雖然這樣就能表現出強烈氣氛，再試著加入像圖1中的Ghost Note，會得到有趣的效果。聲音就會產生強弱，且作出渾厚感。因為此技法適用各種場合，所以希望你能配合樂曲的類型，及使用狀況適切運用。

圖1　主要樂章的第1小節中加入Ghost Note

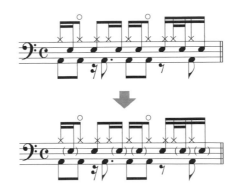

雖然在主要樂章中用全打Full Shot，
只要加入Ghost Note，樂章的印象就會大大改變。
依場合分開使用吧！

注意點 2　📖理論

為了學得 32 Beat
Fill-in的練習法

　　主樂句中第2小節和第4小節的第3&4拍，會有32分音符的高速Fill-in。第2小節運用Bass Drum、Snare及Tom，第4小節則一邊用Cymbal Mute，同時用Bass Drum連打。首先最重要的是習慣分割超細的32分音符。實際使用正統的節奏，並加入Snare的32 Beat Fill-in練習，讓身體記住這快速樂句吧！（圖2）習慣之後，把Fill-in的長度，從半拍→1拍，1拍→2拍，試著把拍數慢慢延長。當Snare打熟練之後，接下來挑戰移往Tom或是搭配Bass Drum吧！

圖2　32 Beat的Fill-in

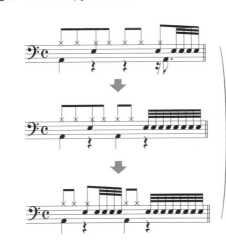

在 8 Beat中加入 32 Beat的Fill-in，讓樂章升級吧！

〜專欄3〜
地獄的玩笑話

　　偶爾會這麼想。所謂鼓手，是怎樣的職務？雖說樂團不管缺了哪個部分都不能成立，而且鼓這種樂器搬起來又重又累，像做體力勞動似的。所以，只有打鼓的人，感覺上好像哪裡吃虧了耶……之類的。但是，筆者最初就是因為覺得打鼓最帥了，才開始練的。現在也還是這麼認為。通常，當鼓的演奏停止之後，整個樂團也差不多停了，所以責任也很重大，就是這種時候覺得超值得的。雖然肉體上也有累斃了的時候，但當自己打出的Beat帶動了樂團，聽眾也跟著情緒沸騰！！就會有一種無

關於鼓的一項考察
所謂的鼓手，是……？

法言喻的感覺產生呢。從觀眾席看向舞台時，在中央「咚」地取得陣地的就是鼓。只看這樣，還不覺得振奮嗎？在那邊揮動手臂、一邊甩頭打鼓。這樣的鼓手姿態，真是超帥的。就是因為嚮往這種模樣，才想要讓自己也成為這種存在，這是我的目標。大家也一起以成為世界聞名的頂尖鼓手而努力吧！附帶一提，在以前（Rock初期的時候），鼓手這個角色，好像是地位最高的。雖然不知道為何是這樣，但由此可知是被當作重要的一部分。不覺得這也是一段佳話嗎？

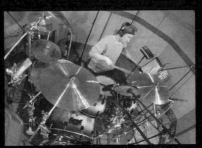

Live或錄音……無論什麼時候，鼓手都是責任重大的！（錄製SUNS OWL的第3張專輯的畫面）

超級忙碌的四肢

SUNS OWL風格的16 Beat 打法

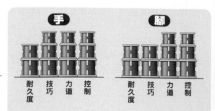

地獄の格言

· 注意16 Beat的流暢和手腳的誤差！
· 只要習慣移動的忙碌，就如虎添翼！

LEVEL

目標tempo ♩= 137

TRACK 6

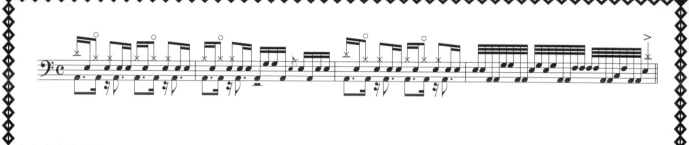

　右手在HH和SD之間忙碌地移動的16 Beat樂句，但筆者非常喜歡呢（尤其在SUNS OWL中很常用！！）。重點就是16 Beat的時候要加入多少音。目標就是要感到毫無空隙，聲音接踵而來！

不會打上面部分的人，用這個修行吧！

梅 首先來確認右手和右腳的位置吧。

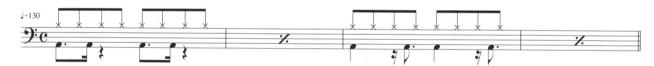

竹 在梅之中加上左手。好好地體認樂譜上的直線，確實地練習。

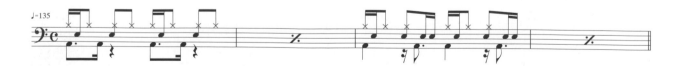

松 主樂句中第4小節的訓練。先從慢一點的速度紮實練起。特別要注意左腳，順暢地導入音符吧！

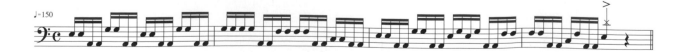

Chapter 1

Chapter 2

Chapter 3

Chapter 4

Chapter 5

Chapter 6

注意點1　理論

注意16 Beat的流暢和手腳的誤差！

在主樂句中，因為也有右手Hi-hat和Snare的移動，在習慣之前可能會覺得非常忙。但是，只要上手之後，沒別的樂句比它還可靠哦！首先要確實地練習梅樂句，希望你能清楚地體認手腳同步與不同步的時候（圖1）。尤其是不同步的時候，也是這個節奏特色所在，16 Beat要讓人感覺的部分。注意Hi-hat～腳和加入的地方。

圖1　確認在梅樂章中，手腳同步的部分

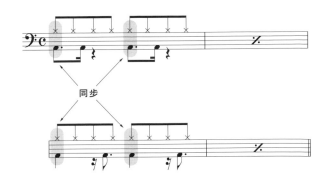

同步

注意點2　手腳

32分音符的高速組合首先要確實地導入樂音！

主樂句在演奏上的要素，就是第4小節中出現的32分音符的高速組合。這是如果不能把Twin Pedal（當然Twin Pedal也是）運用自如的話，絕對沒辦法打的樂句。在這個也習慣之前，不能完整地加入聲音，或打不出聲音，也許沒辦法進行得很順利。但是，只要從1個音1個音確實地加進來，最後就能完美地打出這篇樂句！！

圖2　手腳組合的練習

① 3拍樂章的應用1

② 3拍樂章的應用2

③ One Bass的5個分割

④ BD連打之前，音數增加的模式

~專欄4~

地獄的玩笑話

用SUNS OWL「Horce Of Iron」來學最棒的16 Beat 樂句

雖然很抱歉在這裡提到自己的樂團，但我們SUNS OWL第2張專輯『RECHARGED』的第5首『Horce Of Iron』，簡直就跟這個主樂句一樣。也許是有對曲子的好惡，不過這首本來就是以鼓為主角所作的曲子，裡面寫滿了筆者想打的樂句。在本書裡介紹的樂句也有加入好幾首曲子中。和Vocal或Guitar、Bass等組合的方法，或是實際樂句的活用方法等，覺得可以當成參考，請務必試聽看看。現在（2006年2月），在進行本書著作的同時，第3張專輯也正製作中，屆時也請務必聽聽看！

SUNS OWL
『RECHARGED』
　收錄了翻唱S.O.D.曲目的第2張專輯。Heavy感和躍動感，且速度兼備，十分值得聽。也能享受本書收錄的樂句。

NO.7
用魔幻打法(Trick Play)讓小技法也能變身節奏！
Loop系1拍半樂句

地獄の格言
・用TT活用模式讓節奏更多彩多姿！
・讓身體記住1拍半的感覺！

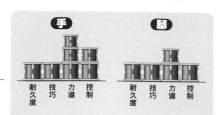

LEVEL 目標tempo ♩= 160　　　TRACK 7

與其說是節奏，不如說是有配菜般要素的樂句。光看譜較難理解，而且也不好抓拍子。這就是所謂的Trick Play之一，以1拍半為一單位，持續不斷地延長。只要能習慣手的技巧，就會成為超強的武器哦。

不會打上面部分的人，用這個修行吧！

梅 首先是只用SD（休止符的地方加入HH）來習慣1拍半樂句！全部都用Alternate，HH用左手打。

竹 接著是HH和4分的BD，在第2&4拍時加入Closed HH的模式。

松 右手&右腳→左手→右手→右腳→右手&左手的順序，讓身體牢牢記住吧！！

注意點1 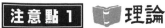 理論

被1拍半拍法欺騙
會嚴重上癮？

1拍半拍法的重點在於，1小節＝「One・Two・Three・Four」時，不讓拍法完結，跨過小節也要讓1拍半拍法沒完沒了地繼續（圖1）。用這個有讓自己對聽眾打的拍子感到麻痺的效果。為了讓主樂句更容易理解，雖然在2小節時就強行結束，但只要繼續這個1拍半樂句，到3小節時會剛好完結，到第4小節時，又會回到最初的節奏，形成有趣的架構。在曲子中使用，還真的會嚴重成癮咧。另外，還有一種叫3拍樂句的，和這個模式類似，它的介紹在P.59，希望你也能試試。

圖1　1拍半拍法的例子

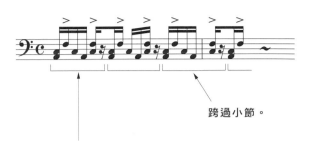

跨過小節。

1拍半1個的拍法。以此方式重覆。

注意點2 理論

學會1拍半拍法，
讓你手中握有強力武器！

1拍半拍法的使用方法是，讓它像主要樂句一樣，在第2小節就結束也是一種方式，讓它拉長成第3小節、4小節、6小節、8小節、16小節，也是很有趣的（圖2上）。例如，在一般曲子結構中的Guitar Solo Part，節奏隊（Drum和Bass）只有16小節時間能試這個，曲子的第一遍是A Part 8小節，B Part 4小節，如果芥末（模式）有8小節，只要在重覆2號的A Part後半試試這個等，像這樣想做個變化時就還蠻不錯的。圖2下中有介紹1拍半拍法的變化（Variation）。希望你做個參考。

圖2　1拍半拍法的構造

把這個模式重覆2次做成8小節。

1拍半　1拍半　1拍半　1拍半　1拍半　1拍半　1拍半　1拍半

在這裡就可以回到正常的節奏感上了。
這個重覆使用2次就會變成6小節為一樂句模式。

多出來的1小節加進Fill-in作處理。

1拍半拍法的變化（Variation）

① 用SD和BD的組合而成的1拍半拍法。

1拍半　1拍半

② 加入3連音的基本拍法。

1拍半　1拍半

③ 用HH的Open／Close拍法。這邊也是基本款。

1拍半　1拍半

④ 32分音符的高速拍法。用左右腳做Drag式的步驟。

1拍半　1拍半

急速向前衝衝衝的超速Shuffle

Shuffle Beat 1

・注意Back Beat，讓節奏都跳動！
・用3連踩展現速度感！

LEVEL 🗡🗡🗡🗡　目標 tempo ♩= 220　 **TRACK 8**

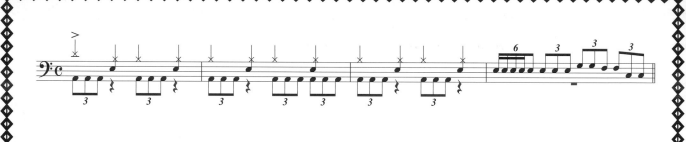

　　跟2 Beat有相似節奏的超高速Shuffle。不管怎麼說都是快速Beat，所以要留意Back Beat時SD的位置。這裡只要一有誤差，Shuffle風格的節奏就會消失哦！！第2&4拍的SD，要付出最多心力注意時機和打出超大的聲音！！

不會打上面部分的人，用這個修行吧！

梅　把Tempo大約設定在100左右打3連音。抓住3連音的節奏感！

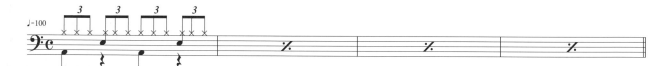

竹　「咚咚咚・咚咚咚……」，確實地加入腳吧。第2&4拍用左手開始的Alternate。

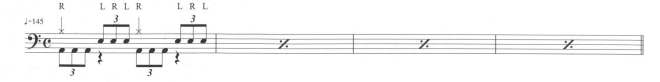

松　這是「竹」的發展型作3連音的2個分割。用手腳的組合來表現3連音吧。

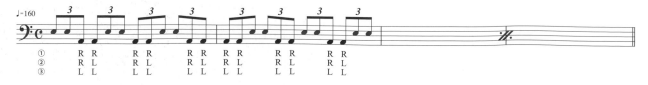

 腳

注意點1

用腳的Triple
產生Shuffle

在第1&3拍加入的Kick,是這個樂句的大重點。用3連音「咚咚咚」地加入腳的Triple（＝3打），不能讓3個音的距離過近或過遠！要注意讓3個音的時機平均,且音量相等。和這個Kick相對的,就是第2&4拍中流暢地加入的Snare,時間點的表示請看圖1。只要能流暢地演奏,就能帶出Shuffle感的節奏。實際的手腳動作部分,右手會在拍首、Bass Drum和Snare會同時出現,所以並不是那麼難的動作。起先用慢一點的Tempo來試著感覺「3連音」吧！

圖1　BD的Triple和SD的時機

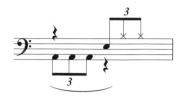

實際上SD是4分音符,但以時間點來說的話,要用這種3連音的排列意識來打。

BD的間隔保持一定距離。
也要注意3次BD的力量（音量）。

注意點2　 理論

腳踏板
正確的設置法

無論是哪種類型,Bass Drum的重要性都是不變的,在Loud Metal的場合中,Bass Drum更是其特色。壓倒性的音數及音量、Tricky的演奏……總之,充滿低音的魅力。為了能這樣演奏,筆者想以自身經驗,來談談關於腳踏板的設置問題。

踏板的設置,可略分為①容易連打、②容易演奏標準節奏的2種設置方法。不管是哪種場合,設置的重點就是讓身體能順暢地動作、正確的踏好,可悲的是,兩種設置方法有很大的不同。

在①的情況中,要感覺踏到某個程度的重量,比較容易控制,雖然會比較累啦。②的話,要有彈跳（Rebound）感,所以踏板輕一點會比較好做。

參照圖2,希望你先考量自己的鼓的風格或樂句,再來找出最容易打的設置方法。也可以因此找到對應其他風格或樂句的「妥協點」。如果還無法決定自己的風格,那就嘗試更多設置方法,好好地摸索吧！P.72有更詳細的解說,所以也可作為參考。

圖2　腳踏板的設置例子之一

腳踏板的調整部位很多。Beater角度以外的長度或Spring的強弱等,都可以多加嘗試。

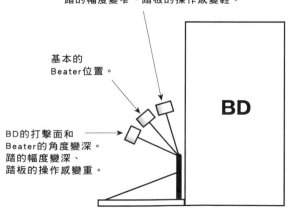

BD的打擊面和Beater的角度變淺。
踏的幅度變窄、踏板的操作感變輕。

基本的
Beater位置。

BD的打擊面和
Beater的角度變深。
踏的幅度變深、
踏板的操作感變重。

BD

用雙大鼓做高速Shuffle !!

Shuffle Beat 2

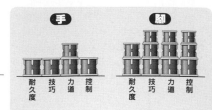

地獄の格言

· 學會3連音的微妙差異！
· 雙大鼓的Shuffle必須強化左腳！

LEVEL 目標tempo ♩= 235

TRACK 9

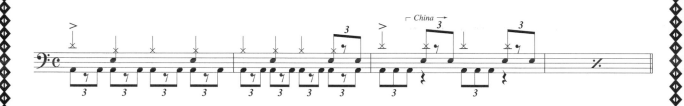

　用雙大鼓做Shuffle。而且，要用很快的速度！！就算勉強用One Bass做，雙大鼓的感覺還是帶不出來的。把Shuffle特有的微妙差異，用2隻腳表現，且用不靈活的左腳來做也相當累人。不能光靠氣勢，確實地控制拍子來踏！

不會打上面部分的人，用這個修行吧！

梅 首先只用右腳能演奏的Tempo，練習抓住節奏！

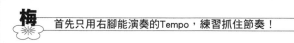

竹 減慢Tempo的時候試著加入左腳。

松 這裡也進入左腳。先去掉SD來練習，習慣之後再加進SD！

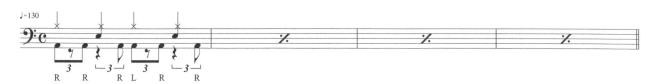

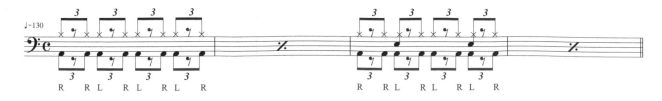

Chapter 1

Chapter 2

Chapter 3

Chapter 4

Chapter 5

Chapter 6

注意點 1 腳

因為左腳不靈活……
高速Shuffle就從強化左腳開始

　　由於主樂句是Shuffle，所以不用說也知道，最重要的就是做出彈跳感的節奏。在這種情況，因為不是3連音的3連打，所以腳只有最初是RR，第2拍開始就變成LR／LR（圖1）。雖然看起來或許很難，但由於這是右腳的自然反應，筆者也認為這個腳的順序比較好做。為了讓左腳練習，也要把腳的順序反過來做！！基本上Hi-hat用Open，Snare也用Full Shot打。試著像要帶出奔馳感般的演奏吧！

圖1　所謂有效的腳順？

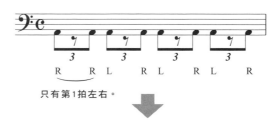

只有第1拍左右。

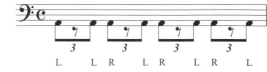

為了強化左腳，也要練習相反的腳順。

注意點 2 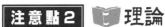 理論

Shuffle是？
首先要抓住3連音的節奏

　　圖2-A是Shuffle的基本模式。以這個音型為基礎，再加上Hi-hat或Bass Drum而形成的樂句。但是，試著去打就知道，這還真難！難處就在於去掉3連音的中間音，掌握這個去除的「空間」正是重點。因人而異，有3連音的第3打突然加入的感覺，或有太多空間，聽起來不像Shuffle。不管怎樣，第1打和第3打的間隔，要注意能保持固定距離，重覆訓練圖2的①～③。

圖2　Shuffle的練習　其一

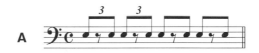

① 只有用HH的練習

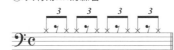

② 只有用BD的練習

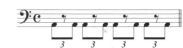

③ 加入SD的練習

~專欄5~
地獄的玩笑話

實錄・音樂無國界！
澳洲之旅 Vol.1

　　2002年，和澳洲的超Death／Slash樂團、DEVOLVED，在澳洲東海岸11處巡迴旅行。總之，觀眾的反應很好，或許是民族性的緣故，LIVE前後，態度截然不同。演奏結束之後，已經吵～翻天啦！！（笑）差不多是這種感覺來跟筆者搭話的。但卻一起一手拿著龍舌蘭酒一手搭著肩，胡鬧了一番唷！那一瞬間，覺得音樂是無國界的！他們給人一種音樂和生活習習相關，「真的超愛音樂哪」的強烈感覺。悠哉的民族性使然，到下午5點時，一定停止工作，去LIVE HOUSE或BAR找樂子，就像是他們日常生活中的一環了呢！P.55還有後續Vol.2。

澳洲的聽眾，真的很熱情！

用Rhythm Trick叮叮噹叮！？

Shuffle Beat 3

地獄の格言
・習慣2拍3連音的Shuffle！
・操縱左手做Ghost Note！

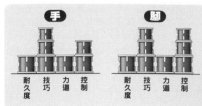

LEVEL 目標tempo ♩= 160

TRACK 10

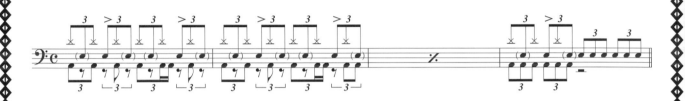

　曾紅透半邊天的「叮叮噹叮」。這比Shuffle Beat更直接、更Heavy。基本上用2拍3連音的Shuffle，然後用SD的Ghost Note做調味，接著在第3拍加入裝飾音符般的Double BD，表現出刺激感。

不會打上面部分的人，用這個修行吧！

梅 首先練習腳用4 Beat打，手用Ride和Alternate的SD來打的模式。

竹 接下來試著讓右手用4 Beat打，腳用2拍3連音來踏的模式！

松 最後用腳加入Double的模式做修行！

注意點1 📖理論

2拍3連音、清楚地加上抑揚頓挫來打

　　在聽到「2拍3連音」的時候，也許會想「是啥啊？」，但不管是誰都曾聽過一次這種節奏吧！圖1-A就是代表例子，用3連音的音形敲第1拍的第1音→第3音→第2拍的第2音，只有這樣而已，第3&4拍也重覆這個。像樂句一般用2拍就作結，在那2拍之間要打3次Hi-Hat，所以就變成「2拍3連音」。2拍3連音，在Tricky的樂句等也常被使用，所以用右邊列舉的訓練樂句來練習吧。至於練習的順序，圖1-B用①→②的順序，但到②d後要接到③為止。只要完美地學起來，就毫無疑問地會是你得意的技能。

　　接下來希望你看圖1-C。主樂句有2個重點。第1點是在了解流暢的3連音之後，Ride（右手）和Bass Drum用2拍3連音清楚地打。第2點則是在空隔間加入Snare的Ghost Note和把Back Beat加進起伏的Tone。也許光用言語說明會覺得難，但這個樂句是右手和右腳同步，所以應該能掌握得當。

圖1　2拍3連音是？

A　2拍3連音的代表性音形

在小節的總結也有用這樣記譜 。

B　2拍3連音的練習

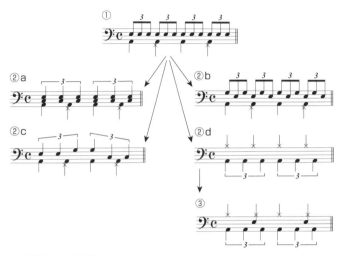

C　主樂句的重點

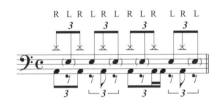

右手是Ride、左手用Alternate的SD來打。由於SD會加Ghost Note，所以高低有明顯的Tone。Ride（右手）的時間點時，也加入BD。

注意點2 📖理論

Ghost Note的變化

　　在P.21中也介紹過了，在此Ghost Note也擔任重要的角色。在這個樂句中使用的Ghost Note，是把Alternate加在弱拍的典型模式。因為左手會成為Ghost Note的主體，所以除了圖2中列出的3連音以外的樂句也要好好練習。

　　②是在第2&4拍中加進Snare的模式，緊接在Snare之後的Ghost Note不要太強。④是在重音之前加入Double的Ghost Note模式。這裡與其說是打2次，不如說是把鼓棒「放在」Snare上，或是在那上面「滾動」的感覺來加進Ghost Note就可以了。

圖2　Ghost Note的練習

① 在裏拍加入Ghost Note。

③ 在第3拍加入HH Open。

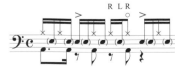

② 在第2&4拍加入Snare。

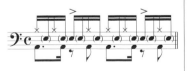

④ 在重音之前加進Double的Ghost Note。

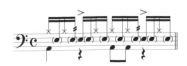

NO.11

機械式的3連打

Shuffle Beat 4

地獄の格言
- 不被音數迷惑，感受「3」來打好！
- 決定3連音→6連音的Change-up！

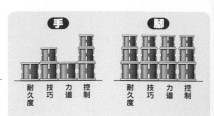

LEVEL ↗↗↗↗↗

目標 tempo ♩= 118

TRACK 11

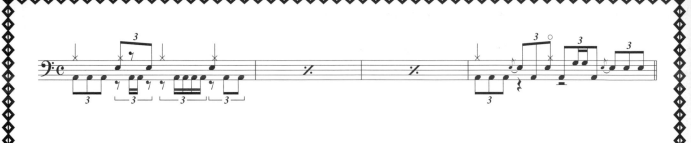

　3連音的節奏模式，手腳音數繁多的機械式樂句！希望你不受音數多寡影響，清楚地感受「噠噠噠、噠噠噠（或是1・2・3、1・2・3）」的拍感再打。目標是能恰好地打出渾厚的聲音！

不會打上面部分的人，用這個修行吧！

梅 主樂句中第1～3小節第1&2拍的練習。不要破壞6連的BD連打。

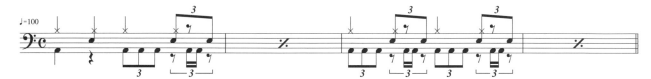

竹 再來是第1～3小節第3&4拍的練習。注意6連音和3連音的BD速度的變化。

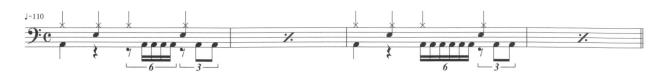

松 主樂句中第4小節的練習。各拍的打法都有變動過哦！

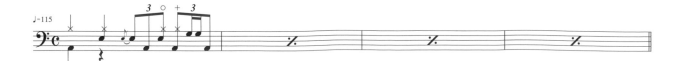

Chapter 1

Chapter 2

Chapter 3

Chapter 4

Chapter 5

Chapter 6

注意點1 腳

從慢一點的Tempo開始
漸漸地加快速度！

詳細地看主樂句之後，會發現偶爾登場的Bass Drum 6連音樂句很醒目（圖1）。第1～3小節中Hi-hat在拍首就會加進來，所以妝點樂句也簡單多了。最初要在拍首確實地加入Hi-hat，先用慢一點的Tempo練習。另外，這個樂句中，如何把Twin Pedal（Twin Pedal）踏好也是重點。

圖1　注意BD的6連音樂句

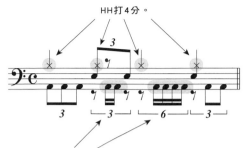

這裡的Two Bass能否漂亮的踩穩拍子是重點。

注意點2 理論

現在正是了解基本的時刻！
Shuffle的節奏概念釋疑

在P.32中也介紹過有Shuffle節奏的4個練習。在此想讓你接觸一般所謂的Shuffle的標準模式。

基本模式就如同P.35中解說的一樣（圖2-A）。怎麼把它跟雙手雙腳融合起來就是關鍵點。不是說要讓你學會所有的Shuffle模式，只是想介紹一些嚴選後有代表性的，或打起來很帥的模式（圖2①～⑤）。在這邊列舉，請練習到全都會打為止吧！

圖2　Shuffle的練習 其二

A

① 第2&4拍用Ride的Cup來打也很有趣。

② 用Ghost Note和右腳的打弱拍做搭配！！

③ 只用腳讓人感覺Shuffle的模式。

④ Half的Shuffle。腳的加入方法隨你自由！！

⑤ 加入Double的技巧性樂句。注意第4拍的HH。

這就是GO流！

投入Double的怒濤樂句

地獄の格言
- 就算音數很多也不准矇混過去！
- 用Hard Hit打出爆炸般的聲音！

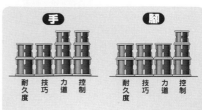

LEVEL 🗡🗡🗡🗡🗡

目標tempo ♩= 165

💿 TRACK 12

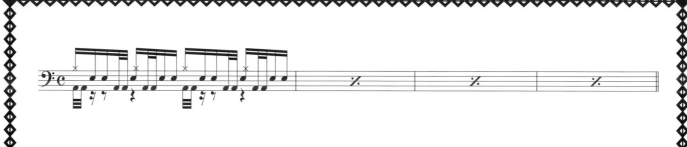

憑藉氣勢，腳用Double加入並提高速度而成，簡直就像怒濤一般的樂句。這種音形，是筆者個人慣性偏好，依此發展成的樂句蠻多的。哎呀，其實這樣也是有好有壞啦……。希望你不只有氣勢，還要確實地打好。

不會打上面部分的人，用這個修行吧！

梅 首先了解音形。從慢一點的Tempo開始，在身體習慣之前都要持續練習。

竹 仍未用Double的模式。先了解手的順序！

松 重覆腳的Double→SD左右、腳的Double→SD右左，用1拍半拍法並記住手的順序。

Chapter 1
Chapter 2
Chapter 3
Chapter 4
Chapter 5
Chapter 6

注意點 1　理論

掌握規則性
確實打響各個音符

　　只要了解主樂句的規則性之後就沒什麼問題了。只是，不能打得雜亂無章，要1個1個音謹慎地、正確地打好才是最重要的。尤其要注意32分音符Bass Drum的連打（圖1）。像裝飾音般的2打連打，要打得漂亮。不過也要考慮一下太謹慎會失去氣勢……。這個樂句的特徵，簡單地說就是「怒濤感」。用壓倒性的音數讓聽眾張口結舌！總之就是用超大音量、攻擊性的打法喋喋不休！！

　　這，就是此樂句的規則性，說穿了其實很簡單－Hi-hat的4 Beat一定要打出來，再加上32分音符的Bass Drum和Snare的組合而已。試著先把32分音符的Bass Drum想成像梅樂句一樣的16分音符。只要把它想得單純一點，應該就很容易抓住那種感覺了。因為是用2拍形成1組的樂句，所以重覆2次之後1小節就完結了。手順也是這個樂句的關鍵，所以耐心地練習梅和竹樂句，直到身體的每一吋細胞都記住為止吧！

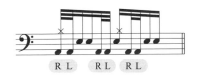

圖1　32分音符BD連打的重點

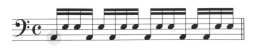

R L　　R L　R L

這個32分音符的BD是重點。
不要把鼓音打壞了，漂亮地加入「咚咚」的聲音吧！

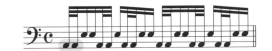

用RL的腳順裝飾音般的連打把原為1打變2打。

用Bass Drum的32 Beat模式

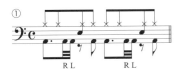

① R L　　R L

在第2&4拍的SD前，
加進裝飾音符般的32 Beat BD模式。

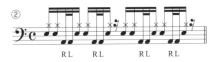

② R L　R L　　R L　R L

與其說是節奏感，不如說是擁有Fill-in般的要素。用1拍半構成，抓住2拍做1個Riff的感覺。

～專欄6～
地獄的玩笑話

　　手數和腳數多的樂句，如果淪為普通的曲子，或在激烈的曲子中卻用錯場合，這樣就完全失去效果了。雖然知道是在搞樂團，但也要兼顧其他樂器彈奏的部分才是最重要的。只用言語很難表達，如果說暫時不管曲子的進行，手數和腳數多的樂句多用在Guitar和Bass刷長音的時候，或是用重複彈奏較簡單的樂句。

　　像這樣經驗要累積到某個程度之後才能理解的，總之還是建議你在樂團中好好地打鼓。主樂句表現是否恰當常因成員看法而異，會有人覺得「很帥氣！！」或「很吵！！」，雖然自

應該要了解
較多手數或腳數的樂句使用的場合！

　　己被否定時，會覺得不高興，但是要冷靜下來！要利用這份不快來增進自己的鼓藝！！只要仔細想想為何被嫌吵、怎麼做才不會被嫌，這樣就會有所成長。如果不是搞樂團，也沒機會想這種事吧！被批評的話，反而更要覺得感激呢！雖然有點偏離話題了，但因為是合奏，所以考慮樂團整體的平衡感是很重要的。

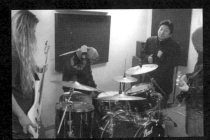

就算被周遭的人批評，為了讓自己成長，還是乖乖地聆聽吧！

切分！挑戰吃掉的節奏！！

加入切分音（Syncopation）的Heavy Groove

 地獄の格言

・好好地重視弱拍！
・注意從SD開始接續BD的Triple！

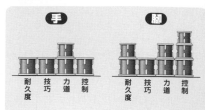

 LEVEL ⚔⚔ 目標 tempo ♩= 114

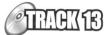 **TRACK 13**

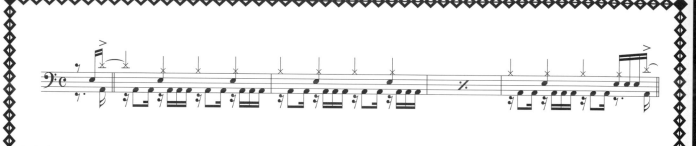

BD常使用切分音技法來加進曲子的Riff。這個樂句就是從切分音開始加入的，要注意拍點的穩定，確實地感受4 Beat拍子再敲。HH是4 Beat打，Kick是用16 Beat加進來的，由於樂句的拍法較為複雜，所以請注意樂譜上的上下符桿的標示，做為數拍的依據！

不會打上面部分的人，用這個修行吧！

梅 將切分音加入節奏的練習。節奏部分都用HH的8 Beat來打。

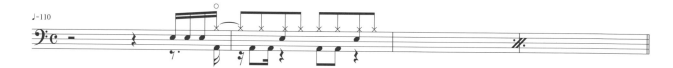

竹 HH用4 Beat，第2拍的BD是16 Beat的音型練習。第3拍中，拍首的BD變左腳，注意節奏的穩定度。

松 SD用Alternate的16 Beat來打，集合直線的練習。第2&4拍，要練到①和②兩種腳的順序都會為止。

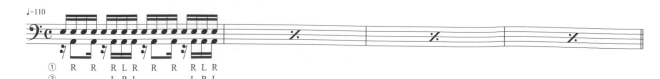

Chapter 1

Chapter 2

Chapter 3

Chapter 4

Chapter 5

Chapter 6

注意點 1 📖**理論**

吃掉之後,曲子更是生龍活虎!?
切分音是?

　　切分音,本來是指應該輕一點演奏的音符(弱拍)或強調弱拍,應該強烈演奏的音變成弱拍等轉換演奏的強弱關係。多用於跨越小節的地方或表現曲子的細膩,也使用在表現俗稱「吃掉節奏」等地方。和主樂句同樣,從後拍到前拍的這種方式有很多。這種時候,在前拍加入聲音的例子卻很少。這正是重點所在,雖然有難度,但只要這樣稍微加個不同的表情,就會帶給曲子有趣的效果。可說是讓曲子更好聽的手法之一呢!切分音的使用例子列舉在圖1,可以作為參考。

圖1　切分音的樂章集

● 8 Beat的切分音

①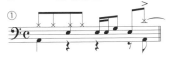

在切分音之前加進1拍半的Fill-in。

②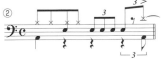

在3連音+半拍的Fill-in之後切分。

③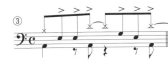

在第2~3拍和第4拍連續做切分音的樂章。

● 16 Beat的切分音

①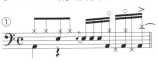

在Fill-in之後切分。用HH的Open/Close裝飾在曲式良好的樂句中。

②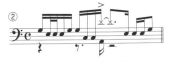

在第2~3拍之後切分。因為前後都有Fill-in,所以用切分音作隔間。一邊感受拍子,一邊演奏吧!

③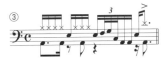

沒有著陸點的模式。在第4小節的16分弱拍順暢地加入!

~專欄7~
地獄的玩笑話

能和樂團成員吵架?
鼓的編曲的正確作法

　　在這個專欄中,會提到相當極端的話題。雖然不知是否能作為實際上的參考,有興趣的話還是可以看看。在作曲時,或思考鼓的樂句時,如果只考慮到鼓,就容易有點子少得可憐的傾向。原本,基本上鼓是能跟著曲子配合演奏就ok了。但是,演奏時是否有趣、愉快,也是很重要的。雖然前提是讓曲子生動,但假如太執著這一點,就會打不出攻擊性的感覺,甚至因為「那個配菜(樂句)的完成度太低,所以放棄吧」而不得不停手。所以,即使和其他的部分意見相歧也

沒關係。因為,不這樣就創造不出新東西吧?和成員多多討論,多加練習,讓其他人了解自己的想法,自己可以折衷的部分就退讓。筆者就是這樣,而且感覺因為樂團而提升了自己的程度。筆者自己的樂團、SUNS OWL也是這樣過來的,懷抱著對團員們的感謝之意,今後也會這樣做下去。大家對自己樂團的成員也是,不要客氣,表達自己的意見,漸漸嘗試其他更困難的東西吧!

和成員們的溝通對談是很重要的。好好地確認樂團的音樂性或活動的方向性吧!

INTERMISSION 2

有苦、也有樂……
作者GO的錄音秘辛

錄音時有和LIVE完全不同的緊張感。本書讀者之中，應該也有人有過錄音的經驗吧。在此，筆者將把自己的錄音體驗故事告訴大家。

做完了……SUNS OWL篇

「應該可以拿出更好的成果！」會讓人有這種深切的欲望的就是錄音。這是當然的了！因為這是自己的作品，要保留一輩子的。這是年輕時代的SUNS OWL在錄音時的故事了。在錄某首曲子時，展現鼓手技巧的Twin Pedal的高速連打持續了1分半以上，結果，腳就突然動不了了。而那天除了這首曲子，本來還有1、2首非錄不可的！現在的話大約錄個5次，身體就會覺得有負擔，已經知道如何考慮自身體狀況來分配時間，但當時只會一頭熱地不知克制。就算自己認為還OK，透過錄音室的玻璃，看到團員和總監的臉，問他們「如何？」，假如沒有回應，「好！那麼，再來1次吧」地，馬上又打1次。這樣來來回回，結果最後錄了12～13次

吧……。算了，這是錄音常有的陷阱，而且太拘束於眼前的事，就會看不見整體。另外，在聽沒有加入Bass或Guitar等聲音時，不管怎樣都會很介意一些細節。「這裡，搶拍了」「這個shot太弱」……等等，在意起來就沒完沒了。這種事，其實在別的部分都加入之後，很意外的，就不會介意了呢。要求嚴格雖然不是壞事，如果因此讓腳承受不了就本末倒置了。只在某個程度的地方作判斷，卻不著手接下來的部分或曲子，這樣就不是一流的哦。

絕對王者‧小橋健太篇

接著，是錄製職業摔角團體NOAH的鐵腕‧小橋健太選手的入場主題曲的故事。這首曲子的錄音是由STAB BLUE的吉他手K-A-Z擔任製作人，因為

和他的會議已經結束，當天只有預定錄音。當一切準備就緒，「好了，開始錄吧！」的時候！突然，小橋先生出現在錄音室裡。身為他的粉絲的筆者們，因為高興和感動亂成一團！小橋先生說道「入場時本人沒來寒暄，真是失禮了。請多指教。」真是個好人哪～！突然間超有幹勁的筆者，那天，和小橋選手一起潤飾曲子的形象，一口氣就把曲子完成了。小橋先生對樂曲也很喜歡的樣子，雖然說完「真的是非常感謝你們」就回去了，但筆者心中小聲地說「我們才感謝您呀～」。雖然錄音時辛苦的事很多，但其實也有開心的事呢。

Chapter 3

HELL'S HEAVY EXERCISES

追求重量的練習樂章

想用Drum來表現Heavy感，該怎麼做？
這是個不太容易的難題啊
並非只要打得大聲就可以
巧妙地操縱力量或速度
必要時偶爾可以用Trick
像這樣活用所有的技巧
初次就做出"真實"的Heavy感！
為了達到壓倒性重量感的聲音
用本章中更地獄的修行來努力吧！

強化右腳！匍匐前進的節奏

地獄の格言

・HH用Half-open打！
・熟練Slide演奏法，做出高速Double！

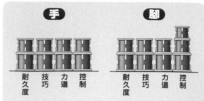

手	脚
耐久度　技巧　力道　控制	耐久度　技巧　力道　控制

LEVEL 🔱🔱🔱🔱

目標 tempo ♩ = 107

TRACK 14

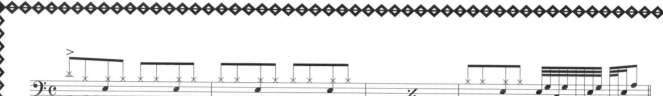

　　齊柏林飛船樂團（Led Zeppelin）的「移民之歌」（Immigrant Song）風格的樂句。跳躍感的BD，像填補Half-open8 Beat打法（接近4 Beat打法的微妙之處）HH或SD的穿縫般地加入。鼓手Bonzo在Guitar Riff時搭配了BD，並加入Half-open的HH，為節奏作妝扮。

不會打上面部分的人，用這個修行吧！

梅 練習簡單的踩法。去掉第2&4拍的BD模式，所以應該能順暢地完成！

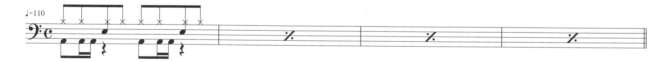

竹 這次是簡化第1&3拍的BD。注意第2&4拍的Kick。後2小節開始跟主樂句一樣。

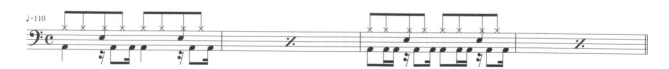

松 主樂句Fill-in的練習。第1&2小節只有SD和BD。第3&4小節則跟主樂句一樣。

Chapter 1

Chapter 2

Chapter 3

Chapter 4

Chapter 5

Chapter 6

注意點 1 📖 理論

打開一半，重量2倍！
HH打法

　　雖然在P.19有解說過簡單的Hi-hat打法，這個主樂句不是只有一時性地使用Open（相片①）／Close（相片②） Hi-hat的打法，透過全部節奏用Half-open（相片③）打才是重點。Hi-hat如果用Open就會有「鏘～」這種餘音出現，假如用Close則是「唧」一聲，沒有拉長音的感覺。然後，用Half-open的話，就會有「鏗～」這種跟原本稍微不同的感覺，但又有力的聲音。沒有人不用這個方法吧！！想展現激烈或壯大聲勢時，就打Half-open的Hi-hat讓人聽吧！

Hi-hat Open

Hi-hat Close

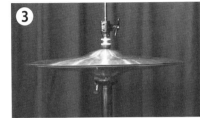

Half-open。只要打開幾公厘就會產生獨特的聲音。

注意點 2 👣 腳

實現Bass Drum的高速連打！
Slide演奏法是？

　　不限於本樂句，Bass Drum的快速連打，特別是雙打的連打中使用的頻率最高的就是Slide演奏法。簡單地說，就是以Heel up演奏法的要領，把腳整個往上提（相片④），先用腳尖踏進踏板的正中央（相片⑤）。利用它的反彈，腳尖就這樣壓住，並往Bass Drum鼓面的方向滑過去般的感覺（相片⑥）。這麼一來，腳踏板上就會有連續2打的效果。要訣就是第1打讓腳落下，第2打把腳往前推出去。比起讓腳重覆落下2次，還更有High Speed的效果呢！從上面看一看，

會發現腳是向前滑動的感覺，所以才被稱作是Slide演奏法。用想的可能比較難，但只要認識這個動作並試著去做，應該馬上就會了。

　　在抓到訣竅之後，這次是「咚咚」地把兩個音的間隔拉長、縮短，希望你能訓練到可以自在地調整速度。為了讓身體（腳）把Slide演奏法做到恰好，速度的調整比較難，因為擅長 ♩=100的人，不管是 ♩=90也好，♩=200也好，往往都會變成 ♩=100的雙打。腳踏板的要踏的位置，依曲子的Tempo

改變讓它Slide的距離，要能抓對Tempo踏出Double，要練到身體（腳）能瞬間反應才行。一開始用 ♩=80～90，然後 ♩=110～120、150～160等情況，用完全不同的Tempo交織而成反復練習下去比較好。

●Slide演奏法

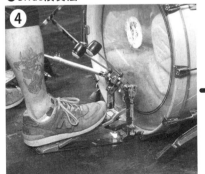

踏進kick之前。用Heel Up演奏法的要領。

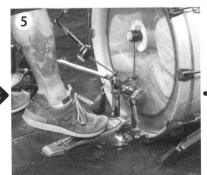

第1打。用腳尖踏進踏板的中央。

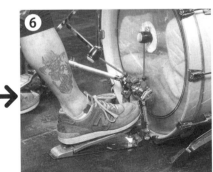

馬上滑動腳，變成第2打。

47

火焰的全力一擊

Tribal Beat 2

地獄の格言

・思考一下要讓人聽什麼再決定手腳順序！
・用有說服力的Tribal Beat全力一擊！

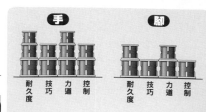

LEVEL 🔱🔱🔱🔱　　目標 tempo ♩= 100　　**TRACK 15**

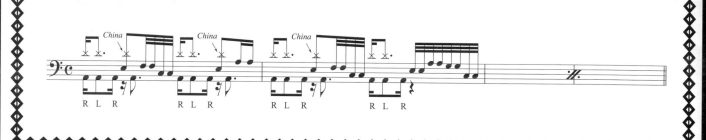

　雖說這個樂句絕不是困難的內容，但也不希望你把它想得太簡單。總之全力一擊來打吧！本來第1&3拍的Alternate的腳順是RL（R）L，但為了讓下一拍Snare前的BD更有說服力，所以想用右腳就好。因此，腳的順序是RLR。

不會打上面部分的人，用這個修行吧！

梅 把SD的32 Beat加入節奏裡的模式。注意第1小節和第3小節的差異！

竹 RLR的腳順練習。讓腳順逆向操作成LRL來練習也很有效果，可以試試看喔。

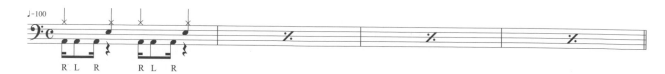

松 竹的應用。在左腳時加入Crash。習慣在左腳BD&左手加入Crash的感覺吧！

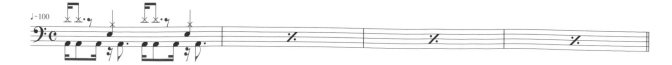

Chapter 1
Chapter 2
Chapter 3
Chapter 4
Chapter 5
Chapter 6

注意點 1　理論

導入民族音樂的 Tribal Beat

「Tribal Beat」，只要想做是以樂團聲音的表現方法，採用世界各地的民族音樂，和Rock巧妙融合後的節奏的總稱就好。「Tribal Beat」並非近年來的產物，在之前就有了。但是，在90年代後半才開始有"Tribal Beat"的稱呼。不過，在Loud Music裡爆裂的Tribal Beat，會讓人有種全新Beat的錯覺般壓倒性的說服力。請務必用自己的雙手打打看，體驗一下這個感覺。圖1是Tribal Beat的變化（Variation），希望你也參考看看。

圖1　Tribal Beat的變化（Variation）

用Crash或是China打4 Beat。
通常用Ghost Note代入。
第2&3拍的SD也用Full Shot！

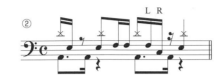

右手也還是用Crash或是
China打4 Beat，在間隔中加進TT，
就是民族音樂風味
濃厚的節奏了。

注意點 2　手

高速Beat的陷阱 注意Tom的移動

快速變換Tom時，是不是曾有失誤的Shot而「嘎嘰嘎嘰」地打到Rim了？這是因為只憑著氣勢就打，導致無法確實的打到Tom鼓面的中央（相片①&②）。這個情況，我想大致上都是左手（左撇子的人就是右手）沒有跟上的關係。就像是打太鼓也一樣，右手和左手要保持一定的間隔，不能太開或太窄，邊留意能打到鼓面正中央地移動（相片③&④）。

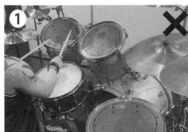

這是變換Tom的壞例子。不要打到Rim。

只要想轉身打，FT的打點就容易偏掉。

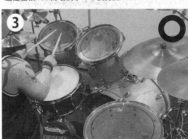

讓鼓棒呈八字狀，確實地打到鼓面的中央。

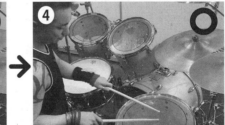

FT也同樣確實地打到中央吧！

～專欄8～
地獄的玩笑話

雖然很遜卻很帥!? 立志成為感動人心的鼓手！

覺得只要有技巧就能當個好鼓手的人，就給我略過這篇專欄吧。雖然這段話跟「Rock是？」也有關聯，但厲害跟遜腳、很帥跟很醜，到底應該如何排好優先順序呢？不用說，當然最好的就是又厲害又帥氣囉。但是，實際上不太能做得到。或許有人會想說，「既然這樣，作者怎麼不說『雖然厲害卻很醜』，不是比『雖然很遜卻很帥』還要好嗎！」

就算照著譜打得很完美，只要第三者在聽的時候覺得「喔，那又怎樣？」就不行囉。就算很遜還是要盡全力打，只要做出壓倒性的節奏或能量，就能帶給別人感動。雖然感動也是有各種形式，像是「只要是那個人打的就覺得好像不太一樣耶」，或像「看過LIVE的人，還會想再來看」……希望你能立志成為這種鼓手。正因為如此，即使能完美地照著樂譜打出Tribal Beat，也絕不希望你輕視它。盡情地，拿出所有感情，試著讓自己隨著節奏搖擺。在做Tribal Beat的練習時，目標就是要讓自己的鼓音有說服力！

拿出感情，打出壓倒性的鼓音！

Loud系新標準

Nu-metal系基本樂句

地獄の格言
- 用4分的Crash表演出Heavy感！
- 強化左腳，打出令人興奮的鼓技！

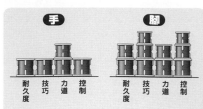

LEVEL 🗡🗡🗡🗡

目標 tempo ♩ = 95

TRACK 16

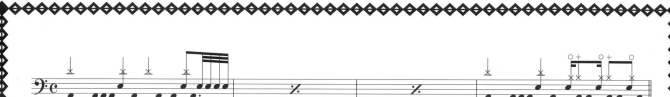

　　這個樂句，在用4 Beat強烈地打Crash中殆盡。90年代中期，隨著Nu-metal樂團的崛起，這個樂句也成為基準。不用8 Beat打是它的特徵，這樣拍子和拍子之間就有更多空間。這個空間才能給予曲子更多起伏與節奏。

不會打上面部分的人，用這個修行吧！

梅 注意腳的Double的左右平衡！從慢一點的Tempo開始吧。

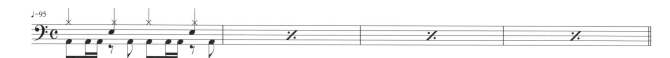

竹 因為BD在16 Beat後半拍加入，要注意不要過度激烈地踏。

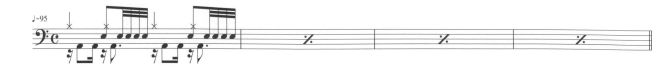

松 小心不要破壞右手和左手的拍子穩定度。另外，注意每一小節結束時的最後半拍，是以32 Beat的快速BD踩法！

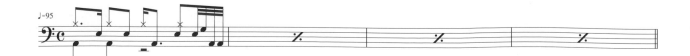

注意點 1 理論

表現出Heavy感
BD連打的加入方法

例如，把4 Beat的Crash和第2&4拍的Snare放入主音（Just）。主樂據的第1拍的Bass Drum變成**圖1-A**這樣，簡化之後成為圖1-B的譜例寫法，第2打的Bass Drum之後馬上就接Snare。這1打想做是Snare之前的裝飾音符，一舉移到第2拍的Snare。只要這樣就能給人相當Heavy的感覺了。這個3倍的Bass Drum，打不出聲音就沒意義了，如果能打得漂亮，就能給人很大的衝擊。在這個3倍之前，除了Crash的餘音以外沒別的聲音，這種看似沉重的做法，卻是產生節奏感、把令人興奮的感覺賦予節奏的秘訣。4 Beat打的Crash，還有許多有效的使用方法，所以可以好好做個研究（**圖1-C**）。

圖1　裝飾音般的活用BD連打和4 Beat打Crash的效果

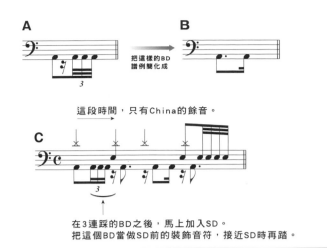

這段時間，只有China的餘音。

在3連踩的BD之後，馬上加入SD。
把這個BD當做SD前的裝飾音符，接近SD時再踩。

注意點 2 腳

通往雙大鼓大師之路
增強左腳的力量吧

左腳，沒辦法像右腳一樣隨心所欲地動。為此，鍛鍊是很重要的。所以，在右邊準備了左腳強化用的練習。首先不要用右腳，用左腳打**圖2-A**。接著，試試只用左腳當做配菜的**圖2-B**！最後希望你也挑戰圖2-C的Double。這些簡單的練習，坐在鼓前連續練個5～10分鐘。只要能這麼做，就算沒有跟右腳一樣敏捷，也一定能增強左腳的肌肉。持續就有力量！！

圖2　左腳強化樂章

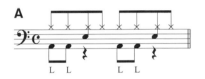

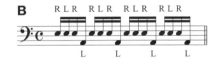

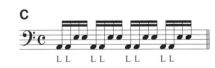

～專欄9～
地獄的玩笑話

別只是含糊地打！
錄音的建議

3倍的Bass Drum，不是隨便在樂句的哪個部分都能加入的。但，加入也OK的基準只有在自己當第三者聽時，能不能覺得很酷而已。不過，對鼓或樂團的初學者來說，還是希望你們趁著最初的時候，試著多多加入Bass Drum。趁這時，能讓身體記得感覺不錯的加入方法。為了培養那種感覺，一定要把自己的演奏錄起來，並建議你冷靜一點時重新聽一次。透過這個方法，就能了解自己的缺點。可是，這個方法，也會讓人相當失落啦……（笑）。但是，這麼做，大家都會漸漸變得很厲害哦！

LIVE時也積極地錄音，之後再客觀地重聽吧！
一定會有新發現的！

3連踏，讓你痛苦氣絕！

用Twin Pedal做腳的3倍練習

地獄の格言 · 穩定腳的3連踩！！
· 學會3連踩＆Change-up的複合技巧！

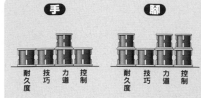

LEVEL

目標tempo ♩=185

TRACK 17

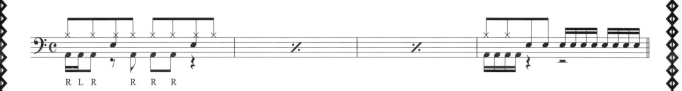

這篇樂句很有震撼力，是加入應用範圍廣泛的腳的3倍（3打）模式。注意上半身和下半身的組合，明確地打吧。筆者推薦的腳順記在樂譜上，參考這個，努力地踩踏踏板吧！

不會打上面部分的人，用這個修行吧！

梅 16 Beat後半拍的左腳不要突然加入，也不要拖拍，準確地踏！

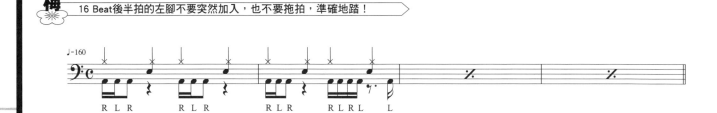

竹 主樂句的進化型。第2後半拍中加入16 Beat的BD吧！

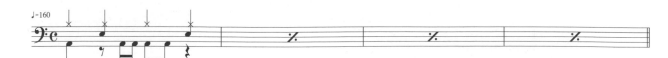

松 把各小節的順序隨機代入練習吧。讓它完全成為囊中物！

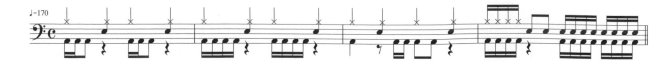

Chapter 1

Chapter 2

Chapter 3

Chapter 4

Chapter 5

Chapter 6

注意點1 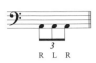 手腳

只有一個模式，不行！
腳順要能隨機應變！

　　筆者使用腳的3倍的頻率還蠻高的。1打不如2打、2打不如3打這樣，其實只是單純地想增加音數罷了……（笑）。使用方法就是，像主樂句一樣要使出16 Beat的場合，或像前面寫的，想多加點音數等情況中，還蠻常用的。然後，為了讓接下來Snare的Back Beat或配菜更引人注意，也可以做裝飾音符般的用法。依據樂句內容，腳順也有改變方法方便的時候，所以練習各種模式的腳順吧！（**圖1**）

圖1 腳的3連踩變化（Variation）和範例

① 對右撇子的人來說，最標準的肢體習慣的順序。

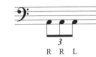

①的範例

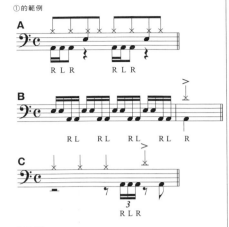

② 用Alternate的腳順，瞬間加入右腳的Double，像Drag般地踏。

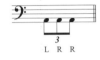

②的範例

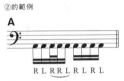
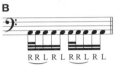

③ 用左腳開頭，想讓Double重音般地加入時使用（想讓開頭音色保持一定的音量等場合）。

③的範例

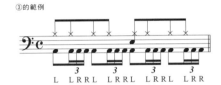

作者GO、這麼說
Dave McClaim（Machine Head）篇

　　那大概是SUNS OWL錄製第1張專輯前後的事了吧。當時在看某個MV，真的受到很大的衝擊。跟中學時看到Tommy Lee一樣大的衝擊。讓筆者吃驚的就是Dave McClaim（機器頭樂團Machine Head）。從揮舞著長長的手腳的姿態，到打出跟曲子契合的完美Fill-in，當時筆者正處於摸索新形象的時期，因此大受刺激。在BEAST FEAST的時候曾近距離看過表演，把2個Bass Drum大大地左右開弓，隨心所欲地打鼓的模樣，真的是帥呆了。他的演奏非聽不可&非看不可啊！

Machine Head
『The More Things Change…』
　前VIO-LENCE的Robb Flynn為中心的4人組發行的第2張作品，D. McClaim初次參加的作品。他打出的Heavy節奏是壓軸。

雄偉的熱情

Loud Metal系2小節完結樂句

・用4 Beat打做出有音階（scale）感的節奏！
・用Twin Pedal演出激烈感！

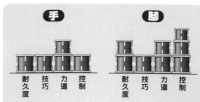

LEVEL

目標tempo ♩= 154

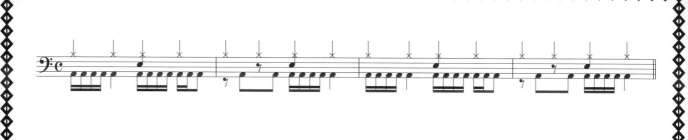

Loud Metal常見的2小節完結樂句。這也是在P.24解說過去掉16 Beat BD的樂句。首先用HH的4 Bea打讓節奏感產生音階。然後，保持這個節奏，加進使用Twin Pedal的步法，完成具有攻擊性的Riff吧。

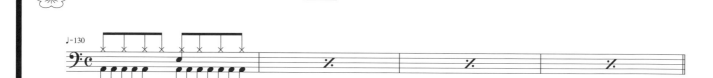

不會打上面部分的人，用這個修行吧！

梅 先用右手打8 Beat打，用身體記住腳的加入方法。

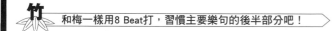

♩=130

竹 和梅一樣用8 Beat打，習慣主要樂句的後半部分吧！

♩=130

松 為了習慣主樂句中，第1小節第3拍開頭打4 Beat的樂句。

♩=130

注意點 1 腳

靠習慣打是不行的
注意加太多BD！

在這個樂句中，Hi-hat不用8 Beat，改用4 Beat打開始，同時在此加入16 Beat的Bass Drum，第2&4拍加入Snare。基本上，拿出強烈節奏就是重點，但要留意第1小節第2拍的Kick只有一次，第4拍變3次（**圖1**）。因為用右腳著地比較多，所以比較好做，但會有因為習慣而踏了不該加入的16 Beat Bass Drum的危險。希望你在事前，能明確地理解加入Bass Drum的重點之後再去面對。

圖1　注意不要慣性地加入左腳

RLRLR　RLRLRLR　　R　L　RLRLR

在這邊要注意不要慣性地加入左腳。

注意點 2 腳

遵守法定速度！
掌握曲子的Tempo

用16分音符的Bass Drum構成的樂句，是只有Twin Pedal才能帶出的醍醐味，但在此有1個警告。筆者也曾落入陷阱，隨著樂句的速度加快而「搶拍了」。只顧著Bass Drum左右的平衡，太過意識於腳，只要是16 Beat的Bass Drum該踏的地方，節拍都異常地過快。結果，造成曲子整體的速度愈來愈快。雖然16 Beat的Twin Pedal，確實是身為鼓手該展現的鼓技之一，但像這樣扼殺了曲子是不行的。從平常就要使用節拍器來練習!!所以，來練習**圖2**吧。

圖2　穩住Bass Drum節拍的練習

① 去掉SD，從♩＝100開始3次之後加快速度。
　 到♩＝130之後，這回換成每4次就減慢速度練習。
② 加入第2&4拍的Back Beat，試著做①的練習。
③ 試著加進用4分開頭打的SD。

Chapter 1
Chapter 2
Chapter 3
Chapter 4
Chapter 5
Chapter 6

~專欄11~
地獄的玩笑話

澳洲的鼓手好厲害！
澳洲之旅 ˇVol.2

去澳洲旅行時，看了很多樂團對決的表演，每個鼓手都好強。嚇死我了。不禁覺得日本和澳洲的鼓手，程度是有差別的。確實，他們因為家裡很寬，所以都放得下鼓組，就算打它個幾小時也不會有人來抱怨（除了在都市之外，每棟房子都離超遠的）。根本就是練習大放送。所以會有種大家都身懷基本功的感覺，無論是誰都是很厲害的鼓手。而且，或許該說是不落入俗套，有個人特色的鼓手很多。就算是感覺上不好不壞的鼓手，也能打出很棒的風味哪。但我想也是因為這樣，他們有著什麼音

樂都能接受的寬大心胸。或許就是因為澳洲的環境，和開放的民族性，才能培育出他們吧。可是，筆者可沒打算輸給別人哦。以環境層面來說，或許敵不過澳洲，但只要肯下功夫，就算是日本人，一定也能成為有個性的鼓手。如果不常有練鼓的環境的話，至少要鼓棒不離身，一有空就對著空氣練打，或想像訓練，或讓腳踩上下動來鍛鍊小腿，在你做得到的範圍內試著去做吧。只要每天持之以恆，一定會成為強大的能量。現在馬上開始吧！ 後續看P.57的Vol.3。

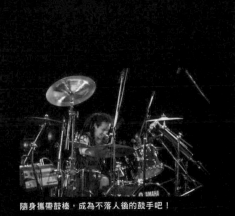

隨身攜帶鼓棒，成為不落人後的鼓手吧！

NO.19
沉醉在漸漸分開的感覺裡吧！

複合節奏（Polyrhythm）風格Trick樂句1

地獄の格言
・用複合節奏風格的Trick來裝飾！
・注意1拍半踩法的樂句！

LEVEL 🔱🔱🔱🔱

目標 tempo ♩= 150

TRACK 19

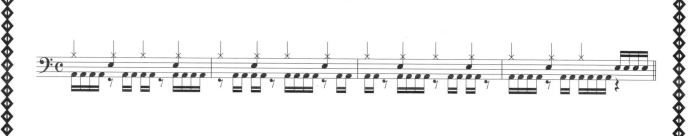

　　光看樂譜，或許會認為是沒什麼大不了的樂句吧。可是，實際上試著做，卻又不見得做得到。樂句進行的速度，讓上半身和下半身的協調性不一樣。為此，要練讓上半身和下半身感受分離的節奏感覺。當你練習順暢的節奏感後，心情會加倍變好哦！

不會打上面部分的人，用這個修行吧！

梅
腳的部分用SD表現，腳用4 Beat打。讓身體記住節奏。

♩=140

竹
主樂句中只有Kick的部分。聽節拍器「滴噠滴噠」地，一邊唱出手的節奏一邊踩！

♩=145

松
右手用8 Beat打，從慢一點的速度開始練習吧！

♩=150

Chapter 1
Chapter 2
Chapter 3
Chapter 4
Chapter 5
Chapter 6

注意點1 理論

用簡單的Beat
讓樂句聽起來很難懂吧

主樂句也是一種複合節奏（Polyrhythm）。所謂的複合節奏（Polyrhythm），指的就是2種以上相異的節奏同時進行。把這種困難的節奏模式，用主樂句中那種簡單的Beat來做，正是其特色所在。當聽眾們了解這個節奏的組成之後，就會覺得大受感動哦！在樂團中使用時，只要像圖1中所寫的譜，和Guitar Riff融合起來，不用說，一定效果倍增！在打的時候，要充分了解樂句內容之後再來做組合。

圖1 和Guitar同步的例子

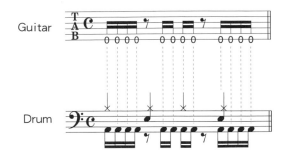

活用Guitar的開弦做Riff，和BD同步進行。

注意點2 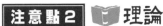 理論

BD中有提味！
上面是4拍、下面是1拍半

可能有很多讀者已經察覺，這個樂句是在P.30中也解說過的1拍半樂句。只是，這次上半身打4 Beat，而雙踏為1拍半。1拍半樂句用3小節就完結了，因此，在第4小節加進淺顯易懂的節奏，藉此將聽者的節奏感拉回到起點。

在這篇樂句中，要運用一人分飾兩角的功力，上半身用4拍，下半身是1拍半樂句（圖2）。雖然很辛苦，只要習慣了就沒什麼。首先要把梅竹松，從慢一點的速度開始練習，用你的身體記住節奏模式的特性！

圖2 上半身是4拍、下半身用1拍半進行

→ 上半身各用4拍進行

→ 下半身各用1拍進行

SUNS OWL的鐵則　只要看到水就去游泳！
澳洲之旅　Vol.3

澳洲之行，真的很愉快，唯一感到痛苦的就是移動的問題。因為10人座的小卡車坐了12個人嘛。而且DEVOLVED一行人，總之就是體積龐大！車子裡呈現擠沙丁魚的狀態，有一次，鼓手John故意放了一個屁（笑）。當大家抱怨「你幹嘛啦～」的時候，John說了一句話：「Dead Animal！！（動物的屍臭味！！）」……SUNS OWL第1張Live Album『DEAD ANIMAL－LIVE IN AUSTRALIA CHAOS TOUR』，就是用John這句話來命名的啦。

要去做回程飛機的Check in的3個小時前。因為黃金海岸實在太漂亮了，全體成員就去了海邊。SUNS OWL的成員有一看到水

就想游泳的習慣，雖然就快要去搭飛機了，還是忍不住。那時，筆者留著長度及腰的辮子頭，很不容易乾，且會變得很蓬，所以根本不想弄濕頭髮。為了不要弄濕，筆者小心翼翼地進入海裡之後，冷不防被吉他手SABU從背後使出＊德式原爆！（註1）一口氣濕透的筆者，於是開始大反擊，從綠寶石飛瀑怒濤到＊F5（註2）等必殺技，用10倍的攻擊返還給他。附帶一提，後來筆者的頭髮，在經過19個小時的飛行，抵達日本之後還是濕的……。

註1：原爆為日本摔角講法，即德式後摔。
註2：龍捲風炸彈摔，以龍捲風的威力等級來表示，F5的破壞程度可將建築物、車、樹木吹飛。

SUNS OWL
『DEAD ANIMAL－LIVE IN AUSTRALIA CHAOS TOUR』

在2002年時，毅然決定發行澳洲之旅的LIVE專輯。生動且聽起來深具壓倒性的強力之作。其中亦收錄了SLAYER的翻唱曲。

更沉醉在漸漸分開的感覺吧！

複合節奏（Polyrhythm）風格Trick樂句2

地獄の格言

・BD用16 Beat和4 Beat做樂句切割
・注意提味用的3拍樂句！

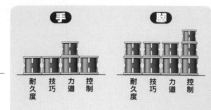

LEVEL 🔱🔱🔱🔱

目標tempo ♩= 150

TRACK 20

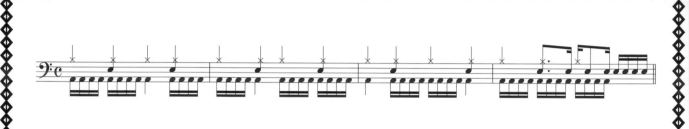

接續P.56，上半身和下半身分開來的樂句。在P.56中，腳是用1拍半樂句，但這次要加倍即用3拍做1個段落。想得太難就會打不好，所以先多聽幾次附贈CD，讓這個節奏模式進駐到自己的身體之中。

不會打上面部分的人，用這個修行吧！

梅 腳要進行的部分用SD來表現，腳用4 Beat打。記住節奏吧！

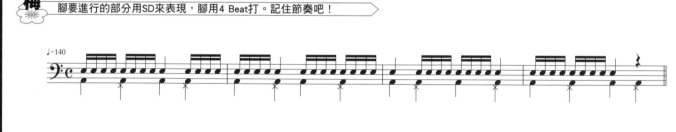

竹 一邊聽節拍器，只要練習主樂句的Kick就好。

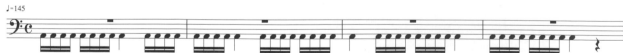

松 右手用8 Beat打，用慢一點的速度來習慣節奏吧！

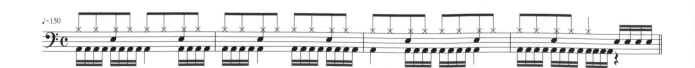

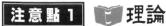 **注意點 1** 📖**理論**

用3拍做1個段落
記住節奏模式

在主要樂句中登場的3拍樂句，顧名思義就是用3拍構成的節奏單位。附帶一提，連續重覆3個8分音符（1拍半：圖1-③、④）或3個16分音符（4/3拍：圖1-⑤）的場合，似乎也稱作3拍樂句。最常被使用的，我想是重覆2次1拍半再多加1拍，做成

4拍的例子也很多。圖1-①、②是3拍樂句的代表模式，希望你能藉此機會記住它。

主樂句，和P.56同樣用16分的Bass Drum構成。第3拍用4分音符，Bass Drum用合計9次的3拍，是它的特徵。由於用3拍做1個段落，所以在第3小節就結束。在第4

小節回到開頭的地方，用第4小節的第4拍4連音來核對結尾吧！把第4小節想做是1個Riff，前3小節是另一個Riff，然後把這2個Riff相互重覆演奏。就算只有這樣，也是相當酷的曲子了。希望你像這樣，和團員互相提出創意，做出更讚的節奏。

圖1　各式各樣的3拍樂句

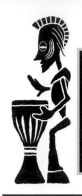

心情就像淺草森巴嘉年華！！

導入森巴節奏的Metal樂句

地獄の格言
・抓住「森巴・金屬樂」的獨特節奏！
・控制Tempo拿出節奏！

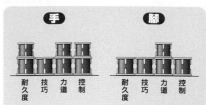

手　　腳
耐久度　技巧　力道　控制　　耐久度　技巧　力道　控制

LEVEL 目標 tempo ♩= 140

TRACK 21

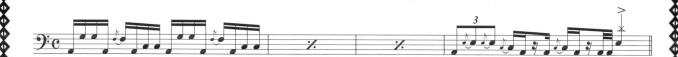

這是用森巴的形態作的樂句。把身體自在舞動的感覺注入Metal中。所以，不是真正巴西的森巴，而是淺草的森巴嘉年華的感覺（？）吧。注意第4小節突然露臉的3連音節奏，希望你輕快地打。

不會打上面部分的人，用這個修行吧！

梅　放慢Tempo，用SD（和BD）演奏，習慣這個打法手的順序吧！

♩=115
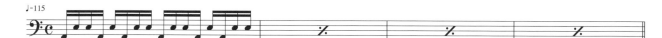

竹　TT和FT也試著加入。注意兩手不要打結了。

♩=115
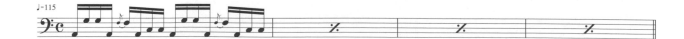

松　要注意穩住第1～3小節的節奏，及第4小節速度的變化。

♩=130
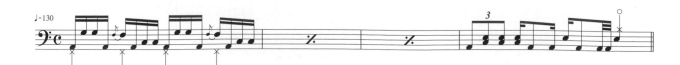

Chapter 1
Chapter 2
Chapter 3
Chapter 4
Chapter 5
Chapter 6

注意點1　理論

不要想得太難！
只要作出節奏就OK！

在主樂句中，對突如其來並帶有森巴獨特輕快感的3連音節奏，只要用Heavy的律動感來打就OK了。希望你聽CD的示範來抓住節奏。要考慮整體，而不要只是把樂句本身想得太難，重覆用Tom構成的Riff，用3連音的小技法緊密連結來打。手腳的順序都很自由，而且技法也並不是非用這個不可，所以可以多多嘗試，開發出更多原創性的樂句吧！！附帶一提，圖1是稱為森巴Kick的森巴節奏基本大鼓踩法。

圖1　森巴Kick

主樂句是用十分徹底的森巴形態去作的，希望你不要誤以為這就是真的森巴音樂了。這個譜例也稱為森巴Kick。其中的大鼓踩法是以森巴為基礎。以這個樂句為底，思考上半身的演奏變化，試著作出新型的樂句吧！

注意點2　理論

調節速度
匯集Fill-in！

再來1個主樂句的注意點。到第1～3小節為止都是16分音符的節奏，第4小節的Fill-in用3連音開始加入，就像急踩剎車一樣破壞節奏。看來像破壞，實則和前3小節相合，這才是巧妙之處。

像這樣正確地控制Tempo是很難的，也不是憑著意念就能成功的。但是，為了表現樂句前後的差異，用這種概念來演奏也是很重要的。希望你演奏時能多加注意。

圖2　只要控制Tempo就會讓律動感倍增

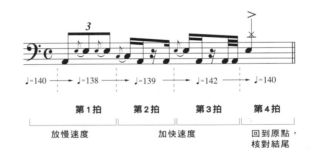

大約用這種概念來演奏，讓樂章產生高低起伏！

～專欄14～
地獄的玩笑話

演奏意外的旋律
GO流的密技

介紹你一些密技，讓鼓的樂句甚至樂曲變得更光鮮亮麗（？）。用左手的鼓棒壓在Tom的打擊面上，讓右手在該Tom上做連打。這樣一來，就能演奏出添增色彩的鼓音，且像旋律般有點不可思議的聲音。雖然不是何時何地都能使用，但在Guitar彈奏Arpeggio這種曲中安靜的場合，或在Drum Solo等時候，都能發揮有趣的效果。漸漸加強左手壓住鼓面的力道，或是慢慢減弱，都很有趣。一定要試試。

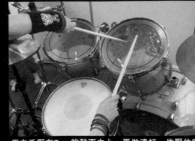

用左手壓在Tom的鼓面之上，再做連打。依壓住的力量多寡而異，聲音也會有所變化。

把Fill轉變為節奏！

把基本小技法轉換為節奏的應用樂句

 地獄の格言

・讓Fill-in變身為節奏部分！
・了解手腳的組合！

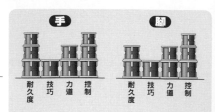

LEVEL

目標 tempo ♩= 112

 TRACK 22

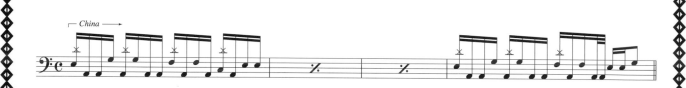

在這個樂句中，把常聽到的Fill-in轉換為節奏。藉由在拍首加入4分音符的China，讓普通的小技法大變身為印象深刻的樂句。手腳的組合很複雜，所以在習慣之前會很累，但因為這是隨你使用的好樂句，請務必試著挑戰看看！

不會打上面部分的人，用這個修行吧！

 梅　　首先只用SD和BD來做，了解一下型態。

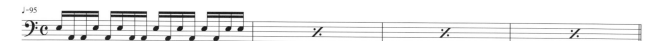

竹　　樂句中加進4 Beat打的China。重覆練習主樂句中第1～3小節的第1&2拍！

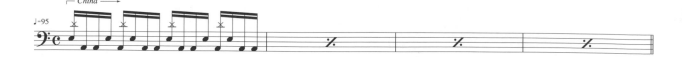

松　　重覆主樂句中第1～3小節的第3&4拍。手打8 Beat，用Ride等開始嘗試也不錯。

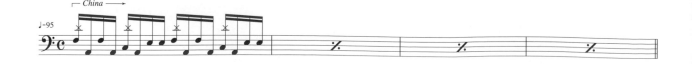

Chapter 1
Chapter 2
Chapter 3
Chapter 4
Chapter 5
Chapter 6

注意點 1　理論

光只有16分音符很難懂？
先了解手的順序吧

主樂句中，由於是用Snare、Tom、Kick做16分的組合，所以好好理解手的順序是必要的。左手用Snare→High Tom→Low Tom→Floor Tom，慢慢往下降。在左手的空隙之中加進Bass Drum，在其中用4 Beat打的China強調拍首。不要一邊看著樂譜，一邊想著「左右手是這樣移動的……」來演奏，先聽清楚CD的示範演奏，理解之後再打。不單只是在這篇樂句，要能夠在聽到任何鼓音時，馬上就能了解是怎麼構成的才是最重要的。平日就要哼哼樂句，在腦中想像怎麼打。圖1是手腳組合的變換方法。希望你作為參考。

圖1　作出手腳的組合樂章

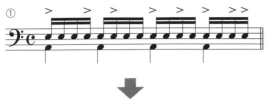

首先換成SD，確認重音的位置。
了解該打哪個用16 Beat構成的型態。

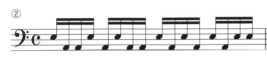

在①之中沒有重音的部分換成BD。
手的順序隨你自由，用兩手來試也很有趣。

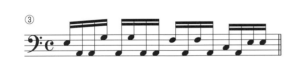

在①的重音部分用SD→TT→FT來移動。
再在拍首加進China的話就完成了！

～專欄15～
地獄的玩笑話

這個範例是筆者實際在演奏的樂句。用在STAB BLUE的「BLEED」（收錄在『RED EAST DRAGON』）的Bridge部分之中，能讓曲子的發展漂亮地大轉變。這篇樂句在Guitar和Bass去掉「鏘～」地刷長音的時候會敲，所以不會帶給聽眾奇怪的不協調感（而且這曲子還是筆者作的呢）。務必要實際聽聽看，希望你確認其效果的程度。附帶一提STAB BLUE，是演奏初位K-1日本人冠軍－魔裟斗的入場曲。

用STAB BLUE的「BLEED」來檢驗！
組合樂句的效果

STAB BLUE
『RED EAST DRAGON』
集結國內Loud系高手的樂團，STAB BLUE的第1張專輯。收錄許多編者的自創曲，其他作曲者的一面也很令人期待。

用Tricky皮皮挫！

Slip Beat 1

 地獄の格言
・把位置錯開來打SD！
・用6連音的Fill-in做出刺激感！

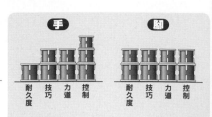

手　　腳
耐久度　技巧　力道　控制　　耐久度　技巧　力道　控制

LEVEL 🗡🗡🗡🗡

目標 tempo ♩ = 130

 TRACK 23

　　使用Slip Beat的樂句。和P.62相同，作為基本節奏模式，不太適合使用，但在Bridge部分或曲首等處就很有效果。簡直就是為了用衝擊力決勝負而生的樂句！China的4 Beat打是有規則性的，要努力穩住哦！

不會打上面部分的人，用這個修行吧！

梅 　手用8 Beat打，但不打SD。括號中的BD，如果可以加的話，就加進去試試吧！

竹 　接著加進SD。好好確認錯開的SD的位置。

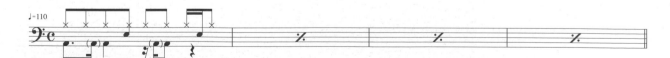

松 　兼作6連音Fill-in練習的樂句。總之能完全控制才是重點。

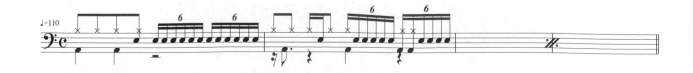

Chapter 1
Chapter 2
Chapter 3
Chapter 4
Chapter 5
Chapter 6

注意點1　理論

獨特的差異就是魅力
用6連音Fill-in讓刺激度滿分

在主樂句中登場的6連音，是指在1拍中加入6個音的音符，介於16分和32分之間。使用6連音的Fill-in能作出獨特的差異，是

非常珍貴的。尤其是從16分音符Change-up到6連音符的Fill-in，給人重疊的刺激感，很酷呢！圖1是6連音的代表性手順（①）和

Change-up練習（②），然後是使用範例（③）。每個都要練習哦！

圖1　6連音的練習

① 6連音的代表性手順

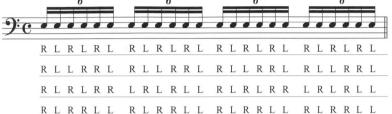

用Alternate。
在頭尾加重音
用Double Paradiddle。
用Double Stroke。

② SD的Change-up。

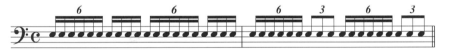

③ 6連音的使用範例。

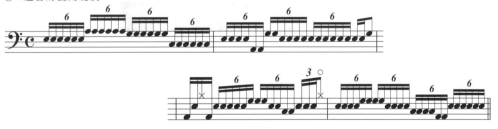

～專欄16～
地獄的玩笑話

因樂迷投票得冠而感動落淚！
BEAST FEAST Vol.2

　　BEAST FEAST在2003年也不輸前一年，聚集許多面孔。SLAYER、Motorhead、SOULFLY、ARCH ENEMY、IN FLAMES，日本樂團則是UNITED、COCOBAT、PULLING TEETH、盟友BAT CAVE等。這一年，日本樂團的出場取決於樂迷的投票，入圍的約有20組，在CLUB CITTA'做LIVE演出，觀眾再以此投票選擇。然後，很高興地，我們SUNS OWL得到第1名。連續2年讓我們感動得想落淚了。10年以上的努力總算是沒有白費了。雖然其中曾遇到許多困難，但幸好有堅持下去，心中覺得好溫暖喔。說到正式的

LIVE演出，也沒比前一年興奮，反而多一份緊張，擔心是否能冷靜地演奏。

　　這一年SLAYER用原始的團員演出，也就是Dave Lombardo歸隊啦。雖被傳出謠言「已經無法做出從前那種絕妙的演奏了吧？」當場證實沒這回事！秀出好幾段驚人的鼓藝。怎麼說也是技藝高人一等的人，似乎是徹底地鍛鍊了身體。真是名不虛傳。因為他是左撇子，左手靈活地演奏就是他的特徵。用左手開始、左手結束的樂句很多，那也是他個人原創的樂句。我想，他的鼓藝已經昇華為Dave Lombardo風格了。所以從他

的演奏之中感覺不到迷惘。筆者也要成為這種鼓手。

在BEAST FEAST的LIVE，至今仍記憶鮮明哦！

「偽造」Slip也讓人皮皮挫!!

Slip Beat 2

 地獄の格言

· 很像Slip？可是效果超群！
· 4 Beat的China要確實地穩住！

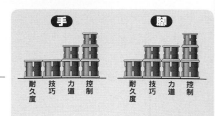

LEVEL 　目標 tempo ♩= 113　　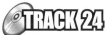 TRACK 24

　　P.64的進化形樂句。嚴格來說不是Slip Beat，但第3拍的BD和第4拍的SD一起錯開是其特徵。還有，相對於用4 Beat打China而在SD和BD加上變化，所以打者本身要注意不要失去節奏的穩定性了！

不會打上面部分的人，用這個修行吧！

梅 不打SD，先了解右手和BD的關係。

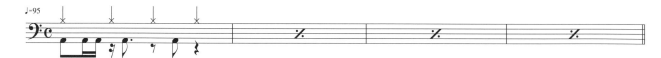

竹 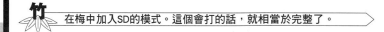 在梅中加入SD的模式。這個會打的話，就相當於完整了。

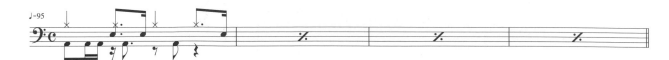

松 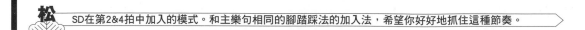 SD在第2&4拍中加入的模式。和主樂句相同的腳踏踩法的加入法，希望你好好地抓住這種節奏。

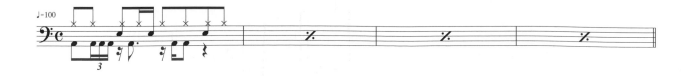

Chapter 1
Chapter 2
Chapter 3
Chapter 4
Chapter 5
Chapter 6

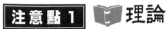 **注意點1** **理論**

還有很多很多哦！
Slip Beat的範例集

　　雖然在P.23也解說過了，現在來針對Slip Beat重新做個總結吧！Slip Beat即在不是拍首的地方讓人產生拍首的「錯覺」，是騙人用的技巧。它的基本範例列舉如**圖1-①～**

③。我認為這是較容易了解的例子，你呢？只要能運用這些，就能想出許多模式。只是，這是以讓聽眾受騙為目的的技巧，太超過的話小心自己也中計了！**圖1-④**是應用

篇，半拍Slip的樂句。只要能運用自如的話，會產生蠻有趣的效果。

圖1　Slip Beat的範例集

① Back Beat和BD一起Slip 1

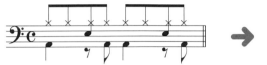 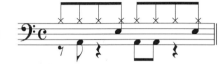

② Back Beat和BD一起Slip 2

 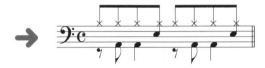

③ Back Beat和BD一起Slip 3

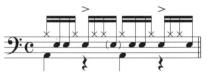 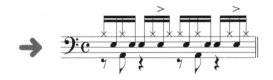

④ 16分音符用1份Slip做分節

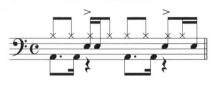 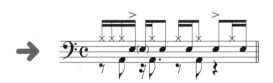

～專欄17～
地獄的玩笑話

用這個技巧，也沒關係？
探究技巧的使用處！

　　這個主樂句，嚴格說來不是Slip Beat，但卻是應用了Slip感的好例子。實際上，在曲中用文字所寫的Slip Beat的話，會有點困難，也得看看品味。如果用過頭，也會被成員指責「搞錯了吧？」。剛開始希望你先從Snare或Bass Drum來Slip。並非限於Slip Beat，只要能學會新技巧就是好事。但是，希望你能思考一下，「那個技巧在曲子是必要的嗎？」常常這樣重覆自問自答，培養探究技巧使用處的平衡感吧！

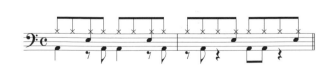

在第2小節用Slip的例子。
應該要Slip嗎？不應該嗎？好好思考使用的地方吧！

用Floor體會雙大鼓的風味！

疑似雙大鼓的基本樂句

 地獄の格言　· 用中低音做出雙大鼓的效果！
· 學會攻擊性的向前衝的感覺！

手	腳
耐久度　技巧　力道　控制	耐久度　技巧　力道　控制

LEVEL 　目標 tempo ♩= 220　　● TRACK 25

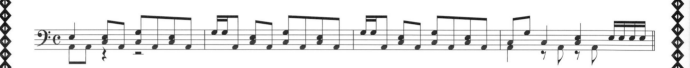

　用FT和BD做出雙大鼓效果的樂句。但，不是只要有雙大鼓的感覺就好。透過FT和BD兩種不同的音色帶出攻擊性，產生衝衝衝的感覺。SD的穩定性是必備的，也要注意後半拍的BD哦！

不會打上面部分的人，用這個修行吧！

梅　練習主樂句的基本動作。為了培養左腳的感覺，左腳也用BD來打。

竹　在每小節的開頭加入16 Beat，作出速度感。

松　和主樂句相同音型。因為比較單純，所以和梅一樣也用左腳來踏BD吧！

Chapter 1

Chapter 2

Chapter 3

Chapter 4

Chapter 5

Chapter 6

注意點1 📖理論

用BD & FT模擬雙大鼓
演出激烈感！

　　用雙大鼓就可以做的事，為何還特地用Floor和Bass Drum來做咧？因為用主樂句的Tempo來演奏雙大鼓的話，Beat就會變得很單薄。用Bass Drum和Floor的話，就能作出比較尖銳的氣氛。在演奏的時候，不斷向前

走的氣勢是必要的，所以Snare和其後方的Bass Drum的位置還是保持穩定比較好。第2&3拍中第1音的組合也是必要的，為了帶出更多速度感，要確實地打好。另外，在第1小節第1拍中，為了能聯想到雙大鼓的效

果，筆者於是加入Bass Drum的連打。圖1列舉了和主樂句一樣，把Tom類帶進節奏的模式。試著打打看吧！

圖1　FT和TT帶進節奏之中的模式

①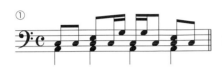
加進FT & TT，非常基本的模式。

②
應用①增加腳數。因為加進16分，感覺上好像很複雜，其實很簡單。

③ RLRRLRRLRLRRLRR
活用Paradiddle的模式。
注意每拍的手順都會變化。
聲音聽起來很有趣，熟練之後就會覺得很美味了。

④ RRLR RLR RL R
用右手的Double和BD的組合，是技巧性的樂句。
全都用16 Beat，完全沒有同步的地方。
非常帥氣，在曲中使用的話會很讚唷！

注意點2 ✍手

雖然蠢卻能打出更大的音量！
奧義「哆啦A夢握法」

　　在主樂句中，讓前半拍的音符＝Floor Tom能被聽到，比什麼都重要。只要低估了Floor，就只剩Bass Drum特別醒目，所以會想用Full Shot來打。這種時候的密技就是「哆啦A夢握法」（相片①）。先不管好壞，特別是在這個樂句中，也不用花俏的握法，只要模仿哆啦A夢的手一樣緊緊地握住就好。然後手腕反過來，用手肘到前臂的力量，讓Floor做Full Shot（相片②→③）。只用固定且緩慢的動作來做，筆者用這個方法能打出很大的聲音。當然，不適用於Rudiments系等細微的動作，但只要選對使用的地方，這個握法也能打出很有力道的聲音哦！

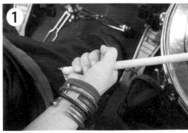
這就是哆啦A夢握法。緊握住鼓棒。

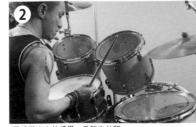
用手掌向上的感覺，手腕向外翻。

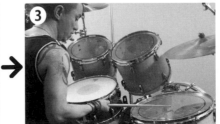
用手肘到前臂的力量，在FT做Full Shot！

2連踩！3連踩！Kick的魔鬼

裝滿多樣化腳的絕招的技巧性樂句

地獄の格言
・利用BD的Double & Triple演奏！
・找出自己風格的腳順！

LEVEL 目標tempo ♩= 125

TRACK 26

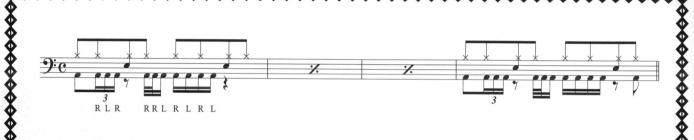

RLR　RRL RLRL

　　把BD重點化的樂句。用各小節完結型，BD用3連音和16 Beat &32 Beat複雜地融合在一起。基本上是用右腳開頭，只要事先整理腳的順序，意外地可以輕鬆完成。試著運用它，作出原創樂句？

不會打上面部分的人，用這個修行吧！

梅 第2拍的後半拍中，右腳Double的練習。用像Drag或Rough般的裝飾音符來做。

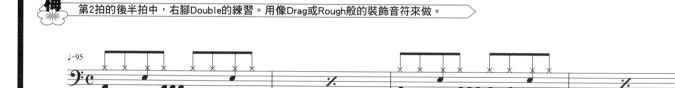

♩=95

RRL　　　　　　RRL R　R
　　　　　　　　（R　L）

竹 主樂句中去掉第2拍的32 Beat後半拍的樂句。要了解整體的構造。

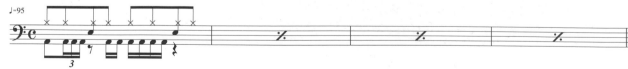

♩=95

RLR　　RLRLRL

松 腳的Double練習。活用Slide演奏法吧！最先應從慢的Tempo開始練習。

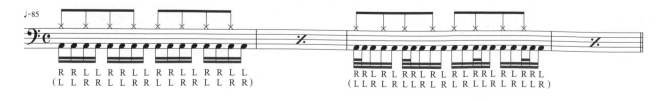

♩=85

RRLLRRLLRRLLRRLL
（LLRRLLRRLLRRLLRR）

RRLRLRRLRLRLRRLRLRRL
（LLRLRLLRLRLRLLRLRLLR）

注意點1 　腳

把手的技巧
運用在腳上！

在主樂句中Bass Drum的綜合練習裡記滿了像Triple或Double，或16分這種繁鎖的技巧（圖1-A）。在此來解說32分吧！32分的Bass Drum，可大致分為2種使用方法。1種就是「松」之中介紹過的，16分音符之中摻

了Double的方法。另1種是像裝飾音的用法，在左右各加1打，變成Snare來讓手著陸的方法。只要能活用這2種，算是相當厲害的Bass Drum使用者了吧。這篇樂句的構想就是「手的技巧用腳難道不行？」用這種點

子能完成的樂句多得跟山一樣高。大家也可以從自己手的得意技巧來發展，試作出Kick的豪放技巧吧！接著在圖1-B要介紹筆者自編的豪放技巧。

圖1　這段樂句的構造及32分音符BD的演奏

A 這篇樂句的構造

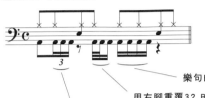

樂句的基本，16 Beat連打。因為有它樂句才能收尾。

用右腳重覆32 Beat。接續下一拍的16 Beat連打，擔任裝飾音符般的角色。

第2拍首的SD前加入，有裝飾音符的效果。

B 使用右腳的32分音符的樂句

①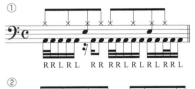
RRLRL　RR RRLRLRLRRL

用Alternate的16 Beat，右腳做Double。

②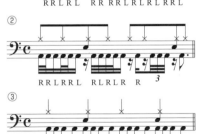
RRLRRL　RLRLR　R

BD的加入法有其特徵。
用和Guitar Riff的合奏來發揮效果。

③
RRL L RRL L RRL L RRL L

在3連音的樂句中，拍首的音符用Double繼續。
3連音的時機在左腳的Double。

Chapter 1
Chapter 2
Chapter 3
Chapter 4
Chapter 5
Chapter 6

實現理想的演奏！
腳踏板的設置法

在P.33中也接觸過關於腳踏板的設置問題了，在此更具體的解說吧！但由於每個人體格及身體能力不同，因此不可能通用於所有鼓手。不過怎麼說也是GO流，還是能作為參考的，就當作是給你建言來看下去吧！

●加重踏的感覺

先從加重踏板的踏感來設置。在踏連打或Double時，容易有擠到前一個節奏的傾向，或像突然加進來一樣的感覺，這種時候只要把踏板的踏感加重，節奏的穩定度就會改善。那麼，實際操作時要怎麼著手呢？首先就是Beater的長度。試著把它加長，大部分的場合應該光靠這樣就能解決問題了。假如這樣還是踩不好，這次就換調節Beater的角度吧！只要試著往自己的腳的方向靠近，就會感覺加重了。這是因為踏的幅度加大了，Beater的移動距離也隨之拉長，而增加腳的負擔，所以就會感覺變重了。如果這樣還不夠，那就試著把Spring旋緊個1、2次做調整吧！

假如到這邊為止的過程都試過了，還覺得不夠，想追求更重的感覺，看是要把Beater換重一點的，或是加個Balancer就可以了。Balancer要從底部開始慢慢往上加的感覺才是重點，試著去找出這種感覺。

想加重踏感的時候
①試著加長Beater
②試著變換Beater的角度
③試著旋緊Spring
④加Balancer或換Beater

●減輕踏的感覺

接著是想減輕踏感時的設置，想減輕的時候基本上都是靠設定，首先確認Beater的重量。腳踏板中標準配備的Beater，有年年偏重的傾向，所以只要試試All Felt系的Beater，應該就能一次解決了。

假如這樣還是覺得重，或是不想換Beater的話，那就試著更改設置吧！首先讓Beater短一些，但注意不能過短，以免完全敲不到。接著是把Spring轉鬆1～2次。要注意這個轉太鬆也會無法演奏。如果還想更鬆就再轉個3～4次吧！至於變換角度會讓Beater沒有反彈力，變得很難演奏，所以不是很建議這麼做，但如果只想小試一下也是可以的。依序是：
①把Beater縮短。
②弄鬆Spring。
③變換角度。

●關於Spring

筆者基本上不太去調Spring。而且，就算會減弱，但不會加強，如果肌肉比現在更多的話就另當別論啦，年齡上也許也比較勉強呢……（笑）。當然，現在開始身體能力還很好的年輕讀者，還是希望你們也試著設定一下Spring。只要簡單地旋緊，反彈力（Response）就會加快，鬆的話就變慢。

雖然設定也的確是很重要，但與其靠它不如鍛鍊肌肉，在腦中想像，用腳做動作比較好。先要累積步法的訓練，接著再用設定來補足感覺不夠的部分。

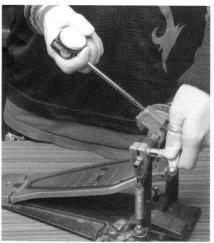

踏板設定的第1階段是Beater的長度調節。想踏重一點就加長，想輕一點就放短。

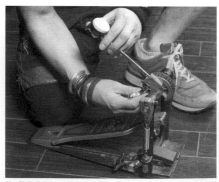

第2階段是Beater的角度調節。想重一點的時候，加上角度就很效，但想輕一點的時候並不建議調整。

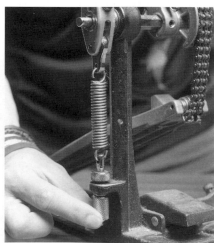

無論是想踏重一點的場合，或輕一點的場合，Spring的調整都大約1、2次就好。

Chapter 4
HELL'S SPEED EXERCISES
追求速度的練習樂章

要比誰都快！有這種運動員氣質的各位鼓手
終於要進入強化速度的練習啦！
在本章中，以高速8 Beat或Blast Beat為首
到利用Hi-hat打法的16 Beat樂章等
滿載了同時追求速度與細微技巧的練習
用這些練習徹底地鍛鍊己身
精通Double Stroke或腳的Double & Triple這種
秀出高速鼓藝的技巧
挑戰速度的極限！

這就是Metal的王道！

 地獄の格言

- 熟練Metal的基本款「高速8 Beat」
- 注意16 Beat中的Back及Off Beat要用力打！

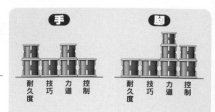

LEVEL

目標 tempo ♩= 190

TRACK 27

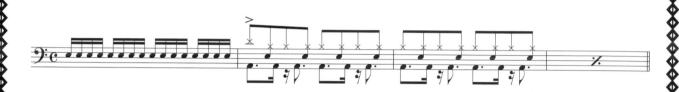

　　在這個樂句中，做出奔馳感是最重要的。用一個接一個這種Double-time的方式打SD，在那之間塞進16 Beat中的Back及Off Beat的BD，還有用Half Open餘音繞梁的HH……無論欠缺哪個都無法成立。每一打都謹慎地、正確地打！！從先行拍的Fill-in開始就威力倍增！！

不會打上面部分的人，用這個修行吧！

梅　為了意識到Off Beat的存在，手用16 Beat打。第3小節開始，左腳也要挑戰4 Beat打的HH！

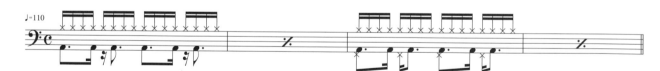

竹　在梅加入SD。一樣從第3小節開始，用左腳加入4 Beat HH，習慣之後再挑戰8 Beat！

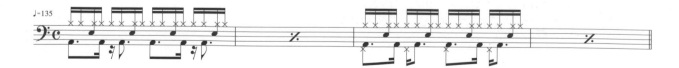

松　抓住Double-time的感覺。從第3小節開始用SD的16 Beat連打來替Back及Off Beat做拍子穩定確認。

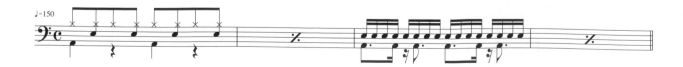

注意點1 📖理論

Heavy Metal的基本款
了解高速8 Beat

Double-time的高速8 Beat登場啦。Kick的加入法形形色色，但用Snare一個接一個打，更能作出強大的壓迫力。連Metallica或IRON MAIDEN這種怪物級的樂團，也不由分說，是樂句王道中的王道啊。實際打時的重點是能帶出多少奔馳感。為此，確實地打準Hi-hat、Snare、Bass Drum的3條節奏線是很重要的。如圖1所示，先了解8 Beat的Up Beat的Snare及16 Beat的Back及Off Beat的Bass Drum兩者的位置關係，再從慢一點的速度開始就可以了。

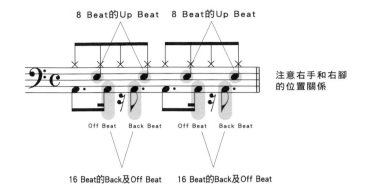

圖1　8 Beat的Up Beat SD、16 Beat的Back及Off Beat BD之間的關係

8 Beat的Up Beat　　8 Beat的Up Beat

注意右手和右腳的位置關係

Off Beat　Back Beat　　Off Beat　Back Beat

16 Beat的Back及Off Beat　　16 Beat的Back及Off Beat

注意點2 👉手

打的時候不要太在意
右手的Up & Down

首先，開頭時16分音符的Snare的Fill-in，全都用Full Shot打。可別搞錯用什麼Double Stroke喔。也要用Rim Shot，充滿力量地打。進入節奏之後，不要太在意右手Hi-hat的Up & Down，大量的打就很好了。因為希望你用力打Snare，所以只要了解依序前半拍是Up，後半拍是Down就可以。如果不這麼做，最後亂成一團的可能性會很高（圖2）。在身體可以自然地動作之前，注意Hi-hat都用平均的Shot來打。

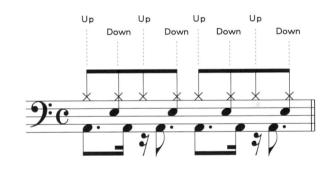

圖2　右手的Up & Down

Up　　　Up　　　Up　　　Up

Down　　　Down　　　Down　　　Down

～專欄19～
地獄的玩笑話

對作曲也有幫助!?
Trick演奏的活用法

只要加快主樂句的速度，第1拍後半拍的Snare就會感覺像是拍手一般。最初的時候，希望你注意哪邊是開頭再打，相反的把它拿來作曲子也很有趣。例如像圖3這樣和樂團的成員同心協力，讓Intro從第1拍後半拍開始加入，歌則從第1拍前半拍開始加進來之類的……。難度相當高，但筆者認為值得一試!!像這種Trick演奏，如果鼓手帶不了其他成員也不行呢！當然，在習慣這篇樂句之前，不建議你這麼做。

圖3　Trick演奏的一例

從這裡加入Guitar & Bass，開始Intro。　歌從這裡進來

Chapter 1
Chapter 2
Chapter 3
Chapter 4
Chapter 5
Chapter 6

哭泣的小孩也會閉嘴，怒濤般的Slash

Double Time的高速Beat 2

地獄の格言
- 用怒濤般的打擊做出16 Beat的節奏！
- 像機關槍掃射一樣地打！

手	腳
耐久度 技巧 力道 控制	耐久度 技巧 力道 控制

LEVEL 🗡🗡🗡

目標tempo ♩= 205

TRACK 28

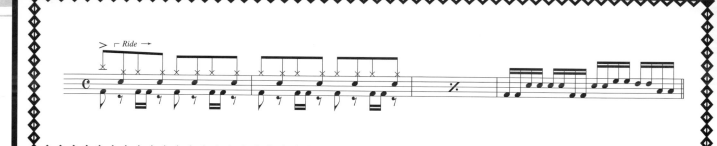

　　Slash Beat的超基本型樂句。BD在第1&3拍用8 Beat打1次，第2&4拍用16 Beat打2次。要注意16 Beat2次用一定的間隔和音量。第4小節的Fill-in是用16 Beat做手腳的超基本型組合樂句。不要猶豫，直接打吧！

不會打上面部分的人，用這個修行吧！

梅 要習慣主樂句中，第1～3小節的第1&2拍左右腳的連打。在後半段用RL徹底地訓練吧！

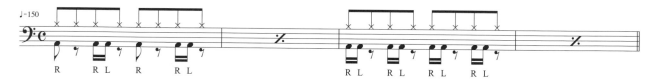

竹 加進SD的樂句。從慢一點的速度開始吧！第3小節確實地把左腳加入後半拍。

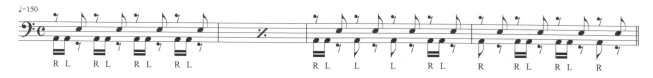

松 挑戰用32 Beat和16 Beat做Change-up的組合Fill-in！

♩=120

注意點1 📖理論

Slash Metal的基本款
稱霸高速Beat吧

　和P.74同樣在Slash Metal中不可欠缺的節奏。像這樣雖然可以通稱是速度系，但重要的是奔馳感。像節奏慢了這種事，是不得了的。搶拍能被原諒，拖拍是絕對不允許。Slash Metal是很嚴苛的！展現這種奔馳感的訣竅，就是做出機器般的節奏感。因此，速度或分貝不能不平均。為了做到這種Loop感，要先明白圖1中此樂句的說明，從慢一點的Tempo開始，並讓身體牢記手腳的動作或順序。附帶一提，右手的Slide或Hi-hat也不要加上重音，用有Close感的剛硬聲音來演奏的話，更是效果非凡。

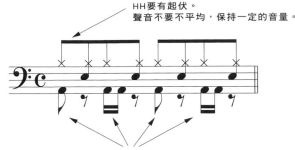

圖1　樂章的構造

HH要有起伏。
聲音不要不平均，保持一定的音量。

雖然BD的數量多又忙，還是要清楚地踩好！

※讓拍子的穩定呈現一致性是理所當然的！
注意用相同的力道一個接一個地，讓樂句的行進流暢。

注意點2 🥁手腳

試做之後意外地簡單！?
黃金組合

　主樂句中第4小節的Fill-in，因為牽連到移動Tom的手腳組合，也許會覺得相當有難度。但是，不管是從腳到手，或由手到腳，都各只有2打要敲而已，只要先了解動作，之後再將聲音嵌入動作般，就能打出來了。嘗試之前，希望你不要有「辦不到啦！」這種先入為主的觀念。因為這個Fill-in，在各種情況都能使用，而且聽眾也會覺得技法很華麗，還蠻有用處的哦！只是，為能做到快速地重覆，要注意別讓雙腳的左右double沒聲音，或聲音重疊在一起了。也為了不要犯上述的錯，從慢一點的速度開始，階段性地練習。圖2是手腳組合Fill-in的變化（Variation），這個也把它練熟吧！

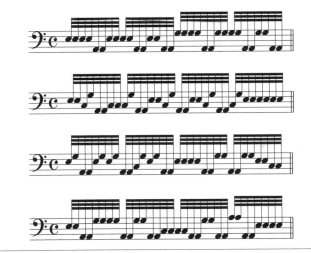

圖2　手腳組合Fill-in的變化

～專欄20～
地獄的玩笑話

在右手邊的話就很方便！?
多1個Closed HH

　你是否曾看過，在右手邊設置Closed Hi-hat的鼓手？用Twin Pedal（或是Twin Pedal）演奏高速樂句的話，光靠左腳讓Hi-hat一直關著，是不可能的事。但若在右手邊放個Hi-hat，問題就能迎刃而解了。只要打Ride就好？不，不是這樣，而是想要Closed Hi-hat的Mute關係到的那個音色啦。Fill-in的變化也增加了，右手的Stroke也能好好地做到，因此，設置Closed Hi-hat，盡是好處呢。它對筆者來說，是很難放手的1項物品。也推薦給大家。

在右手邊擺放Closed Hi-hat的話，Twin Pedal高速演奏的變化會更寬廣。

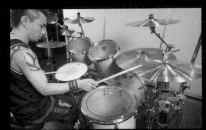

因為能用Open Hand演奏，所以右手的Stroke也能輕鬆打。

該打！該打！連頭(樂句的首拍)都該打！！

Snare先攻型「打頭」8 Beat 1

地獄の格言
- 開頭就打 8 Beat，接著還要加速！
- 用衝上坡道般的氣氛！！

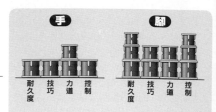

LEVEL

目標 tempo ♩= 170

🔵 TRACK 29

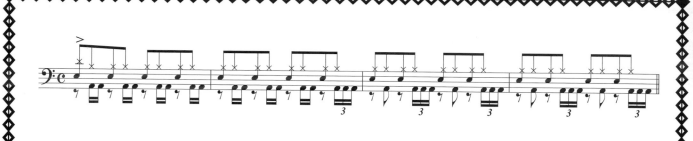

這個樂句，是在P.76登場的樂句改成首拍打Snare。前半拍是HH和SD，後半拍加入Double BD構成的。在後半段則換為BD的3連打，讓樂句聽來更有震撼力。到最後之前都充滿力量地打吧！

不會打上面部分的人，用這個修行吧！

梅

前半段去掉SD，專注練習BD。後半段轉化為首拍打Sanre。

♩=140

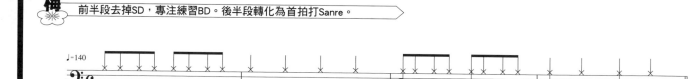

竹

訓練在後半拍中加入3連打的BD。BD用Close演奏法。

♩=145

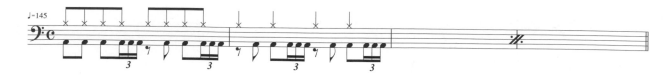

松

多加使用16 Beat BD，來練習各式各樣的模式吧！從後半段開始加入3連打的BD。

♩=150

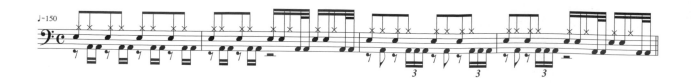

注意點1 📖理論

身為裝飾音也很有效果
腳的Double的重點

在主樂句中登場，16 Beat的左右連打（Double）或3連打，它的微妙之處，絕不是One Bass就能做出的。雖說是高速，手→右腳→左腳這樣重覆做出的組合，在身體的動作上來講沒那麼難，只要能清楚地做好，就能成為強力的武器哦（圖1）。藉由增加腳數，能給予樂句或曲子震撼力和緊張感。希望你不管是什麼樂句，都要像這樣該加入就加入，該去掉就去掉地增添高低起伏，讓樂句有最美的表情。

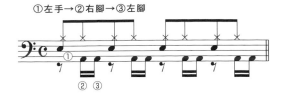

圖1　打首拍音樂章的注意點

①左手→②右腳→③左腳

①到②的動作尤其重要。
明白地感受16 Beat的Timing，清楚地打。

＊事實上，如果有和主樂句相似的Tempo，只用One Bass也能應付。
但先思考音量等問題，再來選擇要用One Bass或Two Bass。

注意點2 👣腳

噠、兜兜？ 噠兜兜？
3連音就NG囉！用躍動的節奏吧！！

在此就來解說一下，只有這個樂句才有的1個陷阱。這個樂句只要速度愈來愈快，3連打的節奏就會漸漸地愈來愈近。而且，愈想讓左右腳整齊地加入，就愈容易有上述情形。樂譜上，並列2個16分和32分，2個8分和16分音符連接的場合，這種時候，節奏就變成「噠、兜兜」，絕不會是「噠兜兜」。換言之，在多了1個音符（1個32分或16分）的空間之後，接下來Bass Drum的出現就很重要了。像「噠兜兜」這種音符的長度，也聽得出速度不同的哦。徹底地認清「噠、兜兜．噠兜兜」的跳躍感之後，再試著打吧！

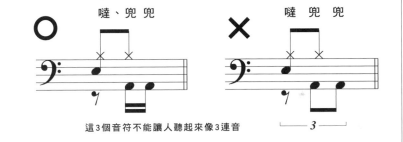

圖2　要注意做出躍動感

○ 噠、兜兜

× 噠兜兜

這3個音符不能讓人聽起來像3連音

3

腳踏板的止滑
用可樂最剛好啦！

編寫本書的同時，正好也在錄製SUNS OWL的第3張專輯，就來聊聊那時的故事吧！當時節奏的錄音已到最後階段，大約再2首就快錄完的時候，還剩下必須要細心演奏Bass Drum的曲子。但卻遲遲無法決定該怎麼用手腳搭配的Fill-in做高速Double。「平常明明就能輕鬆做到的……」。可是，連日來的錄音，已讓腳的疲憊達到巔峰了，感覺不到腳放在腳踏的板子上，很快就會滑掉了。因此，Slide演奏法也無法順利完成。本來想找個可以止滑的東西，但錄音室裡面

哪可能會有。突然間，Bass手MOMO說「不然用飲料試試？」結果，飲料也……沒有。但是，筆者接著一想，用可樂不就得了嘛！於是立刻請工作人員買罐可樂過來，把可樂稍微倒在地上，踩在帆布鞋底下讓它產生黏性。然後，問題根源的Fill-in就解決了！也因此能平安無事地錄完全曲。腳踏的止滑，用可樂最適合……真的是Good Idea呀！但是，不用說，那之後在錄音室裡用抹布擦個不停……。

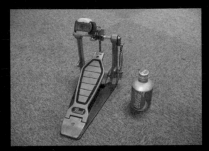

腳踏和可樂，意外地很相配。但是，喜歡腳的滑動感的人，不建議模仿喔。

該打！該打！而且連頭(樂句的首拍)都該打！！

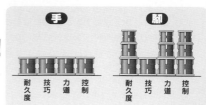

Snare先攻型「打頭」8 Beat 2

地獄の格言
・用Snare先攻型打擊做出前奏感！
・由右到左，把腳的Double發揮得淋漓盡致！

手 耐久度 技巧 力道 控制
腳 耐久度 技巧 力道 控制

LEVEL 目標 tempo ♩= 178

TRACK 30

用4 Beat打SD頭拍音樂句。這個Beat用來轉換場面，在開頭就氣勢逼人這類曲子中登場。第3小節開始，BD的模式會改變，但SD的奔馳感維持不變，目標是打出讓聽眾情緒高亢的樂句！

不會打上面部分的人，用這個修行吧！

 梅 BD左右連打的訓練。把BD正確地加進去。

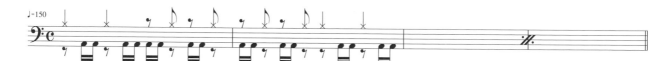

竹 和梅一樣的練習。在後半段中，第1&3拍首加進SD。用慢一點的Tempo，紮實地練習吧。

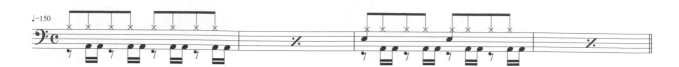

松 主樂句中第3&4小節的訓練。用16 Beat BD堅持到最後吧。

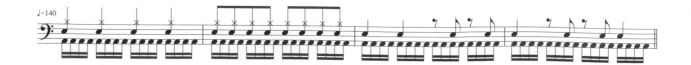

Chapter 1

Chapter 2

Chapter 3

Chapter 4

Chapter 5

Chapter 6

注意點1 📖 理論

給曲子氣勢和緊張感！「打頭」Beat的效果

真正的「打頭」Beat的意思，雖然不知所指何物，但在筆者周遭的Band業界，只要提到「打頭」，就是指這樣的型態。基本的模式如圖1-①和②列舉的一般，在各拍首中用4分snare繼續敲。常用於想讓曲中氣氛霍然改變時，或增加氣勢的時候。只要用高速重覆做頭拍打打Beat，就會帶給曲子氣勢和緊張感，讓聽者產生感同身受的感動。大家也要學會這種手法，高尚地活用它哦！

圖1　打頭音Beat基本模式的2個例子

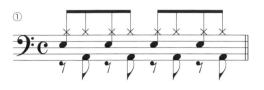

①

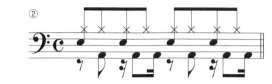

②

注意點2 👣 腳

腳的3連踩也要注意分開使用「腳的順序」！右腳的Double都是重點

如果是腳的3連踩，要有效利用右腳的Slide演奏法。**相片①～③**是用RLR的腳順，在右腳的Double之間加入左腳的方法。**相片④～⑥**是Drag的應用，立刻用右腳決定Double，最後加上左腳，變成RRL的腳順。**相片⑦～⑨**是最初用左腳，之後再加進右腳的Double。不是說哪一個最好，而是要你視狀況而定，選擇最好做的方法，希望你無論哪個都能好好練習。

然後，不管哪個方法，為了能清楚地發出聲音，腳法的細膩控制的功力是不可欠缺的。雖然踏板的設置也很重要，但首先要鍛鍊自己的腳能隨心所欲地動。尤其是左腳！我想應該有鼓手，曾為了鍛鍊左手，而用左手拿牙刷刷牙，或拿筷子的經驗，鍛鍊腳也要有這種想法，積極地讓左腳動作，才是最

重要的。例如做腳踝的上下運動（伸腳背的運動），或在電車上到達目的地之前，讓Double的動作左右重覆（想著是3連踩來做，效果更好），或是用腳去摸寵物的頭之類的（笑）。總而言之，沒有立刻就讓左腳想動就動的方法，還是每天鍛鍊吧！

●RLR

1

用RLR的3倍。第1打是R的Slide演奏法。

2

在R Slide期間做第2打。

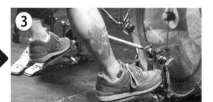

3

第3打當作是R第2次的Slide演奏法。

●RRL

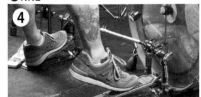

4

RRL的3倍。第1打是R的Slide演奏法。

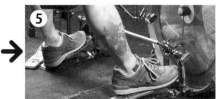

5

第2打也是R。第2次的Slide演奏法。

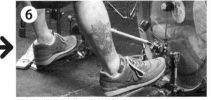

6

接在第2打的R之後，立刻做第3打。

●LRR

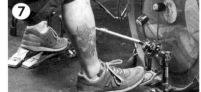

7

LRR的3倍。第1打用L。

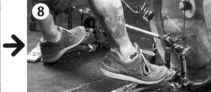

8

接在第1打的L之後，立刻做第1次的R。

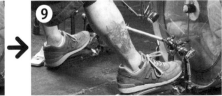

9

用R的Slide演奏法做Double。

來了～～～!! 魔鬼Blast一號

高速2 Beat系Blast Beat

・挑戰魔鬼般的2 Beat＝Blast！
・用高速打左手1打、右手1打的節奏！

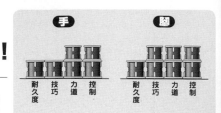

LEVEL ✒✒✒ 目標tempo ♩= 122 **TRACK 31**

　　用左手1打、右手1打構築而成，就是所謂的Blast Beat樂句（也稱作2 Beat）。總之速度一快，要加入繁細的BD是很辛苦的。希望你能清楚地踩Kick。第4小節的Fill-in是手腳的組合，流暢地打吧！！

不會打上面部分的人，用這個修行吧！

梅 用左右各1打，腳則是8 Beat打的Blast Beat。後半拍的左手不能變弱哦！

竹 主樂句中把32 Beat的BD簡化後的模式。先好好了解BD該在哪加入吧。

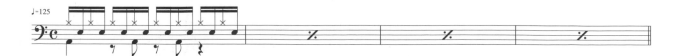

松 Blast Beat的訓練。練到右手也能加進4 Beat打吧！

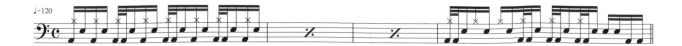

Chapter 1
Chapter 2
Chapter 3
Chapter 4
Chapter 5
Chapter 6

注意點 1　理論

接下來還有很多哦！Blast的變化（Variation）

　　實際打Blast Beat的時候，沒有什麼特別規定。只是，硬要說的話，就是留心一定要拿出強烈感。Blast Beat有用右手敲的版本，或左右手做Full Shot的版本等等，有各種模式。編出它們的前人們，想著如何讓曲子聽起來更有攻擊性，在深思熟慮之後，才產生各式各樣的節奏變化（圖1）。各位讀者也請務必依曲子或場合分開使用Blast Beat哦！假如只會半調子的Blast Beat，會被樂團其他成員嫌棄喔（笑）。

圖1　Blast Beat 的變化（Variation）

① 腳踩8 Beat模式1

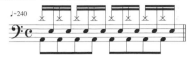

♩=240

手的順序用RL～的Alternate，右手是Ride，左手則是SD。

② 腳踩8 Beat模式2

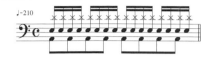

♩=210

左右手是Full Unison。雖然速度有限，卻是最崇高的Blast。

③ 腳踩16 Beat模式1

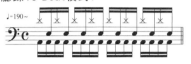

♩=190～

手的順序用RL～的Alternate，右手是Ride，左手則是SD。會不會是最操的啊？

④ 腳踩16 Beat模式

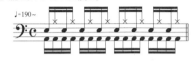

♩=190～

用③做變化改成SD先攻型。右手是SD，左手用Alternate打HH。

⑤ Snare先攻型

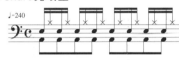

♩=240

手的順序用RL～的Alternate，SD用右手敲的話就容易多了。

※只是這樣，手要打的、腳要踩的數量一變多，Shot就會有變弱的傾向。尤其是SD的音量，更要細心地注意。好好鍛鍊左手吧！

注意點 2　手

乏味的練習正是通往勝利之路 傳授你高速演奏法的訣竅

　　Blast Beat，必須兼備速度和力量。為了實現這兩項重點，只有長期持續練習快速的Single Stroke！！雖然是無趣且最勞累的練習，為了成為Strong Style的鼓手，努力地面對吧！

　　打Blast Beat的訣竅，就是有效地利用Wrist Shot（腕擊）和Finger Shot（指擊）。由於不是用整個手臂來敲的速度，只要活用手腕Up & Down的極限，同時並用Finger Shot的要領來打即可（相片①～④）。累積練習，讓這個技術成為身體的一部分吧。最初要練的，是注意點1的圖1中列舉的Blast Beat基本模式，約用♩=170的速度，邊確認手腕的動作（特別要注意左手），打1分鐘以上，儘可能在打的時候不要加上重音。習慣之後再提升速度，最後目標是在♩=240或250時，能持續打個10秒以上，好好地練習吧！

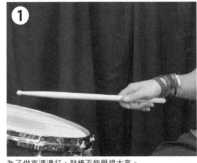

為了做高速連打，鼓棒不能舉得太高。

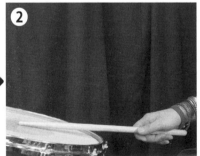

讓手肘往下掉落般地Shot。

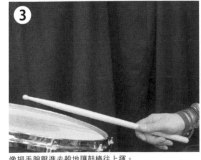

像把手腕壓進去般地讓鼓棒往上揮。

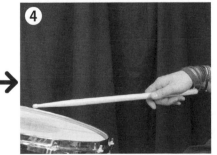

用手腕的UP動作回到原點。

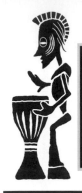

NO.32
來了～～～!! 魔鬼Blast二號
Snare先攻型Blast Beat

 地獄の格言
- 習慣把SD加入前半拍的感覺吧！
- 把前半拍的SD和BD合起來吧

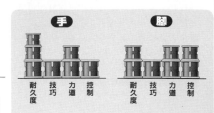

LEVEL 目標tempo ♩= 230

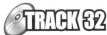 **TRACK 32**

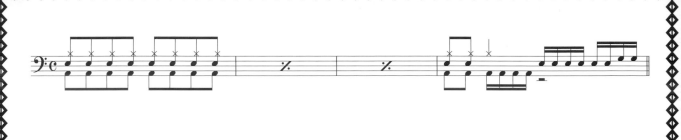

　　左右手做Full Unison的模式，可說是Blast Beat的代名詞。雖然用左手開始的人也很多，但這次用右手打SD，左手打HH。8 Beat的前半拍全都是SD和BD同時敲，所以不要打偏了！不要失去攻擊性和速度感，到最後為止都盡全力地打吧！

不會打上面部分的人，用這個修行吧！

梅 先來習慣手腳的合打（Unison）。最少也要能持續1分鐘以上！！

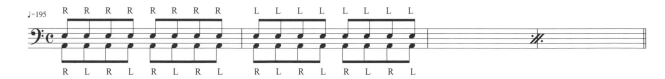

竹 習慣右手：SD、左手：HH的型態吧。打1分鐘以上，維持得了嗎？

松 習慣上半身是16 Beat、下半身是8 Beat的動作吧。特別要注意的是左腳踏鼓的強度！！

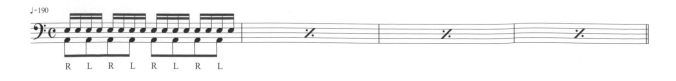

注意點 1 📖 理論

Blast Beat是全力攻擊般的打！

到目前為止，筆者也見識過各式各樣的「Blast使者」們，一般來說，用所謂Open Hand演奏法，即右手打Snare、左手打Hi-hat的演奏法最好（**相片①**）。會這麼說，是因為這是超高速樂句，與其用左手開始敲，不如用動作靈活的右手，速度感比較不會被破壞。那麼，是否用左手開始的模式不用練也沒差？當然不是這樣。無論是什麼模式，都應該要能應付才對。總之，Blast Beat是衝擊感的勝敗關鍵，Beat力道不足、Snare音量不夠，這些都不值得一提。給我使勁用力地打就對了!!

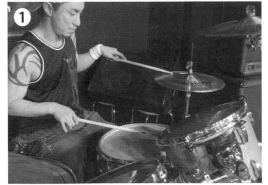

Open Hand演奏法。藉由右手打SD讓聲音擁有震撼力，另一方面，用左手打HH會比較辛苦。

注意點 2 ☞手

一定有用！Open Hand演奏法

在此來解說一下關於Open Hand的演奏方法吧！Open Hand演奏法，通常是在右撇子用的鼓組中，讓左手打Hi-hat、右手打Snare的演奏法。兩手沒有交叉，是分開的狀態，所以稱為Open Hand。對左撇子的人來說，是沒什麼大不了的事，但對右撇子的人來說……。根據樂句而用Open Hand的簡單打法有很多，抱持著打Hi-hat本來就用右手，所以不會也無所謂的想法的人，還是希望你能學會這個演奏法，何況它還能顯出技巧高低。那麼，請看圖1的3個練習例子，左手用Hi-hat、右手用Snare試試看吧！只要把它學起來，將來必定會對你的鼓手生涯有幫助的！

圖1 Open Hand的練習

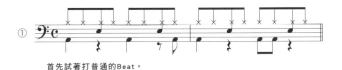

① 首先試著打普通的Beat。

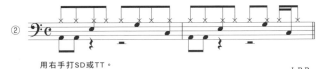

② 用右手打SD或TT。

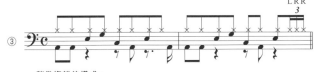

③ 稍微複雜的模式。
不要讓左手HH的音量受到右手或BD的影響而過大。

～專欄22～

地獄的玩笑話

你，有挑戰的勇氣嗎？挑選打手的Blast Beat

Blast Beat，確實是會挑選打者，很不得了的樂句啊！鼓手之中，有人會覺得"這種東西，哪是Beat啊！"，或一生都不打它的人，甚至有很多人連它的存在都不知道吧。只是，還沒吃過就挑食是不好的。實際上，我認為它是超厲害的技巧，而且就算學會了也需要毅力。體能也是必要的，可不是說打就能隨便打得出來的Beat。各位讀書，可以的話，希望你在LIVE演奏中，體驗真正的Blast Beat，然後，感受它的魅力。當然，也很歡迎你來聽筆者的LIVE哦！

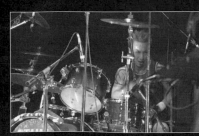

請務必在LIVE演奏中，體驗現場的Blast Beat。

Double Hand的標準16

16 Beat樂句1

 地獄の格言
· 打出HH的強弱！
· 用4 Beat打法，作出帥氣的節奏！！

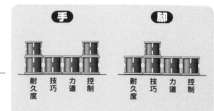

LEVEL 目標tempo ♩= 125　TRACK 33

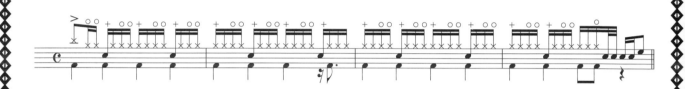

　用Alternate的手順來敲的16 Beat基本樂句。BD在Techno（Techno-pop簡稱）或House等常用4 Beat打。開心地控制HH的動作，用詼諧的感覺愉快地打吧！為了不要妨礙曲子，謹慎地演奏是很重要的。

不會打上面部分的人，用這個修行吧！

梅 試著在前半段第1&3拍用BD，第2&4拍加入左腳做HH Close。

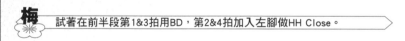

竹 加入HH的Open／Close，並習慣16 Beat吧！

松 第2&4小節中，為了用HH Open而抬起左腳的動作比較難，所以慢慢地嘗試吧！

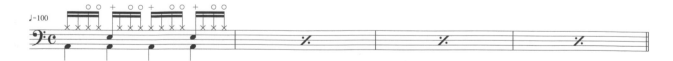

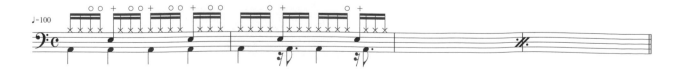

注意點1 理論

內容很深奧！
來了解16 Beat吧

　　所謂16 Beat，正如其名是用16分音符進行Beat的總稱。由於經常用16 Beat來打（還蠻常打的），只要重疊音出現走拍或錯誤，就會很明顯。只是，讓Hi-hat很順地一直打，就會讓人聽起來很舒服，曲子也比較有深度。另外，16 Beat之中，有很多身為鼓手必須精通的節奏模式。主樂句中，也許沒有那麼難，但要注意且正確無誤地打的地方有很多。像Hi-hat動作或左右腳的關係等，因為相當深奧，所以要一個一個確實地練習。圖1是Hi-hat的Open／Close練習，希望你先從這裡開始學起。

圖1　HH的Open／Close練習

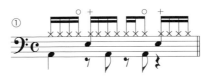

HH的Open／Close和主樂句的第2小節一樣。
第3拍和BD同時，延長成半拍的開鈸。

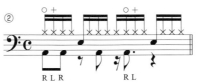

Open HH從頭開始就和BD一起加進來。
腳是RLR的動作。第3拍也從16 Beat中的Back Beat開始RL。

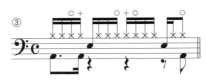

第1拍不要同時，和左右的BD做Unison。
在第2&3拍的16 Beat後半拍加入Open。是只用左腳的步法。

注意點2 腳

16 Beat的必修技
BD的練習

　　16 Beat真的很深奧。注意點1中介紹了Hi-hat的Open／Close練習，在此要來介紹幾個在16 Beat的時候加入Bass Drum的練習（圖2）。16 Beat，在1拍的空間中分成4個音，而1小節中又有4個它。每1拍就在Bass Drum加入的地方做變化，由於Snare加入的時間點的關係，也會讓Bass Drum比較難加進來，所以要留意並明確地打出Bass Drum。特別要注意和16 Beat的Back及Off Beat與左手同拍時的拍子穩定。

圖2　16 Beat的時候加入BD練習

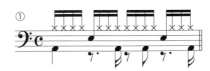

注意第3拍的8 Beat後半拍，
和第2、4拍最後的16 Beat後半拍。

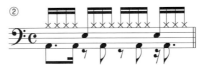

第1拍是在頭和尾、第2&3拍是在8 Beat後半拍、第4拍是在16 Beat的Back Beat加入。要細心注意和左手打擊時的拍點位置！

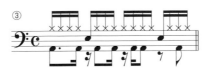

第2拍和第3拍相當難。
因為腳數也很多，慢慢地確認位置之後再挑戰吧！

One Hand的高速16

16 Beat樂句2

地獄の格言
・加上重音讓Beat也有表情!!
・拿出One Hand特有的尖銳氣氛

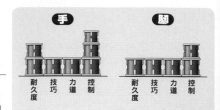

LEVEL 目標tempo ♩=94 　　TRACK 34

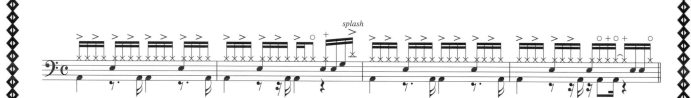

　　以8 Beat拍法加入重音的標準16 Beat樂句。用One Hand打的16 Beat，比用Double Hand打更需要速度和敏銳。用Down & Up演奏法打吧！如果和HH的Open／Close搭配，更能讓曲子增添敏銳度和速度感哦！

不會打上面部分的人，用這個修行吧！

梅 不加SD模式。練習用重音做出躍動的方法吧。

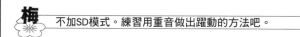

竹 重音用鼓棒的Shoulder敲HH邊緣，其他都用Tip做Shot！

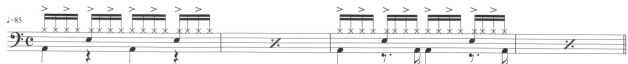

松 HH的Open／Close練習。注意上半身和下半身打擊的平衡！

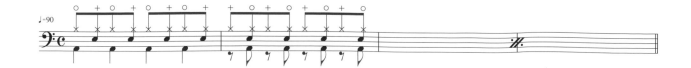

Chapter 1
Chapter 2
Chapter 3
Chapter 4
Chapter 5
Chapter 6

注意點1 手

One Hand or Double Hand 搭配曲子做選擇！

　　P.86是用左右手做16分音符的16 Beat，但在這個主樂句中，是用1隻右手打16 Beat，接著還要加上重音，所以難度很高。與其還用Alternate打，不如用One Hand比較能做出攻擊性的速度感。根據曲子的差異，選擇One Hand或Alternate，挑個最有效果的打法。附帶一提，鼓棒用法也要注意。基本上是用Down & Up演奏法，但隨著加重音的方法而異，也會有打得不順的時候。其他例如Bass Drum的時間點和重音的關係等，都是需要注意的重點。因此，在此準備了5個用One Hand打16 Beat加重音的練習（**圖1**）。①～③的音型雖然相同，但重音有改變。④&⑤的Bass Drum也有複雜的動作，所以難度略高。有毅力地練習吧！

圖1　One Hand的16 Beat重音集

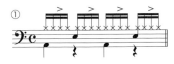

在8 Beat的Up Beat加重音。

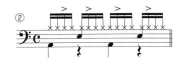

在第1&3拍的8 Beat的Up Beat、第2&4拍的16 Beat的Back及Off Beat裡加入重音。

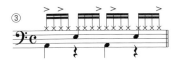

用重音模仿8 Beat般的細微差異模式。

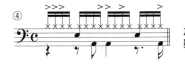

加進重音和BD的模式。雖然很難卻很有趣。

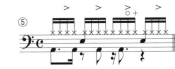

在④加變化的模式。雖然複雜，但打起來就會很快樂。

注意點2 手腳

用One Hand打HH 16 Beat的變化（Variation）

　　16 Beat用One Hand打的時候，細心的Down & Up是打出好Beat的關鍵。另一項重點是能保持穩定拍子，不要受到Bass Drum，或Snare的Back Beat的進拍而左右。Snare的Back Beat容易會有變弱的傾向，所以要注意並打出不輸給Hi-hat的強烈shot。另外，Bass Drum的16 Beat Double或打弱拍的地方，也都伴隨腳的時間，希望你能好好訓練，不要因此疏忽右手的Down & Up。在用Down & Up的16 Beat弱拍加重音，也能帶給Beat很酷的緊張感。而且，如果用Hi-hat Open做弱拍的重音，會產生很Funky的Beat。這種時候，不打8 Beat的Hi-hat，只打弱拍的Open比較好。**圖2**是用One Hand打Hi-hat的16 Beat變化（Variation）模式。試著實際打看看，用身體來記住它。

圖2　One Hand 的16 Beat變化（Variation）

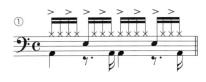

右手的Down & Up保持穩定，正確地加入Double的BD。

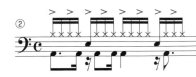

大多用16 Beat的Back及Off Beat的BD的模式。

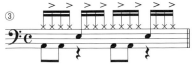

在打16 Beat的Back及Off Beat時加重音。快速*Ska般的Beat。

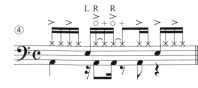

在16 Beat的Back及Off Beat加入HH Open的模式。更能強調後半拍的重音。

註：Ska音樂的起源地為牙買加，是一種快速的海灘樂曲。

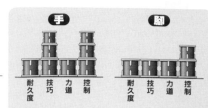

NO.35

活用炫打的16

16 Beat樂句3

地獄の格言
・熟練分為4個部分的組合
・用左右的Cymbal讓聲音更寬闊！

LEVEL 🗡🗡🗡🗡　目標tempo ♩= 123　TRACK 35

手　　脚
耐久度　技巧　力道　控制　　耐久度　技巧　力道　控制

R = Ride
L = HiHat

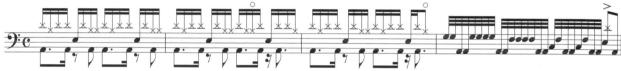

　　使用炫打的樂句。基本上是用RLRR、LRLL的Single Paradiddle，右手：Ride、左手：變HH。用一點假象，只在第2小節的第3&4拍改變手的順序，這是常用的手法。最後的Fill-in是上下音色變化的組合，會變成32分音符，所以不可大意！

不會打上面部分的人，用這個修行吧！

梅 　用SD做Single Paradiddle。腳的4 Beat不要手忙腳亂的。

竹　Kick跟主樂句相同時間點。掌握和SD重疊的部分好好練習！

松　Cymbal分開打。腳只有第1&3拍。第3小節是複合式，注意手的順序！第4小節跟主樂句相同。

Chapter 1
Chapter 2
Chapter 3
Chapter 4
Chapter 5
Chapter 6

注意點1 📖 理論

各式各樣的Rudiments使用法
首先讓炫打成為囊中物！

　　主樂句使用了炫打的16 Beat。最早最早的時候，炫打是軍鼓在用的，是稱作Rudiments的基本演奏法集之中的1種。**圖1**是Single Stroke和Double Stroke構成的，手的順序為RLRR、LRLL。重音的位置會左右移動，可說是其特徵。藉由開始位置的改變，可分為4種分節法（Phrasing），隨著重

音在16分或8分音符的第幾個音，內容聽來也會有改變。依組合能做出相當多種樂句。其他還有Double Paradiddle這類的用法。

　　在主樂句中，因為左右手分成Ride及Hi-hat，和只有Hi-hat、只有Ride，和只打1個Cymbal構成的16 Beat相比，會做出不一樣又有趣的氣氛。重點還是在左右的手順，

還要確實地練習炫打，讓身體每一個細胞都能記住。之後要注意的還有音量的平衡與否。由於右手會不經意地力道過大，Hi-hat也要清楚地打出來！

圖1　關於炫打

Single Paradiddle

Double Paradiddle

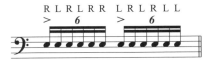

　　16分的重音從第1個音～第4個音，漸漸往後移位，就成了①～④。這樣一來，手的順序一般就會像例子所寫的樂譜一樣。這對節奏之中或鼓組整體來說，正好適合分開使用Single Stroke和Double Stroke演奏的練習。因此，把它想成是手順的練習，試著做做看吧。最初從①～④分別練習，當這些練習都記住之後，再試著從①到④連續打。只是如果是②～③的順序，右手會變成連續打3次，所以照著①→③→②→④的順序也許比較好。習慣之後，重音的部分移動到Crash或TT，當作是在實際曲子中使用般演練一下吧！

　　Double Paradiddle是在Single Paradiddle前面加上2個Single Stroke。常用於分割成6連音。

關於Pick-up・Fill-in
和節奏的關係

　　在本書中，會出現許多樂句，在進入節奏之前，會加入很多Pick-up的Fill-in。這些並非只是想加就加，而是從筆者的眾多Fill-in技法之中，依節奏決定加入哪個Fill-in，是經過嚴選的。假如把在A樂句使用的Fill-in，代換到B樂句，那個Fill-in就會感覺了無生氣，更可能讓節奏本身也沒了活力。簡單地說，無論哪個Fill-in都各有意義。使用本書時，也請從中品嚐這份美味吧！

NO.27（P.74）的主樂句第1小節

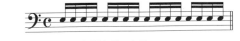

NO.4（P.24）的主樂句第1小節

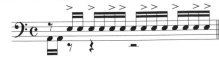

介紹給您在本書中登場的2個Pick-up・Fill-in實例。
乍看之下，好像一樣，但這些微的差別，會大大地改變樂句。

Hat的華麗技巧

Half的8 Beat樂句

地獄の格言
- 記住繁鎖的HH打法吧！
- 把Drag動作運用在HH之中！

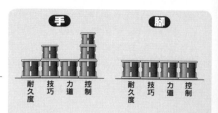

LEVEL 目標 tempo ♩= 164

TRACK 36

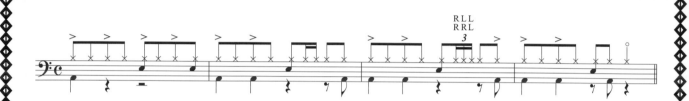

把Half的8 Beat用Hi-hat打法調味，讓曲子變得輕快。一聽就像耳邊風一般，學習這種細微的技巧，展現高尚的一面吧！像這樣繁鎖的動作，可以很自由地在感覺「就是這裡!!」的時候使用，確實地學起來吧！

不會打上面部分的人，用這個修行吧！

梅 重音練習。務必把Close HH放進拍首。

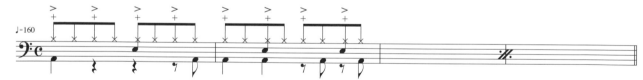

竹 主樂句中第2&3小節的練習樂句。3連音要練到兩手的順序都會做！

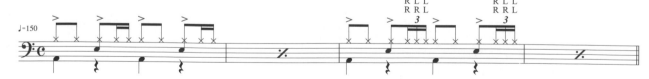

松 Drag的基本動作練習。這裡也是兩手的順序都要會！

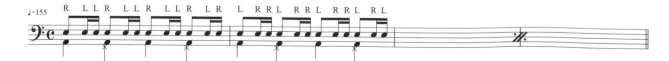

 注意點1　理論

用Double Stroke做裝飾音
運用Drag的動作！

這個樂句是任誰都至少聽過一次的「Drag」應用篇。你曾聽過在主音符前「叩嚨」地加入兩個Snare的聲音嗎？Drag，是指用Double Stroke做裝飾音，擔任連結2個強烈重音的角色。也有用跟Ghost Note相近的

Nuance來打。因為是很徹底的前打音，在主樂句中沒有稱之為Drag，但還是要想做是運用Drag的動作！

附帶一提，把Top Stroke的Double左右交替並重覆就會成為Roll。因此，關於Roll也

稍微接觸一些吧！Roll是依長度來決定打的次數，以圖1底下的樂譜為首，另外還有9、10、11、13、15 Stroke Roll等等。

圖1

● 關於Drag

Drag，正確來說是跟Flam一樣，用小小的音符如下表標記。
Drag部分和主音符是用Tie連結，基本上是以32分音符標記，但只要速度加快，就會很接近6連音的音型。

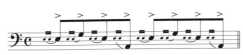

松的進化形。用Tom的移動做重音部分。

速度一加快，就很接近6連音的音型。

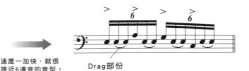

Drag部份

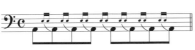

給BD的Drag樂句。

● Roll的變化（Variation）

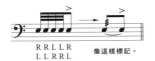

5 Stroke Roll

RRLLR
LLRRL　像這樣標記。

用左右Double Stroke，
變成1打重音的
Single Stroke音型。

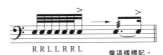

7 Stroke Roll

RRLLRRL
LLRRLLR　像這樣標記。

Double Stroke重覆3次，變成1打
Single Stroke音型。

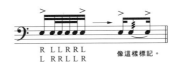

6 Stroke Roll

R LLRRL
L RRLLR　像這樣標記。

Roll的前後加上重音。

在5和7時，重音只有1個。6在最初和最後的音符各有1個，共計2個重音。

 注意點2　手

意外地難度很高
用HH的Double Stroke

用Hi-hat做Double Stroke，位置比Snare還高，所以Stick Control比較難。如果不是用Tip好好地打，就不會有反彈，而且因為打的姿勢像手腕折到一樣，Finger Control也很辛苦。為了讓右手&左手都能快速地打Double，紮實地練習吧！打Hi-hat時，跟打Snare一樣讓鼓棒落下，是不可能會自然地反彈的，所以把Hi-hat閉起來會比較好。藉此可以讓鼓棒容易反彈哦。用左腳確實地把Hi-hat閉合吧！！

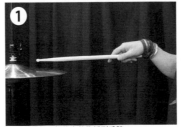

① 用HH的雙打。打的姿勢像折到手腕。

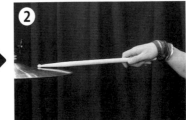

② 要領跟SD的時候一樣。要注意反彈很微弱。

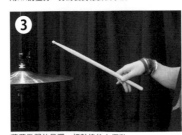

③ 藉著微弱的反彈，把鼓棒往上揮動。

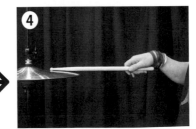

④ 握緊手指一般，馬上做第2打Shot。

Hat 和 Snare 的彩燈裝飾

應用炫打的16 Beat樂句

地獄の格言
・習慣應用炫打的樂句
・改變要打的部分，讓樂句更多色彩！

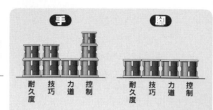

LEVEL 目標 tempo ♩= 150

TRACK 37

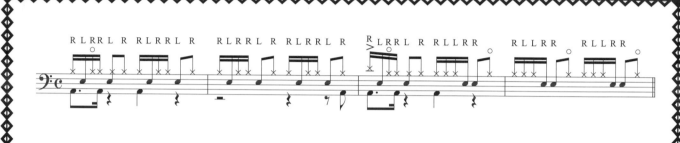

這個樂句，正因為沒有手腳的搭配組合，用高速重覆的HH和SD，更成了非常需要技巧性的內容。第1&2小節是RLRRLRLL的應用，第3&4小節是RLLRLRRL的應用。也要使用HH的打法。Solo樂句之中也會用到，所以一定要很熟練！

不會打上面部分的人，用這個修行吧！

梅 第1&2小節用Ride和SD，不做強弱。第3&4小節用右手打HH！

竹 第3&4小節中，左手用Tip打Close HH的Double！

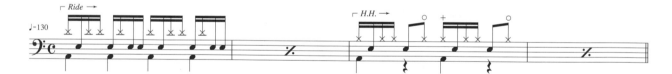

松 習慣之後試著變換小節的順序，總之就是要習慣這些動作！

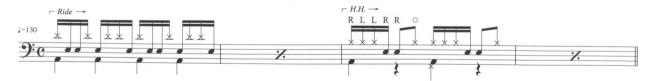

注意點 1 手腳

應用炫打的 HH & SD 樂句

　　這是接續P.90，運用了炫打的樂句。如果因為不用手腳的組合就看輕它的話是不行的！因為必須只用Hi-hat和Snare妝點樂句，所以很要求敏捷和正確性。確實地記好手的順序是當然要的，也必須練習Hi-hat & Snare的Double和Single的關鍵打法。雖然有點忙碌，像這種時髦的風味，不管是哪種曲子都能嵌入。接著，因為Bridge Part或Drum Solo中也會使用，加上各種變化去活用吧！！

圖1　應用炫打的練習

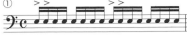
①　以2拍做1個樂句。
最初的2打是Single。

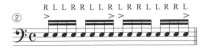
②　和①一樣用2拍做1個樂句。
樂句的頭和尾要加重音。

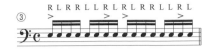
③　第1拍和2拍用不同的手順。

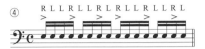
④　切分音（Syncopation）樂句。

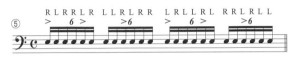
⑤　用6連音的練習。雖然有點難，因為重音都是2拍3連音，所以是一石二鳥！

其他可實行的手順
```
      >   >           >   >
    R L R R L L     R L R R L L
    >       >       >       >
    R L R L R R     L R L R L L
    >           >   >           >
    R L L R R L     R L L R R L
```

注意點 2 手

鼓棒的基本技巧 學會Double Stroke吧

　　雖然有點遲了，還是來解說一下關於Double Stroke（雙打）吧！Double Stroke，就照字面意思，是指用單手連續打2次的演奏法。當然，因為只用單手，假如用兩手的Single Stroke各打1次的話，音量上也會有微妙的差異。Single Stroke是用手臂往下打，及手臂往上揮構成1打，但Double Stroke是手臂往下打，往上抬又1打（嚴格來說是用Down Stroke打1次，Up Stroke打1次）。也就是把1次的Stroke分2次打。重點是，並非用盡力氣打2次，而是利用往下打的力量，讓鼓棒反彈，再配合中指或無名指的Finger Control（握緊），均衡地打2次（相片①～⑥）。通常往下打的第1下會比較強，所以用第1打讓鼓棒巧妙地反彈，第2打則用手指握緊鼓棒來打。用像要撿起鼓棒的感覺來做，就可以順利進行了。最理想的是第1打和第2打的音量相同，2個音的時間點像命一樣重要，所以在習慣之前，希望你沉住氣好好地練習。

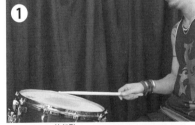
① Double Stroke的起點。

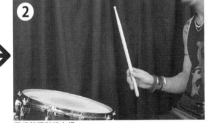
② 用手腕讓鼓棒上揚。

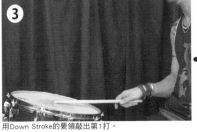
③ 用Down Stroke的要領敲出第1打。

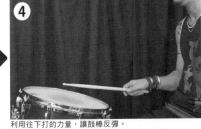
④ 利用往下打的力量，讓鼓棒反彈。

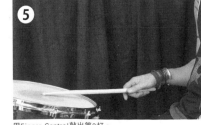
⑤ 用Finger Control敲出第2打。

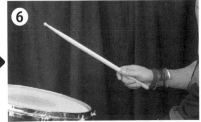
⑥ 鼓棒往上揮，回到起點。

Chapter 1
Chapter 2
Chapter 3
Chapter 4
Chapter 5
Chapter 6

用激烈的聲音和高速衝衝衝！！

Bass Drum領導的Beat 1

 地獄の格言
・用Fill-in做為節奏的切入，要從第1拍開始就很激烈
・注意後半拍的BD和前半拍的Close HH

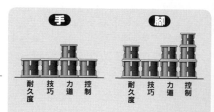

LEVEL 目標 tempo ♩= 200

 TRACK 38

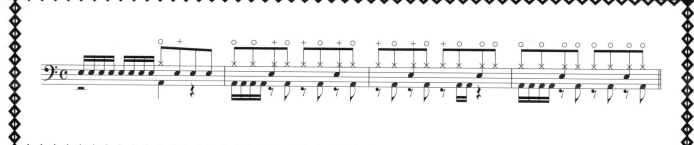

　　雖然是單純的8 Beat，但要注意從第2小節開始後半拍的BD。在第1&2拍用強烈的8 Beat讓聽眾印象深刻，在第3&4拍用出人意表的後半拍裝飾樂句。在後半拍持續以打open HH是有其意義的，所以打的聲音和節奏不能亂掉，謹慎地敲好！

不會打上面部分的人，用這個修行吧！

梅 Rudiments之一，5 Stroke Roll風格。5個音要均等排列！

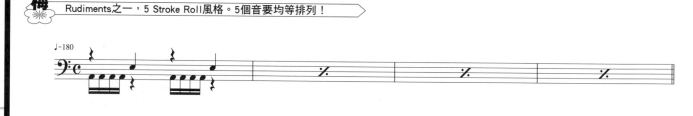

竹 前半拍的Close要明確地加入主音！

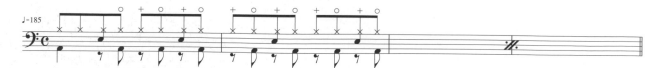

松 從Pick-up・Fill-in開始加入節奏時，注意不要搶拍或拖拍！

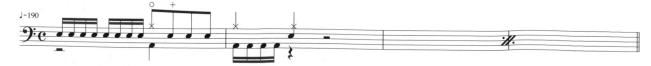

Chapter 1
Chapter 2
Chapter 3
Chapter 4
Chapter 5
Chapter 6

注意點1 理論

考量整體的平衡感
絕對不能讓速度掉落！

　　節奏彷彿漸漸搶拍的感覺，就是此樂句的特色。當然，不能真的搶拍，但像這樣的樂句，鼓也不能拖拍。保有節拍器就在眼前的意識，是很重要的（圖1）。以感覺來說，就像Snare突然闖進來般地打，腳更像是突擊部隊一樣。好啦，不要太拘泥細節部分，能了解整體的平衡感才是最重要的。就算不能照著樂譜完整地打好，速度也絕對不要掉下來，只要能做出整體感的節奏就OK！用這種感覺去敲！

圖1　對Tempo的意識

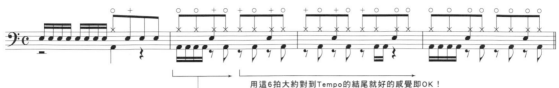

用這6拍大約對到Tempo的結尾就好的感覺即OK！

用超越拍子的氣勢。SD像闖進來的感覺，BD完全像是突擊部隊的意識來打。

注意點2 理論

用2小節變1組
了解Riff

　　曲子的構造中有Riff，這並不限於Loud系音樂。它是有「重覆」意味的「副歌（Refrain）」的簡稱，例如「這個Riff重覆4次……」的感覺，大家也有在用吧。Riff以2小節就結束是很常見的，鼓的樂句如果套用它，2小節就完結的情況也是必然的（圖2）。主樂句也假想用Riff，讓2小節成為1組。根據考慮的結果，從2小節的鼓的模式作曲也是可以成立的，連SUNS OWL都曾說「是去哪弄到這種Riff啊!?」的樂句，還蠻能讓鼓成為領導者。

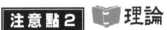

圖2　2小節就結束的Riff範例

用這2小節做成1個群組＝變成Riff。

～專欄24～
地獄的玩笑話

　　SUNS OWL睽違5年發的第3張專輯中，收錄了「KERBEROS」的再錄版。這首曲子，雖然是LIVE中不可欠缺的，其實序曲的音型會變成Double Paradiddle。將它重覆地分配給手腳，做出衝擊力。在這首曲子中，另外還有本書中介紹的許多節奏也會出現，所以請務必聽聽！附帶一提，這首曲子，原本是收錄在和HAIT共同合作的EP『HORN OF THE RISING SUN』之中。在第3張專輯中，把它用數位音源加以重新編曲而成。

炫打……
SUNS OWL也有在用！

SUNS OWL X HAIT
『HORN OF THE RISING SUN』

　　和關西的HAIT共同發行的EP。SUNS OWL提供「KERBEROS」「MY STRAIN」2曲。兩組樂團的共演曲是熱烈的Tribal。

用Bass Drum的加速／減速效果向前衝衝衝！！

Bass Drum領導的Beat 2

地獄の格言
・留意重視氣勢且具攻擊性的Beat！
・將精神集中在BD加入的位置再打！

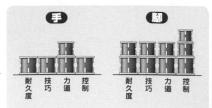

LEVEL 🔥🔥🔥

目標tempo ♩= 210

TRACK 39

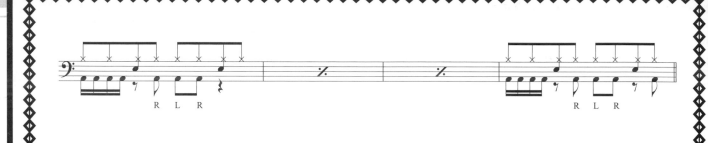

R L R　　　　　　　　　　　　　R L R

　　接續P.96，這邊也是很重視氣勢的樂句。把16 Beat連打的BD加進樂句，用SD和BD X 3個音填補8 Beat，目標是給予Beat躍動感的效果。第2&3拍的腳順必須特別注意，從第2拍的8 Beat的Up Beat開始變RLR。第3拍首是用左腳，小心節奏不要因此動搖！

不會打上面部分的人，用這個修行吧！

梅 左腳的強化練習。從慢一點的速度開始，BPM慢慢各加3往上提高速度。

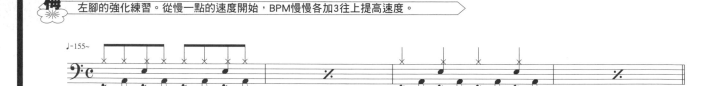

♩=155~

L　　L　　L　　L　　　　　　　　　L　　L　　L　　L

竹 這邊也是左腳的強化訓練。用左腳領導的演奏。第3&4小節是用主樂句中第2&3拍的腳順。

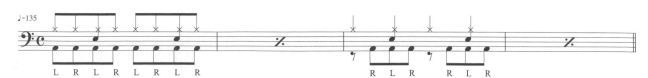

♩=135

L R L R L R L R　　　　　　　　R L R　　R L R

松 最後也是左腳的強化練習，Twin Pedal運動。從頭開始細心代入。也能當作是Double的訓練哦！

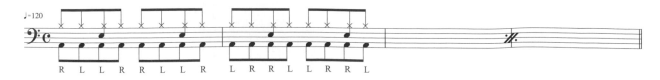

♩=120

R L L R R L L R　L R R L L R R L

注意點1　手腳

追究樂句的重點
決定手順&腳順之後再做吧！

這個主樂句也跟P.96一樣，Bass Drum是有特色的衝衝衝樂句。Bass Drum的第1拍是16 Beat，第2拍之後是8 Beat。Snare的位置的Bass Drum被去掉了，所以從第2拍的8 Beat的Up Beat開始變R→L→R，第3拍首則是L。此處是注意點。雖然希望你尋找自己比較容易打的腳順或手順，但在這個情況，如果是用Alternate打的話，第2拍的8 Beat的Up Beat就變L。可是，這邊的Bass Drum是接第二拍前半拍的Snare之後，所以要讓聲音更有力。因此，用R的良好踏法，讓這個腳順有最好的結果（圖1）。希望你能像這樣追究重點放在樂句的哪個部分，考慮手腳的順序。

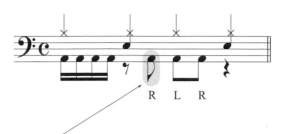

圖1　腳順的決勝關鍵

R　L　R

為了讓Up Beat之後的BD更有力，請換右腳來踏！！

注意點2　腳

通往Twin Pedal之路
把左腳練起來吧！

為了自覺腳缺乏鍛鍊的讀者，接下來要介紹左腳的練習。在P.51中介紹的練習，是為了要追上右腳，總之就是多用左腳，讓感覺和神經變遲鈍。另一方面，這個練習，實際演奏時要把重點放在和右腳的平衡上。圖2-①是用右腳領導3連音的節奏，左腳則是Double的組合而構成。圖2-②～

④是交互打Snare和Crash，用左手打Crash時，就用左腳踏Bass Drum。從慢一點的速度確實地打好。圖2-⑤是炫打的應用。試著用a～d的4個腳順去做。對培養左腳的平衡感覺很有用哦！這個練習，除了達到腳的效果，也能讓身體的重心自然取得平衡；椅子的高度、踏板和身體之間的距離

也能掌握。真的盡是好處，我很推薦這個練習！！習慣之後，再依序重覆個各2小節，速度也慢慢加快吧。

圖2　左腳的練習

① 3 3 3 3　RLLRLLRLLRLL

② R L　L R L

③ R　L　R　L　R　L

④ R L R　L R L　L R L R L　L

⑤
(a) R L R R　R L R L L
(b) R R L R L　R L R L
(c) R L R L L　R L R R
(d) R L R L L　R L R L

把上半身變4 Beat或16 Beat也是常有的事啦！

為了成為真正的鼓手的
作者・GO流派心理準備

要能表現作曲者的想像！

「不要相信樂譜！」突然就講了極端的話。這句話，希望打鼓已有某種程度的人可以思考一下。最初，樂譜是為了演奏音樂，算是作為某種標準而存在的。因此，受縛於樂譜造成曲子或鼓法變遜的話，就是本末倒置了。

這是筆者也常經歷到的，在團體型的錄音現場時，交給筆者一份只寫著「A部分用8 Beat、B打首拍、C用Half Tempo」這種最底限的事之外，什麼都沒寫的樂譜。當然，因為必須很快地做決定，也有被製作人說「跟我想的不太一樣哪」的經驗。像這種時候鼓手應該怎麼辦？「這首曲子要如何駕馭？」「最初的完成形是什麼感覺？」「自己要表現哪個部分比較好？」思考這類的問題，重新推演鼓的樂句是必要的。這已經不是用樂譜這樣那樣做的問題了。基本上，筆者認為鼓手要馬上了解作曲者想要的感覺，而且非要打出超越那種感覺的樂句不可。也就是說，就算樂譜很棘手，只

要樂句很讚的話就全部OK。相對的，要立刻了解對方傳達的感受，能做到要求的形象＝用鼓能表現的實力，及一定要掌握演奏帶出的氣氛多寡。

讓節奏
隨口就能唱出來！

筆者在教導學生打鼓時，會不經意地用嘴說明樂句。只是也會有人要求「請寫在樂譜上」的時候……好吧，那個差異只在於用耳朵或眼睛來理解樂句。並非說是哪個作法比較好，我只是想說，不管哪種類型的鼓手，在想像樂句時，還不都是會用嘴哼一下樂句嘛。簡單地說，就是在腦袋裡整理從耳朵或眼睛進來的情報，再把它用嘴巴表現出來而已。在沒有了解樂句整體的流程之時，是唱不出來的，換句話說，如果可以這樣用嘴哼唱的話，就應該會打了吧（身體的動作是另一回事）。

瞬間捕捉樂句的流動！

光用耳朵記的情況也是這樣，看著樂譜「開始是Hi-hat和Bass Drum一起打、接著是用Hi-hat……」如此地打了之後，還是完全無法理解整體的流動性。所以，要能夠一看到樂譜，就能立刻抓住大致上的走向。筆者認為這是邁向進步的捷徑。雖然很唐突，但希望你試著用嘴哼一下圖1的Ex-1。習慣之後，再試唱Ex-2和Ex-3。重覆做這樣的事，養成把樂句掛在嘴上的習慣吧！

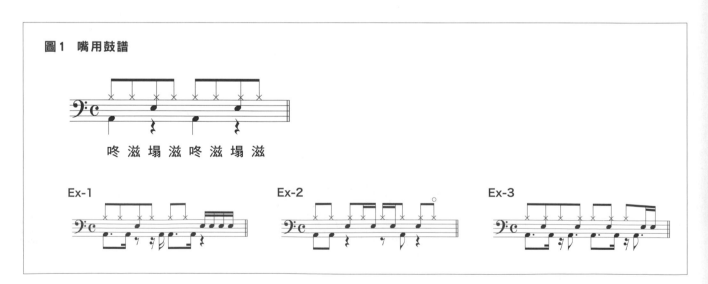

圖1　嘴用鼓譜

咚 滋 塌 滋 咚 滋 塌 滋

Ex-1　　　　　　　　　Ex-2　　　　　　　　　Ex-3

Chapter 5

HELL'S INASE EXERCISES

英姿煥發（烏魚背）的樂章集

所謂「烏魚背」，是指氣勢佳且時尚的意思，
起源於江戶時代，憧憬時髦的年輕人之間，
流行綁一種像烏魚背鰭形狀的髮髻。
在本章中，為了成為頂級鼓手，
將傳授你Loud系中最時尚的鼓技！
Off Beat或Rudiments、
China Cymbal的活用、Cross Sticking等
身為鼓手應有的品味的樂章會排山倒海而來！
立志做個不只有激情還有內涵的鼓手吧！

用Tom咚叩咚叩，用China鏘！

使用Floor Tom的Heavy Groove

地獄の格言
・不用Cymbal也能表現Heavy感！
・用16 Beat打TT & FT，做出速度感！

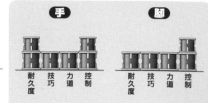

LEVEL 🏹🏹　目標tempo ♩= 112　**TRACK 40**

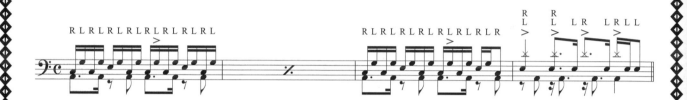

　使用TT和FT就讓Heavy和速度滿溢的樂句。基本上是用Alternate，右手是FT，左手用TT，在第2&4拍首用右手打SD。因為用右手來移動比較輕鬆，所以要盡可能敲到鼓面中央。第4小節用China巧妙地做出16 Beat→4 Beat Change-up般的效果。

不會打上面部分的人，用這個修行吧！

 梅　腳踩4 Beat習慣FT和TT的Alternate動作吧。

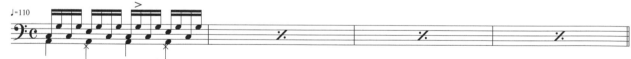

 竹　兩手打SD的16分。注意BD和手同時進入的時間點。

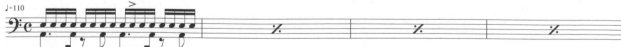

松　把第4小節的Fill-in放進各分成2拍的節奏之中試打看看。注意第2～3拍的走向。

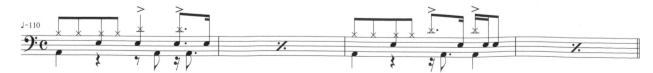

Chapter 1

Chapter 2

Chapter 3

Chapter 4

Chapter 5

Chapter 6

注意點1 📖 理論

China和BD 不能同時！

Tom和Floor Tom用Alternate的手順敲的標準樂句。重點在第4小節的Fill-in。雖說是Fill-in，其實比較接近節奏（Rhythm）的感覺，像圖1般到第3小節為止是用16 Beat，聽起來是「咚叩咚叩……」，接著突然轉變為4分的China「鏘～鏘～」。用這種節奏大改變的演奏，讓別人猜不透吧！光用看的，可能會認為第4小節微不足道，其實出乎意料之外的難。大致上的場合，敲Crash等Cymbal類時，也會一起踏Bass Drum，但在這個樂句中，有China和Bass Drum不同步的時候。只有China聽起來是4分，Bass Drum每拍都有微妙的變化。雖然聽了覺得很輕快，但很難做到，所以要特別注意！

圖1 主要樂章的重點

從16 Beat→4 Beat改變節奏。

注意不要踏BD！

注意點2 📖 理論

做出Heavy感 GO流China使用方法

像主樂句的第4小節一樣，China依使用方式的不同，能成為很有衝擊力的武器。通常的使用方式是只敲1次，但只要像主樂句一樣用4 Beat的China來打，就會變成相當有力的聲音哦！筆者本身蠻喜歡這個使用方法，尤其在想加深印象的地方常這麼用。擺放的位置，就放在從自己的方向來看，右邊的Closed Hi-hat上面。藉此和Hi-hat的組合演奏也比較方便。另外，在打的時候，動作也很重要，所以要像相片①→②一樣華麗地演出。打鼓時手的揮舞要清晰可見，所以把China擺高一點吧！

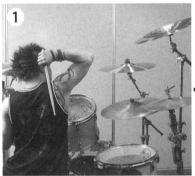

GO流China打法。重點就是鼓棒要高舉過頭，像要碰到背一樣。

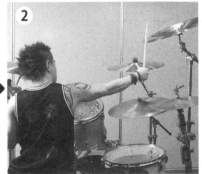

鼓棒要和China的邊，垂直的打，不只得到華麗的音效，外觀的衝擊也很大！

～專欄25～

地獄的玩笑話

作者GO、這麼說 Thomas Haake（Meshuggah）篇

Meshuggah
『Nothing』

瑞典的Death Metal樂團，Meshuggah的第4張作品。用變拍子或多旋律（Polyrhythm）做出Heavy的音樂，有獨一無二的存在感。

Meshuggah的Thomas Haake，身為China的使用者，可能是給筆者給多影響的人物了。或許是筆者向來以樂團人自居的緣故，對樂團整體的興趣多於鼓手。聽了Meshuggah之後，整個人都快飛起來了，這個樂團的每一個人都好強喔。當然，Thomas機械式的鼓藝也是，和Guiter Riff一同重覆，交織而成難解的鼓的樂句，真讓人吃驚。幾乎都是用China做節奏……應該說4拍子都只用China來打。曲子的完成度和演奏力都很高，特別推薦給喜歡難解樂句的人哦！！

鼓手要走的後門

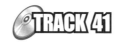

Off Beat樂句1

地獄の格言
· 時髦地決定HH的後半拍打法！
· 學會繁瑣的Fill-in！

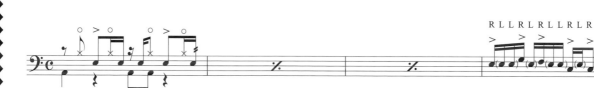

LEVEL ✕✕

目標tempo ♩= 112

TRACK 41

手　　腳
耐久度　技巧　力道　控制　　耐久度　技巧　力道　控制

RLLRLRLLRLR　RLR

　　用8 Beat打HH的後半拍，依據使用方法不同，能讓曲子十分活靈活現。這篇樂句，是用Ghost Note或Double等調味，以第4小節的Fill-in作完結。Fill-in中，Single Stroke的重音部分要做得醒目點，Drag或Ghost Note則是要細膩地演奏！

不會打上面部分的人，用這個修行吧！

梅
首先，前半拍用Ride的Bow，後半拍用Cup分別來打，練習體會後半拍的感覺。

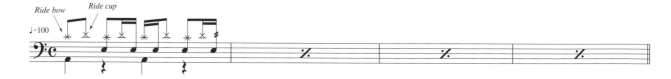

Ride bow　Ride cup

♩=100

竹
8 Beat中加入Double的練習。因為是Ghost Note，音量要盡量小聲。

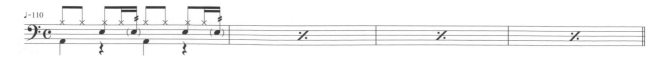

♩=110

松
第1&2小節是用SD練習Fill-in。第3&4小節要試著移動SD～TT～FT和重音。

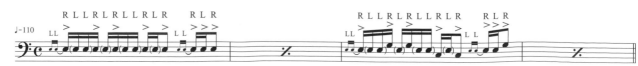

♩=110　RLLRLRLLRLR　RLR　　　RLLRLRLLRLR　RLR
LL　　　　　　　LL　　　　　　LL　　　　　　　LL

Chapter 1
Chapter 2
Chapter 3
Chapter 4
Chapter 5
Chapter 6

注意點1　📖理論

如果前半拍是ON，後半拍就是OFF

「Off Beat是什麼？」有人這麼想吧？因為筆者也曾這麼想過……。一般來說前半拍稱為ON，相對的後半拍就是OFF。然後，打這個後半拍的Beat就稱作Off Beat（**圖1**）。「這種小事不用逐一解說吧！」也許會被人發脾氣，但基本上啦!! 這個Off Beat為了打後半拍而有獨特的氣氛和節奏。因此，去聽聽套用在各種類型的樂句。只要使用的地方沒錯，就是能給人強大衝擊的Beat。儘量打，一定要記住哦！

註：就樂理而言，8 Beat的拍點，每拍前半拍叫Down Beat，後半拍叫Up Beat。16 Beat的4個拍點，則依序為Down、Back、Up、Off。在本書中，作者則以上述方法來定義。

圖1　Off Beat的構造和用Ride平均地打

OFF（後半拍）

ON（前半拍）

Edge（邊）
Cup（杯）
Bow（弓）

用Ride打Off Beat的場合，把ON（前半拍）打在Bow上、OFF（後半拍）打在Cup上，像這樣平均地打的場合很多。

注意點2　👉手

Single、Double、Paradiddle 其必要性和效果是？

在這邊，要說明關於Ghost Note和Double Stroke、Paradiddle的必要性和效果。以主樂句中第4小節的Fill-in為例，用Single Stroke的Alternate打的話，手要做Cross的部分就會出現而變得複雜（**圖2**）。反過來說，只用Single的人，是否就很難打這個樂句？雖然不全是這樣，但只用Single的Fill-in種類受到的限制變多的。然而，這樣太浪費了。應該要立刻記住Double和Paradiddle的應用，多做一些合理的Fill-in。雖然不希望，但能用和不能用的部分是大不相同的！一定會有其用處的。

圖2

用Alternate的Single Stroke時，在打到Low Tom時，手會因必須交叉而變得難打哦！

～專欄26～
地獄的玩笑話

作者GO、這麼說
David Silveria（KOЯN）篇

筆者最喜歡、絕對無法取捨的樂團就是KOЯN。筆者希望能讓大家知道，打鼓的David，是這個主樂句中採用的Off Beat的使用者，他擁有深厚技巧，是位很不錯的鼓手。而且，絕對不會強出風頭，感覺上他總是把曲子的生命力當作優先考量。拿手的Off Beat也是，使用的地方總是恰如其分，讓人有「在這邊用喔～！」的驚艷感。Off Beat本身，是多數鼓手使用的正統技巧，但他將它確實地學好，而且隨心所欲的使用著呢！筆者也想成為像他一樣的人。

KOЯN
『KOЯN』
出道作。用動與靜的對比做出躍動感的手法，一躍而成Loud Music的趨勢。David有律動的演奏也是必聽。

KOЯN
『See You On The Other Side』
Head（吉他手）退出後的初作品。也可見到Pop般的表演，讓人體到其新的一面。但，Heavy般的「Liar」等，才是他們的真面目。

鼓手更要走的後門

Off Beat樂句2

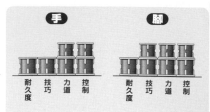

・挑戰具有衝擊的後半拍打法！
・流暢地打從R→L Drag般的Double！

 LEVEL

目標 tempo ♩= 122

TRACK 42

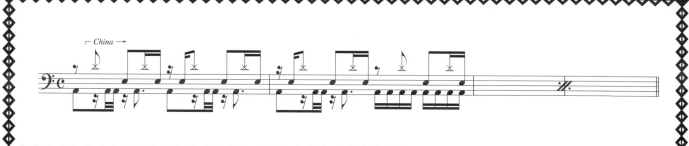

利用Off Beat & Twin Pedal的Metal樂句。在第2小節的第3&4拍中，BD以外的都用一點儲備力量的感覺來打，將這BD的16 Beat把節奏完整地彙集，產生整體性的律動感。之後是要理解Beat之中的China，SD和BD的哪個部分是同步的。

不會打上面部分的人，用這個修行吧！

梅
Ride用8 Beat打，前半拍是Bow，後半拍用Cup來打。

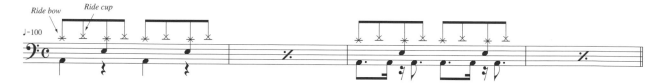

竹
確認Ride的Cup部分是和BD的第幾打同步，試著打打看。

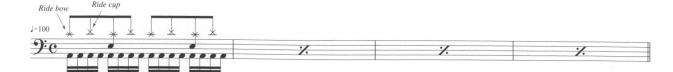

松
第1&2小節中，第2&4拍的SD用像要接近32 Beat的BD般的感覺帶出Heavy。第3&4小節，看好譜例中拍點同時出現的地方，以穩定的打出節奏。

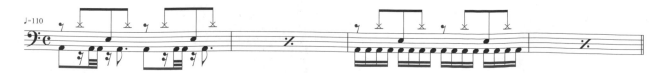

注意點1　📖理論

在展開場面時也能活用
讓Off Beat運用自如！

　接續P.104，來練習Off Beat吧！在主樂句中，後半拍打法會使用China，成了攻擊性的Metal旋律。其實，用P.97的專欄提到SUNS OWL的「KERBEROS」，也用相同的樂句來打。利用這種後半拍打法，會作出超有存在感的音樂。因此，用於曲子的Bridge

部分等轉換場面的地方，和主樂句相較之下，這個部分就會很顯眼。而且，藉由Off Beat的效果，能讓之前部分為止的旋律加上斷句，讓聽眾有進行至下個場面的預感。但是，如果用不慣的話，演奏時也會很辛苦，所以請多加練習，讓自己能運用自如吧！圖

1是Off Beat的實用例子。因為都是實戰性的樂句，把它們通通都學起來吧！！

圖1　Off Beat模式集

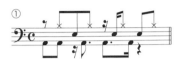

強烈做出16 Beat的節奏模式。

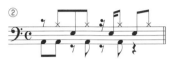

比①的16 Beat更強烈的模式。
注意第3拍中，前半拍什麼都不用打。

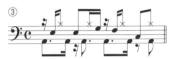

加上和TT的組合模式。

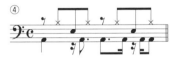

手腳同步只有第4拍的後半拍。
注意直線部分。

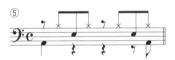

作出許多空隙的模式。

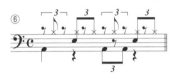

用3連音模式，打2拍3連音的後半拍。
相當帥氣哦！

～專欄26～
地獄的玩笑話

作者GO、這麼說
鼓之超人篇

　在絕妙系鼓手之中，還有許許多多狠角色。在Blast Beat的部門之中，有神通廣大級存在的Charlie Benante。身為Anthrax的鼓手，擔任第二次Slash Movement的導火角色，Side Project的S.O.D中，讓Blast Beat的存在感也提高了。另一個Blast超人，也是筆者的朋友Doc（VADER）。很可惜的，他在2005年就逝世，但他的Blast已是爐火純青的地步，或許會永遠地流傳下去吧。Bass Drum連打部門，則是Raymond Herrera（Fear Factory），6連音的連打讓人瞠目結舌。無論是哪一位，他們都是Loud Music的靈魂人物。用心去聆聽吧！

S.O.D.
『Speak English Or Die』
正統的Charlie他們Side Project的第1輯。「Milk」中聽來激烈的高速Beat，是Blast的原點。

VADER
『Litany』
波蘭Death Metal樂團的第3輯。Doc在前2張作品中展現了激烈的Blast，在這張專輯中有史深入的高速Beat。

Fear Factory
『Digimortal』
Raymond激進地操控使用Trigger做出機械式聲音的BD。在本張作品中，這種聲音仍在，且融入了優美旋律的作風。

16也要有氣勢地決定！

16 Beat樂句3

 ・用有魅力的16 Beat，做出律動十足的節奏！！
・學會使用左手Double的Fill-in！！

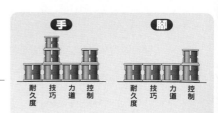

LEVEL 目標 tempo ♩= 118　　TRACK 43

LLRL

　　透過用兩手打16 Beat，會有非常Funky的氣氛。用輕快的HH Beat及搶拍般加入的BD，會做出難以言喻的味道。能否帶出16 Beat特有的節奏感是關鍵。另外，第4小節中，用左手打HH的Double，連接移動到右手的Fill-in會在此登場。

不會打上面部分的人，用這個修行吧！

梅 16 Beat的基本練習。留意各個鼓件在何時同步的重點，準確地配合！

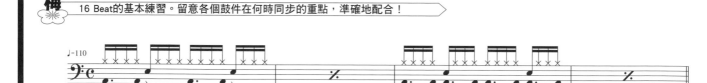

♩=110

竹 16分的HH和BD不管在哪都能同步的練習。特別小心左手和BD不要偏掉了。

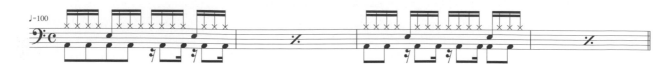

♩=100

松 主樂句中第4小節的手順的練習。試著只用SD來打吧！

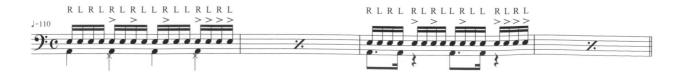

R L R L R L R L R L L R L L L R L R L　　R L R L R L R L L R L L L R L R L

♩=110

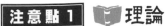

注意點1　📖 **理論**

再來更多16 Beat的練習！
學會的話就很屌了哦！

　在此來更深入解說16 Beat。如果繼續追求節奏或律動感，甚至是技巧，16 Beat的存在就還是很重要。雖然本書只是概略性提到16 Beat，但加上One Hand或Double Hand，還有重音及Hi-hat打法等，要做的事

多到跟山一樣高。在P.87 & 89介紹過的練習，及梅竹等樂句，希望你無論什麼Tempo都能打好。多練習幾次，把它學起來！雖然是有難度，但是學會之後，會相當有用處。用心地努力練習吧！！在這邊，為了能更習

慣16 Beat，介紹一些練習樂句（**圖1**）。希望你用這些來累積自己的修行。

圖1　16 Beat的模式集

①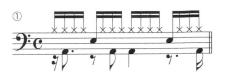

BD從第1拍的16 Beat的Back及Off Beat
加入的有趣模式。
是會選擇使用位置的樂章。

②

Snare的Back Beat用Slip，
第3&4拍用相同音型重覆的樂章。

③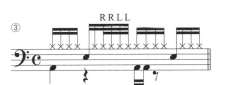

第2拍用快速Double加入HH的32 Beat，
在第3拍用BD的16 Beat連打。
做得好的話就很帥氣。

④

用Paradiddle的應用構成的。
到第3拍為止把它想成是1個Riff，用3拍樂句做Loop。
經由4個循環在第3小節就做完結，
在曲中用Guiter & Bass做Nuance，也許會上癮!?

~專欄28~
地獄的玩笑話

作者GO、這麼說
Eddy Garcia（Pissing Razors）篇

　帶給筆者很大影響的樂團之一，就是Pissing Razors。90年代末期，筆者聽音樂的興趣漸漸傾向現代，但在聽了他們的音樂之後，又會回歸狂烈的方向呢！鼓的樂句就更不用說了，和激昂的Guiter Riff的搭配方法，或是在曲中修飾樂句的感覺，每一個都很新鮮。託他們的福，也許筆者才有今日的形象。鼓手Eddy Garcia是樂團中唯一的原始成員，或許他們的樂曲就是從他的節奏而形成的吧？尤其是交織了Paradiddle的16 Beat更是必聽。

Pissing Razors
『Cast Down The Plague』
　德州出身的Modern Heavy系樂團第2強作品。嘎吱作響的Guiter Riff，及搭配它的Drum，產生了Heavy的聲音。

技巧過人的炫打

使用炫打的超技巧樂句

地獄の格言

· 用重音交織而成，加上抑揚頓挫吧！
· 了解雙手雙腳的關係

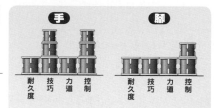

LEVEL 🏹🏹🏹🏹🏹

目標tempo ♩= 127

TRACK 44

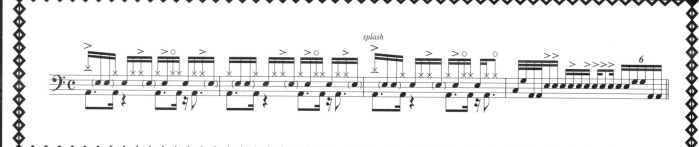

　濃縮了各種技巧的超技巧樂句。以Paradiddle的動作為基礎，要注意在其中有加入重音的Double、SD的Ghost Note、不規則地加進HH的重音等，因此簡直就是炫目耀眼的樂句，把它當作是繁瑣技巧的集結來挑戰吧！

不會打上面部分的人，用這個修行吧！

梅

習慣只打SD的手順。右手常用加重音的Double，所以要注意！

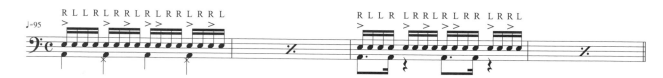

竹

兩手分為HH和SD，不要有重音地打吧。

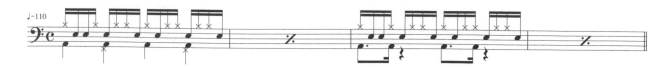

松

第2～3小節轉換的地方，BD是Triple，小心不要將聲音重疊打糊了了。

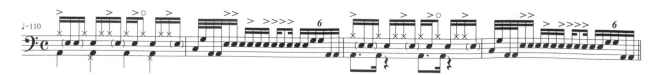

110

注意點1 手

特大碗的技巧！
首先要精通Paradiddle

這個主樂句，以纖細的手指技巧為首，包含各式各樣的技巧（圖1-①）。Hi-hat的重音、Ghost Note、加重音的Double（這也是左右！）等技巧，複雜地搭配而成。由於Paradiddle是基本，首先要熟練它。手的順序是RLLR／LRRL。第1～3小節中，注意第3拍轉用RLRR的手順。在這裡加入Hi-hat的重音，因為有規則性，所以要好好地記住！尤其是在Double加重音的方法，這段樂句的關鍵點。接著在Hi-hat的重音之後，Snare的Back Beat。這一整個流程，難度很高。用小力的Stroke快速移動是必要的。第4小節的Fill-in從32分開始，主食（白飯）就是6連音的組合啦（圖1-②）。

　　總之，因為包含許多技巧，但是只要肯花時間，一定可以精通的。筆者本身也想打出表情更豐富的樂句。

圖1　主要樂章的構造

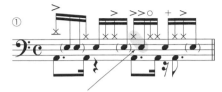

轉換手順

R L L R L R R L　R L R R　L R R L

Paradiddle是這個樂句的基礎。加重音的Double Stroke是必要性的，相當困難哦！

①

左手用小力的Stroke，快速地移動。

②

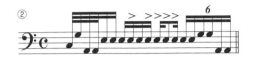

用32 Beat→16 Beat→6連音的Change-up決勝負！

注意點2 手

在Double Stroke
加上重音！！

　　來練習在主樂句中常用的Double Stroke加重音的技巧。首先是Double Stroke的第1打或第2打之一，加上重音的練習。嚴格來說，Stroke也應用於Down Stroke和Up Stroke。要練到這2種都能順手地分開使用！

　　圖2-①&②是基本動作。重音的部分是Down Stroke。除此之外，依照重音在第1打或第2打，就變成Up Stroke or Down Stroke。

　　圖2-③A～E是應用於Paradiddle的模式。第1打是加重音的模式，或是選個相反的，推薦長時間練習1個模式。

　　圖2-④是實際常用Fill-in做的練習。首先要記住手的順序。

圖2　在Double Stroke加重音的練習

① 重音在第1打

R R L L　R R L L

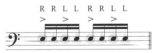

● … Down Stroke
▲ … Up Stroke

② 應用Paradiddle

R R L L　R R L L

● … Down Stroke
▲ … Up Stroke

③ 常用Fill-in中加上重音

A

RRLR LLRL

B

RLRL LRLR

C

RRLR LLRL

D

RLRR LRLL

E

RLLR LRRL

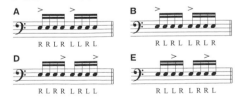

④ 只有第3拍改變手順打法。

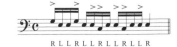

RLLRLLRLLR

111

有型的Double Paradiddle

應用Rudiments的3連音系樂句

 地獄の格言

・在3連音應用Rudiments！！

・Double Paradiddle用Ride、SD、BD打！

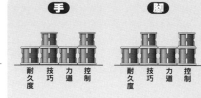

LEVEL 　目標tempo ♩= 147　　TRACK 45

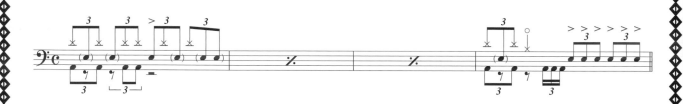

3連音的Half Time節奏的一種，把Double Paradiddle的動作應用在節奏中。右手（右手開始的情形）用Ride，BD要同步。左手除第3拍的Back Beat以外都用Ghost Note。第4小節的Fill-in用BD的Triple開始，用SD做結束。

不會打上面部分的人，用這個修行吧！

 梅　習慣使用Single和Double的Double Paradiddle的手順吧！

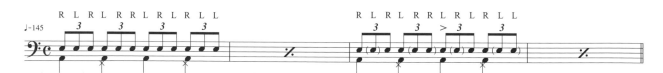

 竹　第3&4小節開始加重音。第3拍中Back Beat之後的BD不要敲太強。

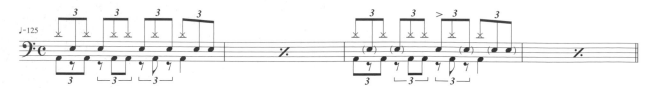

 松　注意把Ghost Note和重音分開使用，像流動般順暢地演奏！！

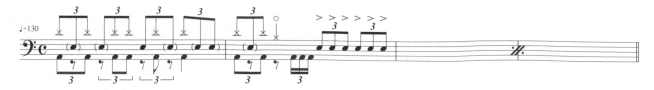

思考一下使用的位置
有效地利用吧

　　這個樂句只要聽CD之後就能了解，樂句中應用了Double Paradiddle的手順（圖1）。以這個樂句做為技法也很方便使用，例如加在Guitar Riff前後，Guitar→Drum→Guitar→Drum，變成這種有趣的曲子。雖然不是任何地方都能使用的萬能樂句，只要好好考應用的場合，就能帶出感覺很棒的音樂。當然，有效的使用方法還有很多，和樂團成員一起，想一個帥氣的樂句吧！

圖1　把Double Paradiddle應用在樂章中

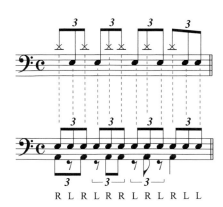

RLRLRRLRLRLL

在主樂句中，3連音以Double Paradiddle分割，
用Cymbal和Snare分開敲。這時，右手和BD是同時的。

接著磨練兩手的動作
Double Paradiddle的應用

　　本來，說到Double Paradiddle就是用6連音表現，在此只應用RLRLRR、LRLRLL的手順。除此之外的使用方法，大概還是Fill-in最適合。來介紹筆者常用的6連音Tom移動的練習（圖2）。Snare→High Tom→Low Tom→Floor Tom，到這邊為了能回到原點，要換成左手開始。左手開始之後，從Floor Tom到Low Tom，Low Tom到High Tom然後到Snare的移動就變得很輕鬆了。也就是說，第4小節的第2拍用Alternate的話，手的順序就變成右手→左手。因為有這種使用方法，所以務必試著練習看看！

圖2　6連音的移動練習

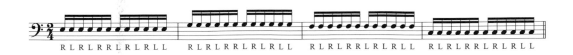

RLRLRRLRLRLL　　RLRLRRLRLRLL　　RLRLRRLRLRLL　　RLRLRRLRLRLL

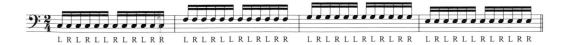

LRLRLLRLRLRR　　LRLRLLRLRLRR　　LRLRLLRLRLRR　　LRLRLLRLRLRR

NO.46

沉醉在忙亂之中！

循環式3/4拍拍法

地獄の格言
· 用3/4拍拍法，醞釀出Loop感！
· 雖然頭昏眼花，每1打點還是要確實演奏！

LEVEL 🗡🗡🗡　目標 tempo ♩= 157　　🎵 **TRACK 46**

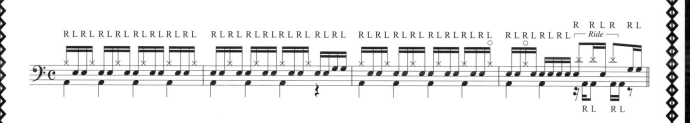

用HH→SD→SD這種16 Beat的3連打節奏構成的3/4拍拍法。這是用Alternate打的，所以3/4拍拍法的手順是RLR／LRL交互登場。第4小節的Fill-in，第1拍就維持原狀，第3&4拍變SD→BD（R）→BD（L）的3/4拍。一邊注意手的順序一邊敲！

不會打上面部分的人，用這個修行吧！

梅 左右手沒有Cross的模式。全部的音，音量大小要一樣。

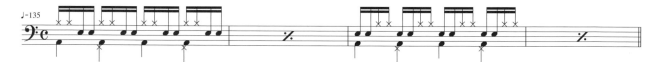

竹 練習主樂句中出現的HH和SD的3種組合。第4小節是時回到如第一小節打擊排列的節奏威上。

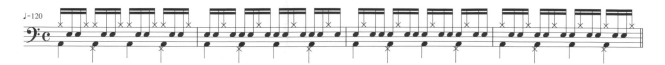

松 主樂句第4小節的練習。第1&2小節將Tempo減慢，以確認手腳的關係。第3&4小節要流暢地演奏。

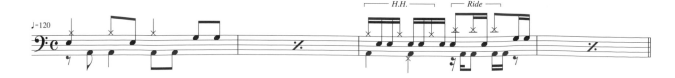

注意點1 📖理論

用3/4拍拍法的Loop感
讓聽眾的感覺麻痺！

　　主樂句中，Hi-hat用每一3拍4連音的循環重覆，即所謂3/4拍拍法（**圖1**）。和P.30中介紹過的1拍半樂句是同類。為了讓它淺顯易懂，用2小節就讓樂句完結。重點就是讓聽眾的感覺麻痺的Loop感。藉由腳以4 Beat的採法加入，產生獨特的Loop感。只要改變手的順序，就能作出各種模式，而且用開鈸來打「鏘～鏘～」的聲音，更能醞造出非常有魄力的氣氛。手用Alternate的16 Beat，腳用4 Beat，雖然構造簡單，但Hi-hat和Snare的雙手動作會一直出現，光是打一定的音量（尤其是Snare），就很辛苦了。要打好就只能靠修行！

圖1　3/4拍拍法

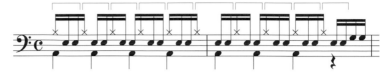

3/4拍拍法

注意點2 👉手

左右手交叉的
Cross Sticking

　　主樂句中，用Hi-hat和Snare的手當然會交叉。這種時候是右手在上（Hi-hat），左手在下（Snare）的交叉。因此，雖然有點牽強，在此來介紹用交叉的手打的Gimmick演奏。因演奏Snare和Floor Tom讓手交叉，稱作Cross Sticking（也叫做Cross Arm

Sticking）。像**相片①～④**一樣，左右手交叉的上下交打演奏法。雖然沒有必要特別去做，但外表看來就非常華麗！原本所謂的Cross Sticking，應該是指把一邊的鼓棒前端放在Snare中央，用另一邊鼓棒敲那根鼓棒

的演奏法（**相片⑤**）（所以也稱作Stick To Stick），但是日本把左右手交叉的演奏法也稱為是Cross Stick。

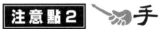

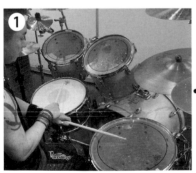

用左手打FT，在其之上用右手Cross打SD。

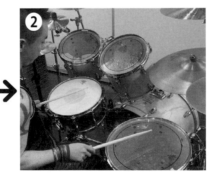

張開Cross，用左手打SD、右手打FT。

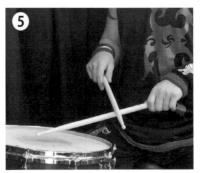

用鼓棒敲鼓棒的Cross Stick。也稱作Stick To Stick。

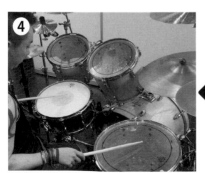

再次張開，用左手打SD、右手打FT。重覆這個動作。

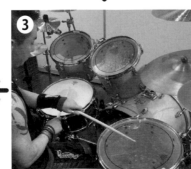

再次Cross，換左手打FT、右手打SD。這次左手在上面。

Blast激射砲

用Bass Drum的Change-up做1小節完結樂句

地獄の格言
- 用1小節完結樂句的Change-up決勝負
- 明確地標出32 Beat和6連音的差異！

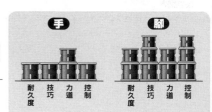

LEVEL 🗡🗡🗡🗡

目標tempo ♩= 88

TRACK 47

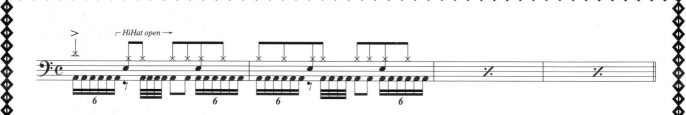

　用BD喋喋不休的樂句。上半身是用HH Open的單純音型，但BD在1小節中會從6連音→32 Beat →8 Beat →6連音，讓人眼花的變化。要隨時注意每1打都能漂凉地打好。只要能理解依照音符而有不同步法的差異，就能進步迅速了。

不會打上面部分的人，用這個修行吧！

梅 注意6連音拍子的打法。第4拍首是右手腳，左手也同時進入，所以小心不要有落差。

竹 BD的5 Stroke。用一定的間隔，從首拍開始的模式，和從後半拍開始的模式。

松 掌握BD的節奏，1個1個的踩法皆有差異。

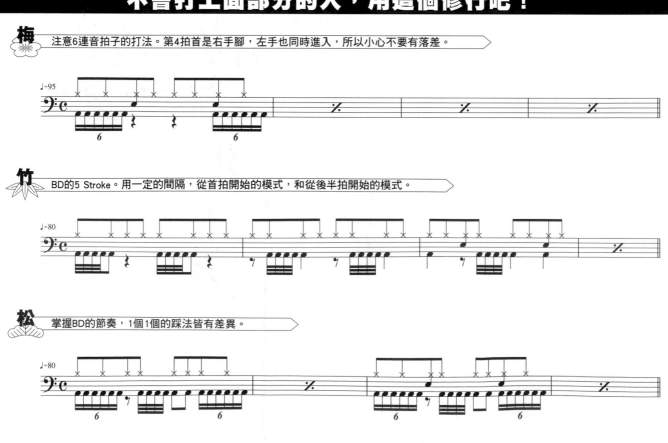

注意點1 🦶 腳

步法的最大難關
精通Change-up！

在此要介紹Kick的Change-up樂句（圖1）。像這樣腳部的細微動作，最適合用腳跟或腳尖的連續動作來踏的Heel-down演奏法或Slide演奏法，或Up & Down演奏法。

在主樂句中，第1&4拍的6連音，用Heel-up演奏法的Close Shot。在打擊面用Beater壓住的感覺來踏，像要調整音符的長度般地打。然後是第2拍後半拍的32 Beat。這個用Alternate的Down & Up演奏法來做比較好。嚴格來說，會變成讓整隻腳落下踏第1打，第2打讓腳上抬回到腳跟的位置（Snap）再打的Snap Shot。把它用這樣的順序來踏，第1打：右腳（Down）→第2打：左腳（Down）→第3打：右腳（Snap）→第4打：左腳（Snap）→第3拍的第1個8分音符：右腳（Down）。只要實際去做就能了解了，假如是其他的打法可能會更難。就算是同一小節，也要配合狀況應變，分開使用不同演奏法，連帶地使演奏能順利進行。

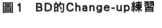

圖1　BD的Change-up練習

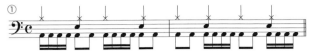

8 Beat和16 Beat的組合。注意和第2&4拍的SD是同時的！

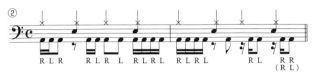

RLR　RLRL RLRL　RLRL　　RL　　RR
　　　　　　　　　　　　　　　　（RL）

實踐性的技巧練習。特別要注意第1小節中第3拍左腳的時間點。

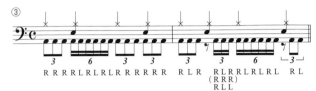

RRRRLRLRLR RRRR　RLR　3　RLRLRLRL　RL
　　　　　　　　　　　　　（RRR）
　　　　　　　　　　　　　　RLL

3連音和6連音的組合。第2小節第2拍中，要注意Tempo還有腳的順序。

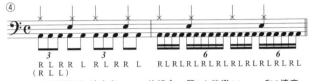

RLRR L RLRR L　RLRLRLRLRLRLRLRLRL
（RLL）

意外地難的3連音與8 Beat的組合。第2小節變16 Beat和6連音。

注意點2 🦶 腳

Up & Down演奏法及
Snap Shot演奏法

為數眾多的步法之中算特殊的，大概就是Up & Down演奏法和Snap Shot演奏法了吧。

Up & Down演奏法是用1次腳的動作完成2打的演奏。從踏的起點狀態開始，把膝蓋往上提，在腳往上抬的同時，用腳尖「咚」，然後抬起的腳再這樣直接落下「咚」。想像跟手的Up & Down Stroke是一樣的東西就可以了。第1打的Up動作不能掉以輕心，膝蓋及腳跟的連帶動作，和加進力道的時機都很難。先從慢一點的速度，一邊確認動作，一邊練習吧！

Snap Shot演奏法是只用腳跟來踩的。實際上，幾乎沒有人只用這個演奏法來打，例如，一定會加進Slide演奏法或Up & Down演奏法之中。首先用♪＝140以上的Tempo，練習連續打個30秒至1分鐘，成功之後，建議你每4打就和Up & Down演奏法交替地練習。

●Up & Down演奏法

① Kick的起點。從這裡開始把膝蓋向上抬。

② 一邊把膝蓋往上，一邊用腳尖踏第1打。

③ 上抬的腳，就這樣直接落下做第2打Shot。

●Snap Shot

④ 只用腳跟踩的Snap Shot演奏法。

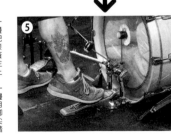
⑤ 像用腳尖站起來般，讓腳跟動起來Shot。

Bass Drum全開！必殺GO特別篇！！

加了必殺Fill-in的Heavy Groove

地獄の格言
・從重型戰車Beat變身為Tricky！
・像要填補縫隙般地加進BD！

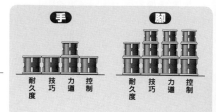

LEVEL 🗡🗡🗡🗡

目標tempo ♩= 127

TRACK 48

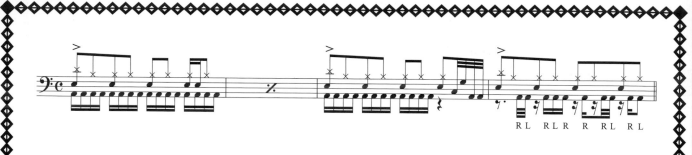

RL RLR R RL RL

　　16 Beat的BD加入每拍拍首要打SD的樂句。第1～3小節，要更細心地注意拍首的同時打擊。第4小節中，要像填補縫隙一樣，漂亮地打好依各拍不同拍值加入的BD。應該要留意各拍拍值的準確性，不可以只靠氣勢含混過關。

不會打上面部分的人，用這個修行吧！

梅 BD用16 Beat踏，第1&2小節中的第1&3拍、第3&4小節的各個拍首，都要加進SD。

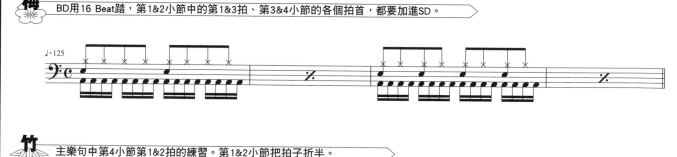

竹 主樂句中第4小節第1&2拍的練習。第1&2小節把拍子折半。

RL　R L R　　　　RL RLR　RL RLR

松 主樂句中第4小節第3&4拍的練習。和竹合併連續打會更有效果。

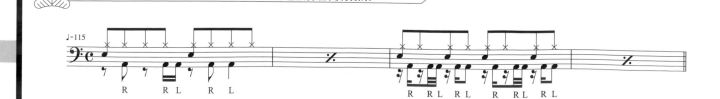

R　RL RL　R L　　　　R　RL RL　R　RL RL

注意點1　📖理論

依據使用的場合讓效果超群！
GO流必殺樂句

在主樂句中，說第4小節就是這樂句的最重要部分也不為過。它是筆者鼓技之中，最高級的必殺樂章。圖1中詳細記載這個必殺樂句設計的概念與結構。這個必殺技有兩種出現可能，就是，①：不使用於曲子裡的主歌,副歌,或橋段等場合。最長用在如Guitar Solo的最後

一小節，和Guitar一起合奏，或是只用在曲中只會出現1次就結束的特殊場合做為高潮點。
②：另一個情況是，在一個以每四小節為一樂句的第4小節出現,做為過門小節。

這2個條件都達到時，這個"GO Special"就能發揮威力啦。或許你會想"為什麼？"，但如

果為了解釋這些概念，反而會因成為討論作曲理論之類的話題，而跟本書主旨偏離，因此只好割愛了。總之，這種用法很有效果。當然，想用不同方法也不介意啦……希望你多多摸索嘗試。

圖1　這就是必殺樂章！

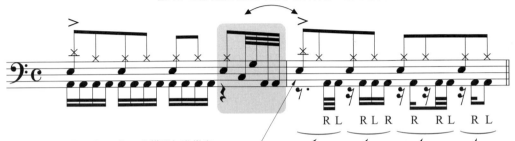

在Fill-in前後加入的基本動作都用首打，這點是不變的。

用TT和BD的32分搭配加進樂章。
就是所謂讓第4小節首的SD顯眼的助跑點。

給第2拍的SD有裝飾音符般的涵意。

有讓人聯想到第1～3小節的16分連打的效果。

去掉1拍份的16分音符中的第1音和第4音。
在這裡也活用「去除!!的美學!!」。

在16分後半拍的隙縫間塞入16分、32分，提升速度感。

注意點2　腳

就算減少BD的音數
也要保持奔馳感！

在此來解說主樂句中的第4小節。主樂句，是Bass Drum用16分加入首打樂句，但在第4小節，Bass Drum會變得不規則，藉此大大地改變形象。這正是P.24中解說過的「去除!!的美學!!」。只是，在這個樂句中，就算運用了「去除!!的美學!!」，也不能失去速度感，這就是最大的重點。用單口相聲來說就是結尾的部分，即起承轉合的「合」。附帶一提腳的順序，要完全忽視右手&右腳、左手&左腳是同步的理論，變成配合Riff和小菜的不規則順序（**圖2**）。希望你注意這一點再敲。

圖1　主要樂章中第4小節的構造

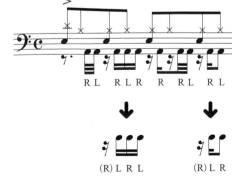

BD的加入法不固定。
也有不打拍首等
「去除!!的美學!!」

本來，這個腳順的方法
是正統的方法，但為了
讓Riff在Fill-in中保有活力，
於是簡化為上面的腳順！

INTERMISSION 5

本書的附贈CD
錄音使用器材

在此，介紹本書附贈CD收錄使用的鼓組。
CD中聽到的激烈聲音，就是從這套產生的！

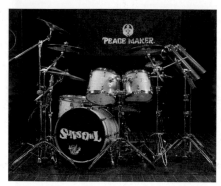

這次使用的鼓是Pearl的MR系列（22"X18"BD、
12"X9"TT、13"X10"TT、16"X16"FT）。在它
的左手邊配有6"&8"的Octoban是基本設備。鼓
皮部分，Tom類用REMO的Pinstripe，底皮則是
Ambassador，BD是Power Stroke3。

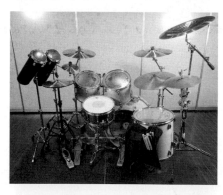

Cymbal的基本是PAISTE的THE LINE SERIES。
左手邊開始是14"Power Crash、8"Dark Energy
Splash、16"Power Crash、18"Power Crash、
22"Power Ride、14"3000 Heavy Crash、20"
Heavy China。拍照時沒有入鏡，本來是在左手
側的Octoban旁邊，重疊擺放2片分開的China。

Snare之中有「名器」之稱的美譽，即Pearl的
Z系列（14"X6.5"）。鼓皮是REMO的CS
Controlled Sound。

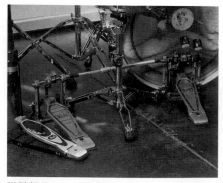

腳踏板是Pearl的舊型（用Double Chain，
附Plate）。是筆者很中意且愛用10年以上
的款式。

Chapter 6
HELL'S FINAL EXERCISE
綜合練習曲

立志做真正Loud系鼓手的人啊
這裡是測試你的真本事的最後考驗場！
為了檢驗自己到現在為止的修行成果
來挑戰這個綜合練習曲「血的契約～來自地獄的波動～」吧
「技巧」在曲中才能發揮功能
這也是它的意義所在
徹底領悟樂章的流動
讓真正絕妙系的鼓音響遍天下！

血的契約～來自地獄的波動～

綜合練習曲

 地獄の格言 · 測驗目前為止的修行成果！

目標 tempo ♩= 135

 TRACK 49~50

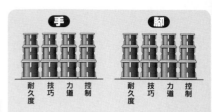

LEVEL

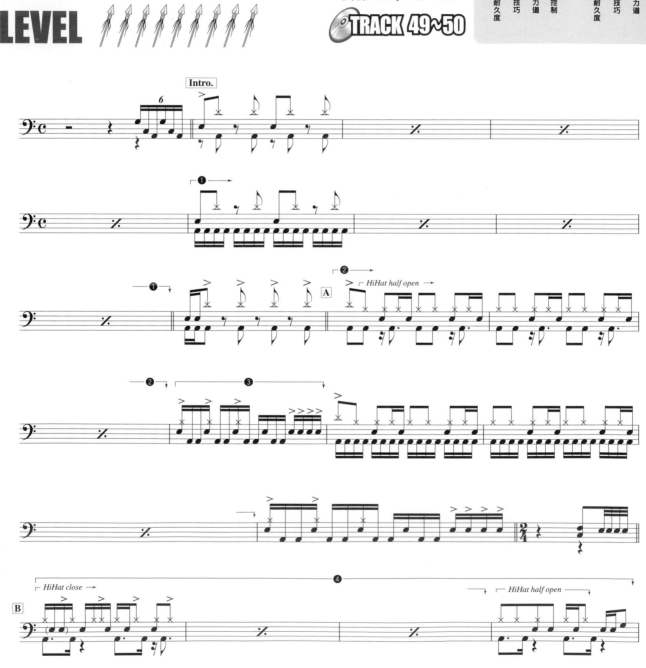

① SD先攻型模式。強調Off Beat或Up拍而加上Trick！ ·········· 不會打這個人，到P.80，GO！

② 融合Guitar Riff的16 Beat樂句。展現衝勁！ ·········· 不會打這個人，到P.28，GO！

③ 用3/4拍拍法做SD&BD的組合，為樂句加上起伏！ ·········· 不會打這個人，到P.114，GO！

④ 基本的16 Beat樂句。注意重音的位置！ ·········· 不會打這個人，到P.110，GO！

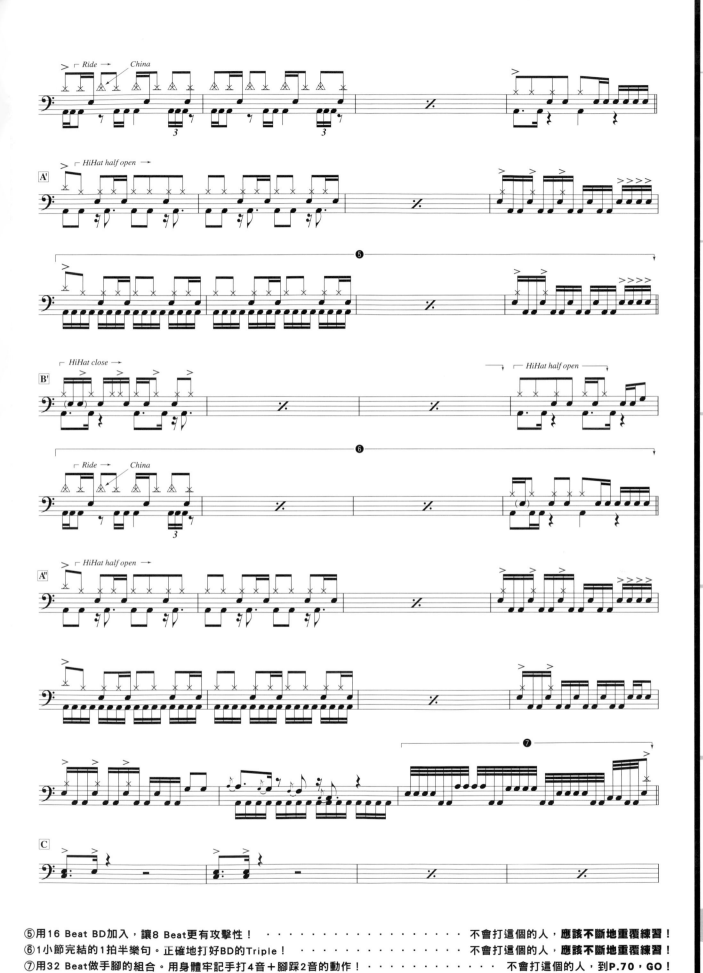

Chapter 1

Chapter 2

Chapter 3

Chapter 4

Chapter 5

Chapter 6

⑤用16 Beat BD加入，讓8 Beat更有攻擊性！ ・・・・・・・・・・・・・・・・・・・・・・・・・・・・ 不會打這個的人，應該不斷地重覆練習！

⑥1小節完結的1拍半樂句。正確地打好BD的Triple！ ・・・・・・・・・・・・・・・・・・・・・・・ 不會打這個的人，應該不斷地重覆練習！

⑦用32 Beat做手腳的組合。用身體牢記手打4音＋腳踩2音的動作！・・・・・・・・・・・・・ 不會打這個的人，到P.70，GO！

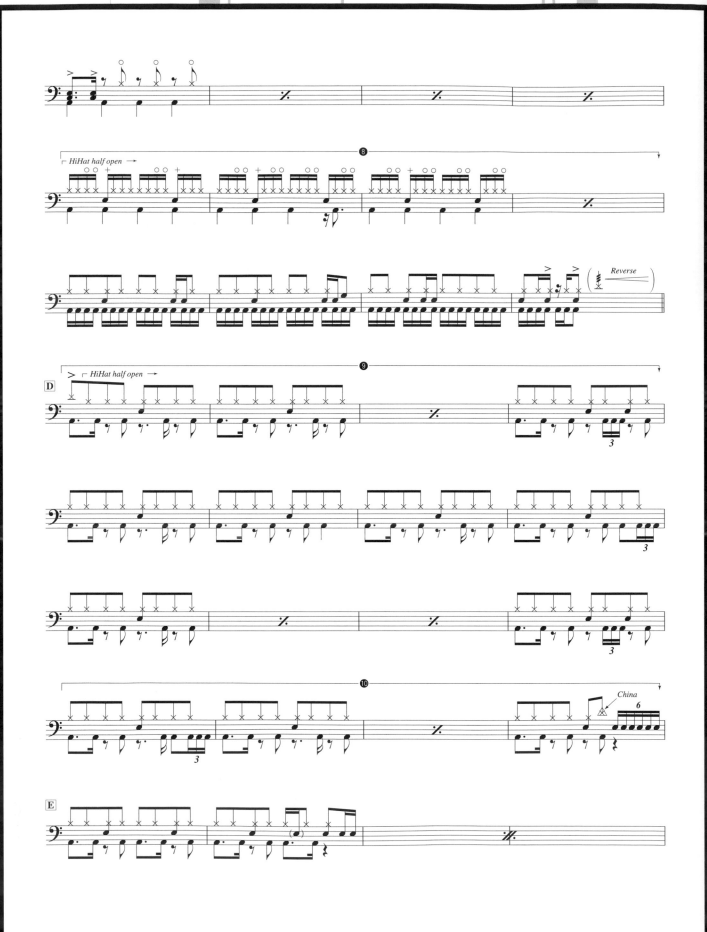

⑧用Double Hand打16 Beat樂句。為樂句點綴輕快點！・・・・・・・・・・・・・ 不會打這個的人，到P.86，GO！
⑨Half的8 Beat模式。留意做到Scale感滿溢的節奏！・・・・・・・・・・ 不會打這個的人，應該不斷地重覆練習！
⑩和⑨一樣是Half的8 Beat模式。在此用Triple交織而成！・・・・・・・・・ 不會打這個的人，到P.50，GO！

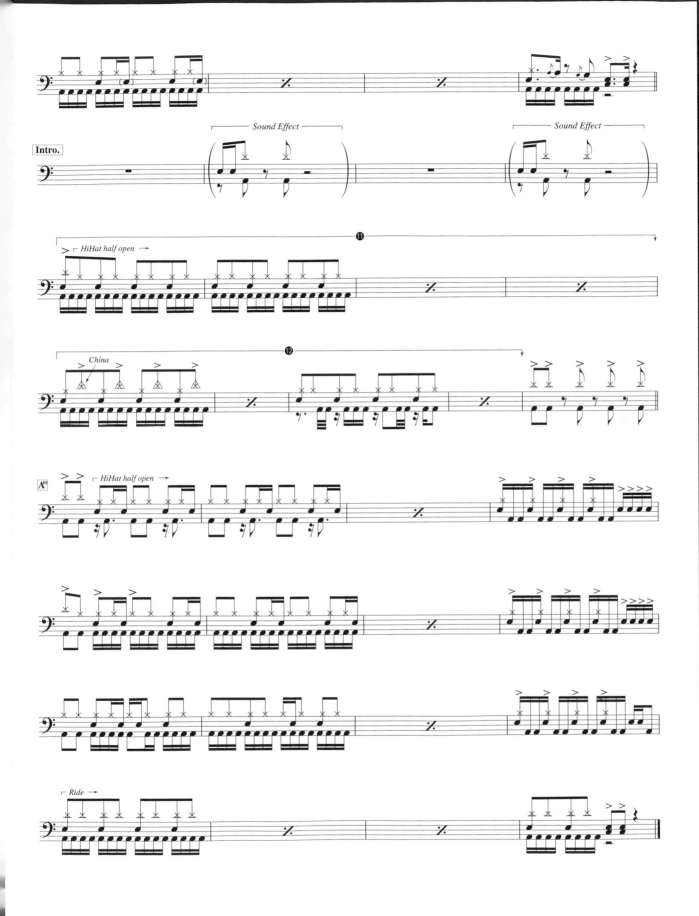

⑪Middle Tempo的拍首加強樂句。用BD的16 Beat連打，讓重型戰車Beat響叮噹！ ····· 不會打這個的人，到P.80，GO！

⑫從SD打每一拍的前半拍開始，雙腳用細膩的雙踏必殺技法，形成帥氣的樂句！ ····· 不會打這個的人，到P.118，GO！

Chapter 1
Chapter 2
Chapter 3
Chapter 4
Chapter 5
Chapter 6

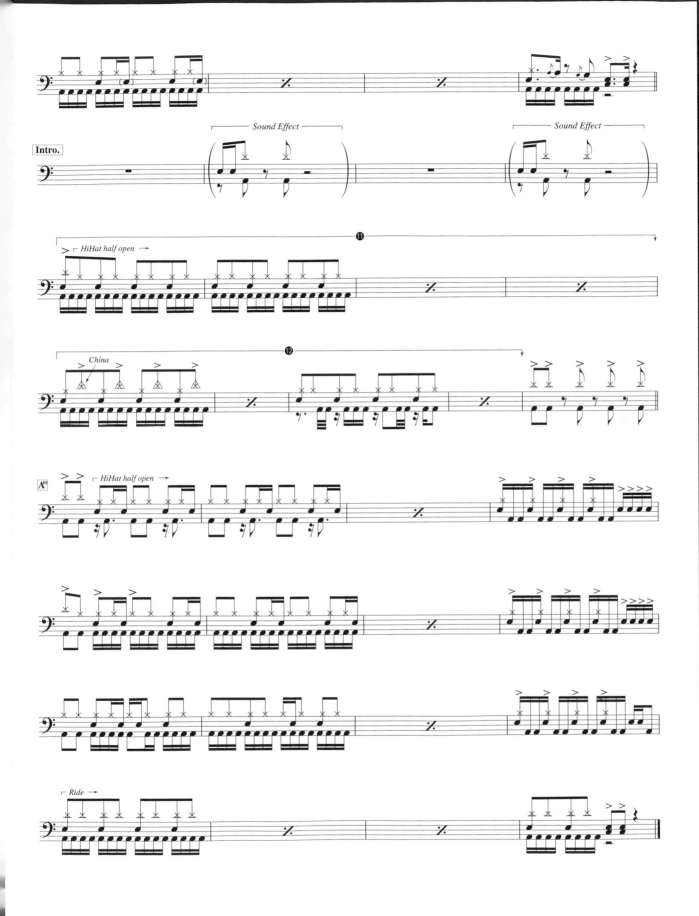

⑪Middle Tempo的拍首加強樂句。用BD的16 Beat連打，讓重型戰車Beat響叮噹！ ····· 不會打這個的人，到P.80，GO！

⑫從SD打每一拍的前半拍開始，雙腳用細膩的雙踏必殺技法，形成帥氣的樂句！ ····· 不會打這個的人，到P.118，GO！

125

～後序～

　　看完本書的各位鼓手，覺得如何呢？在本書中，介紹從標準的，到對Hook有效的Tricky等為數眾多的模式。可是，這些都只是少數的例子，怎麼使用還是得靠各位了。就這樣直接使用也行，應用它變成自己的風格也可以，都是你的自由。但是，在本書中所學的，只是各位在學習打鼓之中的一小部分罷了。身為鼓手真正必要的，是透過自己的吸收過濾，創造樂句，做更好的表現。因此，希望你不要因為會打本書的樂句或Fill-in之後，就感到滿足了。這樣就滿意的話，就完蛋了！手中的武器，假如無法隨心所欲地使用的話，就失去意義了。還有，只會照著樂團成員要求，光是打簡單的Fill-in或節奏，也不行哦。偶爾也要打出讓人驚訝地「耶!?」的這種樂句來一決勝負。這個就跟原創有關了。雖然旁人的意見也很重要，但要相信自己，不斷嘗試新事物。或許有時也會遭受嚴厲的批評，但是，不可以認輸哦。當決心要做某個新東西時，一定會產生些許風波的。穿越這些波折，才會誕生全新的音樂。應該不想要只是「喜歡打鼓」這樣終其一生吧？既然要做，就要做到頂尖！然後，一同在Heavy Rock界炒熱氣氛吧！

　　這次，著手本書的寫作，對筆者來說也是一個重新自我探討的良機。結果再次確定，自己果然還是最愛打鼓，並且深愛Rock。另外，從今以後也會以「鼓手」身份為榮，深深地知道自己仍會一直繼續打下去。最後，在寫作時，從旁給予協助的竹內先生、上遠野先生、Rittor Music的鈴木先生、給我這個機會的MI JAPAN的下川先生及工作人員、SUNS全體成員、還有我的家人，謝謝大家的支持。真的非常感謝你們。

作者簡介

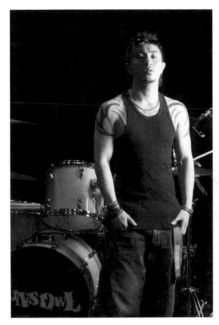

GO

　　生於1971年2月18日。東京人。18歲時即開始正式演奏鼓樂。歷經許多樂團活動，於1994年成立SUNS OWL。連續於2001年、2002年，在日本初次舉辦的轟音嘉年華中演出，並在該活動舉行的樂迷投票中，榮獲日本國內樂團第1名；在鼓手則僅次於SLAYER的Dave Lombardo，亮麗獲得第2名。2002年於澳洲巡迴演出、2005年參與世界最大音樂盛會「SXSW（South By Southwest）」全球性活動也同步展開中。2006年發行SUNS OWL第3張專輯『Liefe』。

　　另外，為K-1選手魔裟斗著手製作主題曲，而開始加入廣為人知的「STAB BLUE」，參加眾多藝人的錄音／LIVE，如高崎晃（LOUDNESS）、YORICO、OLIVIA、未來（HIDEKI、ex.SIAM SHADE），並擔任音樂學校MI JAPAN的PII講師等，以鼓手身份也在多處相當活躍。

HP　http://www.1138.co.jp/bands/suns/

【代表作品】

SUNS OWL
『SCREAMING THE FIVE SENSES』

SUNS OWL
『RECHARGED』

SUNS OWL
『Liefe』

SUNS OWL
『DEAN ANIMAL─LIVE IN AUSTRALIA CHAOS TOUR』

STAB BLUE
『RED EAST DRAGON』

超絕吉他地獄訓練所2

收錄240個速彈練習！
最終地獄訓練大練習曲！
小林信一 著

收錄示範演奏＋配樂Kala
地獄第二彈、技巧更強化特訓！！

造音工場有聲教材－爵士鼓

超絕鼓技地獄訓練所

發行人/簡彙杰

作者/ GO

翻譯/丁嘉瑩　　校訂/簡彙杰

編輯部

總編輯/簡彙杰

創意指導/劉姵盈　　美術編輯/朱翊儀

樂譜編輯/洪一鳴　　行政助理/曹蕙茹

發行所/典絃音樂文化國際事業有限公司

地址/台北市金門街1-2號1樓

登記證/北市建商字第428927號

聯絡處/251 新北市淡水區民族路10-3號6樓

電話/+886-2-2624-2316　　傳真/+886-2-2809-1078

印刷工程/永華印刷股份有限公司

定價/每本新台幣五百六十元整（NT＄560.）

掛號郵資/每本新台幣四十元整（NT＄40.）

郵政劃撥/19471814　戶名/典絃音樂文化國際事業有限公司

出版日期/2012年6月再版

典絃音樂文化國際事業有限公司

電話/886-2-2624-2316　　傳真/886-2-2809-1078

親愛的音樂愛好者您好：

　　很高興與你們分享吉他的各種訊息，現在，請您主動出擊，告訴我們您的吉他學習經驗，首先，就從 超絕鼓技地獄訓練所 的意見調查開始吧！我們誠懇的希望能更接近您的想法，問題不免俗套，但請鉅細靡遺的盡情發表您對 超絕鼓技地獄訓練所 的心得。也希望舊讀者們能不斷提供意見，與我們密切交流！

● 您由何處得知 超絕鼓技地獄訓練所？

　□老師推薦＿＿＿＿＿＿＿＿（指導老師大名、電話）　　□同學推薦

　□社團團體購買　　□社團推薦　　□樂器行推薦　　□逛書店

　□網路＿＿＿＿＿＿＿（網站名稱）

● 您由何處購得 超絕鼓技地獄訓練所？

　□書局＿＿＿＿＿＿　　□ 樂器行＿＿＿＿＿＿　　□社團　□劃撥

● 超絕鼓技地獄訓練所 書中您最有興趣的部份是？（請簡述）

　＿＿＿＿＿＿＿＿＿＿＿＿＿＿＿＿＿＿＿＿＿＿＿＿＿＿＿＿＿＿

　＿＿＿＿＿＿＿＿＿＿＿＿＿＿＿＿＿＿＿＿＿＿＿＿＿＿＿＿＿＿

● 您學習 鼓 有多長時間？

　＿＿＿＿＿＿＿＿＿＿＿＿＿＿＿＿＿＿＿＿＿＿＿＿＿＿＿＿＿＿

● 在 超絕鼓技地獄訓練所 中的版面編排如何？□活潑 □清晰 □呆板 □創新 □擁擠

● 您希望 典絃 能出版哪種音樂書籍？（請簡述）

　＿＿＿＿＿＿＿＿＿＿＿＿＿＿＿＿＿＿＿＿＿＿＿＿＿＿＿＿＿＿

　＿＿＿＿＿＿＿＿＿＿＿＿＿＿＿＿＿＿＿＿＿＿＿＿＿＿＿＿＿＿

　＿＿＿＿＿＿＿＿＿＿＿＿＿＿＿＿＿＿＿＿＿＿＿＿＿＿＿＿＿＿

● 您是否購買過 典絃 所出版的其他音樂叢書？（請寫書名）

　＿＿＿＿＿＿＿＿＿＿＿＿＿＿＿＿＿＿＿＿＿＿＿＿＿＿＿＿＿＿

　＿＿＿＿＿＿＿＿＿＿＿＿＿＿＿＿＿＿＿＿＿＿＿＿＿＿＿＿＿＿

　＿＿＿＿＿＿＿＿＿＿＿＿＿＿＿＿＿＿＿＿＿＿＿＿＿＿＿＿＿＿

● 最希望典絃下一本出版的 **電吉他** 教材類型為：

　□技巧、速彈類　□基礎教本類　□樂理、理論類

● 也許您可以推薦我們出版哪一本書？（請寫書名）

　＿＿＿＿＿＿＿＿＿＿＿＿＿＿＿＿＿＿＿＿＿＿＿＿＿＿＿＿＿＿

　＿＿＿＿＿＿＿＿＿＿＿＿＿＿＿＿＿＿＿＿＿＿＿＿＿＿＿＿＿＿

　＿＿＿＿＿＿＿＿＿＿＿＿＿＿＿＿＿＿＿＿＿＿＿＿＿＿＿＿＿＿

請您詳細填寫此份問卷，並剪下 **傳真至** 02-2809-1078，

或 **免貼郵票寄回** 〝典絃音樂文化國際事業有限公司〞。

廣　告　回　函
台灣北區郵政管理局登記證
北 台 字 第 8 9 5 2 號

免　貼　郵　票

TO：251
新北市淡水區民族路10-3號6樓

典絃音樂文化國際事業有限公司

Tapping Guy 的 〝X〞 檔案　　　　　（請您用正楷詳細填寫以下資料）

您是 □新會員 □舊會員，您是否曾寄過典絃回函 □是 □否

姓名：＿＿＿＿＿＿＿＿＿＿ 年齡：＿＿＿＿ 性別：□男 □女 生日：＿＿＿年＿＿＿月＿＿＿日

教育程度：□國中 □高中職 □五專 □二專 □大學 □研究所

職業：＿＿＿＿＿＿＿＿＿ 學校：＿＿＿＿＿＿＿＿＿ 科系：＿＿＿＿＿＿＿＿＿

有無參加社團：□有，＿＿＿＿＿＿＿＿社，職稱＿＿＿＿＿＿ □無

能維持較久的可連絡的地址：□□□-□□＿＿＿＿＿＿＿＿＿＿＿＿＿＿＿＿＿＿＿＿

最容易找到您的電話：（H）＿＿＿＿＿＿＿＿＿＿＿（行動）＿＿＿＿＿＿＿＿＿＿＿

E-mail：＿＿＿＿＿＿＿＿＿＿＿＿＿＿＿＿＿＿（請務必填寫，典絃往後將以電子郵件方式發佈最新訊息）

身分證字號：＿＿＿＿＿＿＿＿＿＿＿（會員編號）　 回函日期：＿＿＿年＿＿＿月＿＿＿日

SDH-201206

造音工場有聲教材—爵士鼓
超絕鼓技地獄訓練所

發行人/簡彙杰

作者/GO

翻譯/丁嘉瑩　校訂/簡彙杰

編輯部

總編輯 / 簡彙杰

創意指導 / 劉嬿盈

美術設計 / 朱翊儀

樂譜編輯 / 洪一鳴

行政助理 / 曹薏茹

發行所 / 典絃音樂文化國際事業有限公司

地址 / 台北市金門街1-2號1樓

登記證 / 北市建商字第428927號

連絡處 / 251 新北市淡水區民族路10-3號6樓

電話 / 02-2624-2316

傳真 / 02-2809-1078

印刷工程 / 永華印刷股份有限公司

定價 / 每本新台幣五百六十元整（NT$560.）

掛號郵資 / 每本新台幣四十元整（NT$40.）

郵政劃撥 / 19471814

戶名 / 典絃音樂文化國際事業有限公司

出版日期 / 2012年06月再版

典絃音樂文化國際事業有限公司
劃撥帳號：19471814

劃撥存款收據 注意事項

一、本收據請加核對並妥為保管，以便日後查考。

二、如欲查詢存款入帳詳情時，請檢附本收據及已填安之查詢函向各連線郵局辦理。

三、本收據各項金額、數字係機器印製，如非機器列印或經塗改或無收款郵局收訖章者無效。

請 寄 款 人 注 意

一、帳號、戶名及寄款人姓名通訊處各欄請詳細填明，以免誤寄；抵付票據之存款，務請於交換前一天存入。

二、每筆存款至少須在新台幣十五元以上，且限填至元位為止。

三、倘金額塗改時請更換存款單重新填寫。

四、本存款單不得黏貼或附寄任何文件。

五、本存款金額業經電腦登帳後，不得申請撤回。

六、本存款單備供電腦影像處理，請以正楷工整書寫並請勿折疊。帳戶如需自印存款單，各欄文字及規格必須與本單完全相符。如有不符，各局應婉請寄款人更換郵局印製之存款單填寫，以利處理。

七、本存款單帳號與金額欄請以阿拉伯數字書寫。

八、帳戶本人在「付款局」所在直轄市或縣（市）以外之行政區域存款，須由帳戶內扣收手續費。

交易代號：0501、0502現金存款　0503票據存款　2212劃撥票據託收